KB169673

나만의 사적인 미술관

일러두기

- 화가명은 외래어 표기법을 원칙으로 하되 일부는 통칭에 따랐고, 그림의 원작명은 영어로 통일했습니다.
- 미술, 음악, 영화, 신문, 잡지 등은 〈 〉로, 단행본은《 》로 표기했습니다.
- 그림의 상세 정보는 화가, 작품명, 제작 연도, 제작 방법, 실물 크기(세로 × 가로) 순으로 기재했습니다.

- 이 서적 내에 사용된 일부 작품은 SACK를 통해 ADAGP, ARS와 저작권 계약을 맺은 것입니다. 저작권법에 의하여 한국 내에서 보호를 받는 저작물이므로 무단 전재 및 복제를 금합니다.
 © Marc Chagall / ADAGP, Paris – SACK, Seoul, 2020
 © Ungno Lee / ADAGP, Paris – SACK, Seoul, 2020
 © Tamara de Lempicka Estate / ADAGP, Paris – SACK, Seoul, 2020
 © 2020 The Andy Warhol Foundation for the Visual Arts, Inc. / Licensed by SACK, Seoul

나만의 사적인 미술관

언제 어디서든 곁에 두고 꺼내 보는

김내리 지음

카시오페아
Cassiopeia

일상에 그림이 필요한 순간,
나는 나만의 사적인 미술관에 들어섭니다

~~~~~~

약 10년 전 김환기의 개인전이 열렸던 때, 〈어디서 무엇이 되어 다시 만나랴〉라는 작품을 만났습니다. 예전에도 본 적 있는 작품이었지만 그 전과는 사뭇 다른 감정을 느꼈어요. 남편이 회사를 나와 개인 사업을 시작하고 어려움을 겪으면서 순탄했던 인생이 막막해져오던 그때, 수많은 점들로 가득한 김환기의 작품을 보자 눈물이 흘러나왔습니다. 이름은 잊었지만 얼굴은 선명히 떠오르는 친구들, 서울, 오만가지 생각을 점으로 하나하나 찍어낸 그의 마음이 제게 고스란히 닿았고, 푸른빛 점들이 제 영혼을 정화시키고 어두웠던 마음을 환하게 밝혀주는 것만 같았습니다. 이때 처음으로 깨달았어요. '그림이 현실적인 문제를 해결해주지는 못해도 새롭게 시작할 수 있는 용기를 주는구나'라고요. 지금도 무기력해지거나 힘든

일이 있을 때면 김환기의 작품을 보고 용기를 얻고 있습니다.

　김환기의 전시는 그림이 제 일상의 중심으로 들어오게 만드는 결정적 계기가 됐습니다. 이후 저는 많은 사람에게 미술 작품의 의미를 전하고 각자만의 그림 한 점을 가슴속에 품게 만드는 일에 관심 가지게 되어 서울시립북서울미술관과 아라리오뮤지엄 인 스페이스에서 도슨트로 활동했습니다. 미술 작품 설명을 마치고 나면 관객들이 제게 입을 모아 한 말이 있습니다. "작품의 의미를 알고 볼 때와 모르고 볼 때 이해의 폭이 너무나 다르다"고요. 그 말을 들으니 제 할 일이 여기서 멈춰선 안 된다는 생각이 들었습니다. 전시회에 직접 오지 않아도 미술 작품의 해석과 감상을 즐길 수 있도록 인스타그램으로도 미술 작품을 소개하고, 비슷한 선상으로 전시 모임 커뮤니티 I·ART·U를 운영하며 미술에 대해 잘 알지 못해도 전시와 작품, 작가에 대한 이야기를 편하게 나눌 수 있는 장을 만들어 사람들과도 소통하기 시작했어요.

　한번은 전시 모임에서 20년 넘게 직장에서 컴퓨터 언어만 쓰다 보니 머리도 컴퓨터가 되는 것 같고 마음속 내밀한 감정을 표현할 수 없어 번아웃이 왔다는 분을 만났어요. 잠시 직장을 쉬고 그림을 보기 시작했다며, 덕분에 그림에서 일에 치여 돌보지 못했던 자기 자신을 발견하게 됐다고 고백했습니다. 외부의 자아와 내부의 자아가 분리돼 일상이 행복하지 않은데 그림이 자신의 내면을 들여다

보게 했다며, 스스로를 다독이고 앞으로 나아가기 위해서는 그림을 보며 휴식하는 시간이 필요하다는 것을 이제야 깨달았다고 덧붙여 말했어요. 그분의 말을 듣고 '일상에 그림이 스며들면 큰 위안이 될 수 있다'는 사실을 다시 한번 절절히 느꼈습니다.

인생의 바닥이 느껴질 때, 사람과 사람 사이에서 피곤함이 밀려올 때, 삶이 무미건조해질 때, 매일 반복되는 일상이 지겹고 지칠 때, 그림은 불안한 마음과 스트레스를 달래주고 생각의 정리공간이 돼줍니다. 그림 속에서 살아갈 힘을 얻고 나아갈 방향을 찾았던 저와 많은 사람의 경험들처럼 독자 여러분도 이와 같은 경험을 할 수 있기를 바라는 마음을 담아 이 책을 썼습니다.

이 책은 1년 52주 365일 미술 작품을 즐길 수 있는 '나만의 사적인 미술관'입니다. 희망찬 출발을 준비하기 위한 그림, 격정적 로맨스가 담긴 그림, 보기만 해도 미소 지어지는 그림, 스스로를 믿고 나아갈 수 있도록 돕는 그림, 내면을 들여다보게 하는 그림, 인류의 생활상을 보여주는 그림, 깜짝 선물과 같은 그림 등 일상에 작은 활력이, 휴식이, 위로가 되는 그림 52점을 만나볼 수 있습니다.

다음과 같은 방법으로 이 책을 즐겨보세요. 더 열심히 살자는 각오와 함께 1월 첫째 주 그림부터 감상해보세요. 시간순으로 차분히 따라 읽으면서 일주일에 그림 하나를 내 것으로 만들어보는 거예요. 그림 하나에 시간을 오래 두고 감상하다 보면 보지 못했던 것

을 발견하게 될 것입니다. 또는 자신이 좋아하는 그림부터 골라 읽어도 좋습니다. 좋아하는 작품부터 시작하면 '다른 그림은 또 뭐가 있을까?' 하며 점차 새로운 것이 궁금해질지도 몰라요. 물론 아무 페이지나 펼쳐서 읽어도 좋고, 그림만 골라 넘겨봐도 좋아요. 휘리릭 넘겨보는 그 찰나에 분명 마음에 남는 작품 하나가 있을 테니까요. 저는 그것만으로도 의미 있다고 생각합니다.

이 책을 읽고 나면 다음 5가지를 얻을 수 있을 거예요.

첫째, 제가 느끼고 해석한 글들을 토대로 그림을 새롭게 볼 수 있고, 더 나아가 자기만의 사적인 그림 읽기를 해볼 수 있습니다. 미술 작품 감상이 어려운 사람도 자연스레 이 과정을 따라 하다 보면 그림 감상이 조금 더 쉬워질 거예요.

둘째, 마음이 치유되는 순간을 경험할 수 있습니다. 소소한 일상에서 시작된 화가들의 작품을 살피다 보면 그들의 일상이 내 일상과 겹쳐지면서 '아, 나만 이렇게 힘든 게 아니구나. 저 사람도 이 힘든 순간을 이겨냈구나'라는 위안을, '그래, 훌훌 털고 이겨내버리자!'라는 다짐을 얻을 수 있을 거예요.

셋째, 미술 작품에 대한 지식을 얻을 수 있습니다. 짧은 글이지만 화가와 작품, 시대상에 대한 이야기를 충실히 담아내려 했습니다. 뿐만 아니라 많은 사람이 사랑하는 유명 화가의 대표작과 상대적으로 유명하지는 않지만 울림을 주는 작품들을 골고루 배분해

넣어 그림의 세계가 한층 넓어지는 경험을 할 수 있을 거예요.

넷째, 그림과 한 발짝 가까워질 수 있습니다. 작품 속 인물의 표정, 색감, 옷차림, 소품 등 하나하나 세밀히 훑다 보면 나만의 의미와 스토리가 생기고, 그러면 신기하게도 그림이 재밌어지고 더욱 친근해질 것입니다.

마지막 다섯째, 언제 어디서나 그림이 필요한 순간 펼쳐볼 수 있는 나만의 사적인 미술관을 가질 수 있습니다. 미술 작품을 감상하려면 미술관에 가거나 인터넷 검색을 해야 하는 번거로움이 있는데, 이 책만 있으면 내가 원하는 시간, 원하는 장소에서 언제든 그림을 만날 수 있어요. 일상에 그림이 스며들고 귀중한 1년이 그림으로 채워진다면 우리 삶은 더욱 풍요로워질 거예요.

그림을 감상할 시간도 여유도 마땅치 않은 바쁜 삶을 사는 우리에게는 단 1주 1그림 감상만으로 충분합니다. 언제 어디서든 이 책을 책장 속에서 꺼내 들어 부담 없이 즐겨보세요. 그리고 계절, 시간, 상황, 기분에 따라 매번 새롭게 보이고 읽히는 그림의 세계에 푹 빠져보세요. '나만을 위한 그림 한 점'을 얻는다면 더 바랄 것이 없습니다.

이 책이 여러분의 인생에 생각지 못한 순간을 선사할 수 있었으면 좋겠습니다. 미술이 저에게 새로운 인생을 열어준 것처럼요.

# CONTENTS

# January

## MONTH

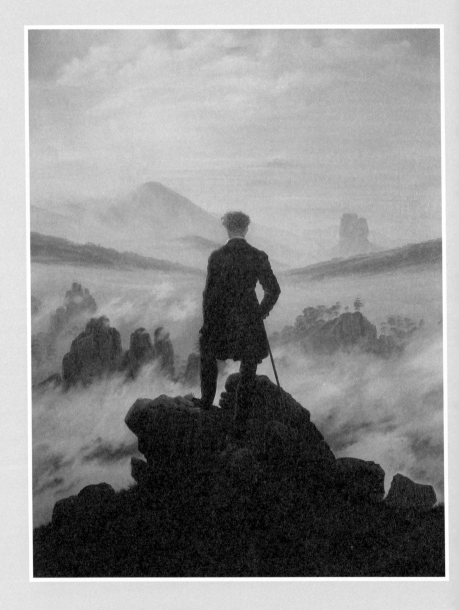

카스파르 다비드 프리드리히(Caspar David Friedrich, 1774~1840)
〈안개 바다 위의 방랑자(Wanderer above the Sea of Fog)〉, 1818, 캔버스에 유채, 94.8×74.8 cm

# 희망 가득한 새해를 맞이하다

카스파르 다비드 프리드리히 - 안개 바다 위의 방랑자

새해가 밝았습니다. '시간은 흐른다'는 진리를 절감하는 순간입니다.

거대한 자연의 섭리 앞에서 스스로가 작아짐을 느끼는 것도 잠시, 떡국을 먹고 멋진 새해 계획을 세워봅니다. 저는 새해 계획에 희망만을 가득 담습니다. 인생이 마음먹은 대로 흘러가지 않더라도 이 순간만큼은 굳은 포부를 가져봅니다. 그러고 나면 왠지 운명의 지배자가 된 기분이 듭니다. '안개 바다 위의 방랑자'처럼 말이지요.

장엄한 대자연을 홀로 마주한 한 남자가 있습니다. 안개가 자욱하게 깔린 거대하고 신비로운 바다는 인간의 손길이 닿을 수 없는 신의 영역처럼 보여요. 그 신의 영역 앞에 지팡이를 짚은 남자가 바다를 내려다보고 있습니다. 고독해 보이지만 자연에 굴복하지 않는 모습으로요.

저는 자연을 '운명'이라는 말로 바꿔봅니다. '풍경화의 비극을 발견한 화가'로도 불리는 프리드리히의 운명은 누구보다 가혹했어요. 일곱 살이 되던 해에 엄마가 천연두로 돌아가시고, 이후 두 누이를 차례로 잃었습니다. 열세 살에는 형이 스케이트를 타다 호수에 빠진 프리드리히를 구하고 익사한 사건까지 일어나지요. 이처럼 가혹한 운명을 마주했던 프리드리히는 적막감이 감도는 쓸쓸한 풍경에 '고난에 빠진 인간과 신의 관계'를 담아냈습니다.

공기와 물, 바위, 나무 등을 충실히 재현하는 것은 나의 목표가 아니다. 그런 대상들 속에 있는 영혼과 감정을 재현해내는 것이 나의 목표다.

프리드리히의 작품은 자연의 아름다움을 노래했던 이전의 풍경화와는 사뭇 다릅니다. 풍경 속에 절망에 빠져 구원을 간절히 바라는 인간의 내면이 담겨 있기 때문입니다. 신을 의지하는 종교적인 여운이 길게 남지만, 안개 바다 위의 방랑자는 운명의 힘에 휘둘리지 않겠다는 인간의 의지를 단호히 내비칩니다.

"지구가 내일 멸망하더라도 나는 한 그루의 사과나무를 심겠다"라는 말이 있지요. 사실 이 말을 이해하지 못했었습니다. '지구가 내일 멸망하는데, 왜 쓸데없이 사과나무를 심을까? 그게 무슨

소용이라고.' 이렇게 생각했었어요. 하지만 이제는 압니다. '나의' 지구가 멸망하는 죽음을 피하진 못하더라도 사과나무를 심고 매일 물을 주고 보살펴주는 일상은 계속 이어가야 한다는 것을요.

누구나 자기만의 사과나무가 있습니다. 사과나무를 잘 보살펴 꿈과 희망, 사랑이라는 사과가 풍성하게 열린 정원을 꿈꿉니다. 작은 묘목이 자라나 나무가 되고 빨간 사과가 영글면 우리 가족과 이웃에게 나눠주는 풍요로운 삶을 꿈꿉니다. 죽음을 피할 수 없다 해도 사과 열매는 우리 기억 속에 오래 남을 거예요.

새해엔 '죽음'이라는 거대한 운명과 절망은 잠시 잊어버립니다. 운명의 지배자가 되어 희망 가득한 새해를 맞이합니다.

새해 복 많이 받으세요.

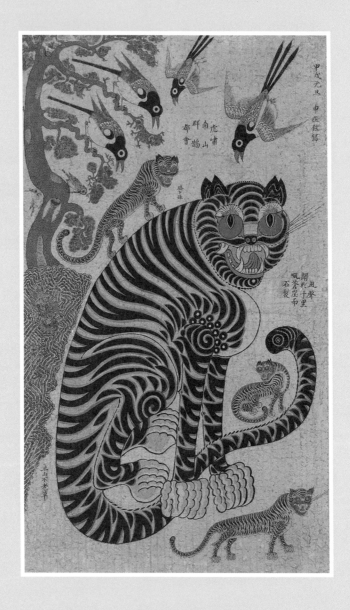

신재현(申在鉉, 생몰년 미상)
〈호작도(虎鵲圖)〉, 1934, 종이에 채색, 96.8×56.9 cm

# 가정의 안녕과 평안을 위해

신재현 – 호작도

 조선 시대에는 한 해의 안녕과 복을 기원하며 가까운 이들에게 세화를 선물하던 풍속이 있었습니다. 세화는 한 해 동안 행운이 깃들기를 바라는 벽사적·기복적인 성격을 띠는 그림이에요. 설날 새벽에 잡귀가 들지 못하도록 대문에 액막이로 붙여 '문화'라고도 불렸습니다. 세화를 선물하던 풍속은 조선 초기부터 궁중을 중심으로 시작됐는데, 중기에 이르러 민간에까지 퍼져 세배, 세찬, 세비음과 같은 세시풍속으로 자리 잡았습니다.

 조선 시대 도화서 화원들은 연말이 되면 세화를 그리느라 매우 바빴다고 해요. 점차 많은 양의 세화가 필요해지자 도화서에서는 해가 바뀌기 3개월 전에 세화 제작에만 임하는 자비대령화원까지 뽑기도 했습니다. 추운 겨울 곱은 손을 호호 불어가며 그림을 그렸을 화원들의 모습이 상상되지 않나요?

궁중의 풍속은 민간에도 확산됐어요. 홍석모의 《동국세시기東國歲時記》를 보면 "여러 관가와 척리의 문짝에도 모두 이것들을 붙이고 여염집에서도 이를 본떠 갔다", "설날 도화서에서 세화의 표본을 그려 내걸면 시골 환쟁이들이 몰려와 본떠 갔다"라는 글이 있습니다. 민간에서 활동했던 화공들도 섣달이면 밀려드는 주문으로 바빴다고 합니다.

수요가 늘자 대량 생산을 위해 판화로 찍기도 했어요. 사람들은 광통교 주변 지물포나 시장에서 세화를 사서 연하장처럼 보내고 이를 대문에 붙였다고 하는데요. "올 한 해 평안하게 하옵소서"라는 메시지가 담긴 세화를 대문에 붙이는 일은 새해를 맞이하는 가장 큰 의식이었을 것 같습니다. 새해를 맞이하기 위한 음식 재료와 세비음, 세화를 사기 위해 몰려든 사람들로 활기찬 시장 풍경과 대문에 세화를 붙이는 풍경이 드라마의 한 장면처럼 머릿속에 그려지네요.

궁중 세화는 정통화법으로 그려졌지만 민간 세화는 달랐습니다. 잡귀를 막아주는 벽사의 의미를 가진 호랑이와 기쁜 소식을 전해주는 보희를 뜻하는 까치를 함께 그린 호작도가 가장 인기였는데, 궁중 세화와 달리 파격적이고 자유분방합니다. 이 작품도 호랑이보다 훨씬 몸집이 작은 까치들이 당당한 모습으로 연출돼 있습니다. 오히려 동물의 왕인 호랑이가 고양이 같기도 하고, 우스꽝스럽고, 바보 같다 못해 불쌍해 보이기까지 해요. 까치만도 못한 호랑

이처럼 보여 슬쩍 비웃는 느낌도 듭니다.

사실 까치는 부패한 위정자들을 조롱하는 서민, 호랑이는 권세를 가진 양반과 관리로 볼 수 있어요. 두려움의 대상인 호랑이(양반, 관리)를 이렇게 해학적으로 표현하다니! 민간 세화는 상대적으로 세련된 느낌과 섬세함은 떨어지지만, 권세가들을 향한 메시지는 생생하게 느껴볼 수 있습니다. 기복과 권세가를 향한 메시지를 절묘하게 담아낸 세화에는 이처럼 가정의 안녕과 불공정한 신분 차별을 항변하는 민중들의 마음이 담겨 있습니다. 그림을 주고받으며 새해를 축하하는 민족이 또 어디 있을까요.

섣달 그믐날에는 온종일 집을 정리하고 집 안의 묵은 때를 벗기느라 분주합니다. 복이 가득 들어오길 기도하는 마음으로 깨끗이 청소한 집에 호작도까지 붙였다면 화룡점정이었을 텐데 아쉽습니다. 가까운 이들에게 세화를 직접 선물하며 새해 인사를 전한다면 더 큰마음을 전할 수 있을 텐데, 이 또한 그러지 못해 아쉬워요.

작품 속 호랑이와 까치가 여러분 가정의 안녕과 평안을 지켜주길 멀리서나마 기도하겠습니다.

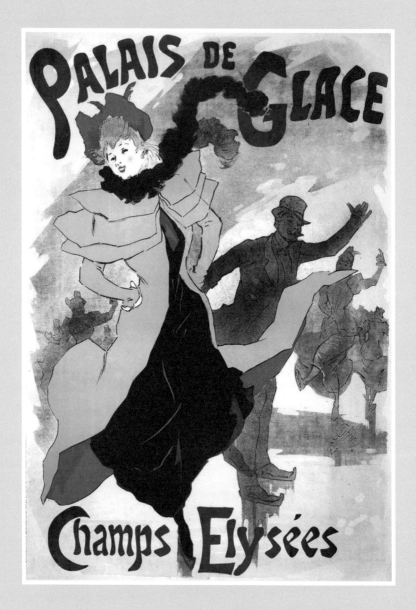

쥘 세레(Jules Cheret, 1836~1932)
〈샹젤리제 스케이트장(Ice Palace Champs Elysees)〉, 1893, 석판 포스터, 124.1×88.3 cm

# 겨울의 낭만과 로맨스가 싹트는 공간

파티가 열렸나 봐요! 파리 샹젤리제 스케이트장이 멋진 남녀들로 가득합니다. 손과 발이 꽁꽁 얼 것 같은 추운 날씨일 텐데, 이곳에 모여든 사람들은 하나도 춥지 않은지 춤을 추듯 흥겹게 스케이트를 타고 있습니다. 즐겁고 생동감 넘치는 현장감이 그림 너머까지 전해지네요.

그중에서도 빨간 모자와 노란 코트, 들뜬 마음에 상기된 볼, 휘날리는 머플러를 한 여성의 모습이 단연 눈에 띕니다. 이 여성의 뒤로 멋진 신사가 반갑게 손을 흔들며 다가오고 있어요. 어머, 이 둘은 만나기로 한 건가요? 아니면 처음 본 여성에게 인사를 건네러 온 걸까요? 스케이트장의 들뜬 분위기를 보아하니 뜻밖의 로맨스를 기대하게 됩니다.

멋진 신사의 뒤편에 캉캉 춤을 추듯 스케이트를 타는 여성들까

지, 〈샹젤리제 스케이트장〉은 하얀 얼음판 위에서 스케이트를 타는 겨울의 낭만과 로맨틱한 감성을 물씬 느끼게 합니다. 춥고 을씨년스러운 겨울을 한순간에 '로맨스'라는 낭만이 가득한 계절로 바꿔놓습니다.

세레는 감성의 힘을 일찌감치 읽어내고 미술을 대중화하며 광고매체를 예술의 영역으로 높인 근대 상업미술의 선구자였습니다. 1893년 파리 샹젤리제 아이스 링크 개관을 홍보하기 위해 제작된 작품은 스케이트장을 로맨스가 싹트는 공간으로 설정했는데요. 스케이트장을 낭만의 장소로 설정해 두근거리는 감성을 전한 그림 마케팅이라니, 놀라울 따름입니다. 그 당시 샹젤리제 스케이트장은 모든 이들이 가고 싶어 하는 일명 '핫플레이스'였을 것 같습니다.

1890년대 포스터 황금시대의 기초를 닦아온 세레는 카바레와 극장 포스터뿐 아니라 축제, 화장품, 음료수 등의 광고 포스터를 제작하면서 당대 최고의 인기 포스터 디자이너로 이름을 떨쳤습니다. 자신의 포스터를 통해 발랄하고 자유롭게 활동하는 여성들을 등장시켜 벨 에포크Belle Époque, 좋은 시대의 낭만을 전달하며, '여성 해방의 아버지'라고도 불렸답니다.

세레의 낭만 가득한 샹젤리제 스케이트장과 우아한 복장의 여성들은 '좋은 시대'로 여행하게 하고, 그리운 시절들을 떠올리게 합니다. 그렇게 한참 나의 좋은 시대를 여행하다 보면 지금 이 순간도

언젠가 좋은 시대로 기억하게 될 거라는 생각이 들어요. 인생의 의미는 시간이 흐름에 따라 조금씩 달라질 테지만, 오늘이 나에게 있어 가장 젊은 날이라는 긍정적인 생각을 모아봅니다.

추운 겨울 웅크리며 지내는 저에게 〈샹젤리제 스케이트장〉은 한 줄기 따뜻한 햇살이 돼줍니다.

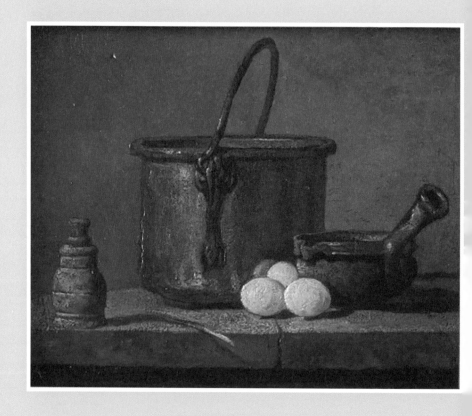

장 바티스트 시메옹 샤르댕(Jean Baptiste Simeon Chardin, 1699~1779)
〈요리 도구, 냄비와 프라이팬, 달걀 세 개(Still Life of Cooking Utensils, Cauldron, Frying Pan and Eggs)〉,
1733, 캔버스에 유채, 17×21 cm

# 소박한 요리에 담긴 엄마의 마음

장 바티스트 시메옹 샤르댕 – 요리 도구, 냄비와 프라이팬, 달걀 세 개

먼지 한 톨 없는 소박한 식탁에 낡았지만 반짝이는 요리 도구들, 매일 먹는 식자재들이 놓여 있습니다. 고기도, 화려한 와인 잔과 와인도, 과일도 없는 이 정물화에서 왠지 모르게 소박하고 단순한 일상을 감사하는 마음으로 영위해나가는 인물이 눈에 그려집니다.

18세기 프랑스에서 활동했던 샤르댕은 화려한 로코코 회화 시대에 소박한 정물화를 그리던 화가였습니다. 우아함과 장식성이 강한 로코코 미술을 뒤로하고, 그는 부드러운 빛과 갈색조의 톤이 주를 이루는 소박한 부엌, 식자재와 요리 도구를 주로 그리며 '사물에 감정을 담은 화가'로 이름을 알렸습니다. 그중 〈요리 도구, 냄비와 프라이팬, 달걀 세 개〉는 사소한 일상을 따뜻하고 아름답게 만들어줍니다. 보잘것없는 평범한 것들을 정갈하고 섬세하게 표현해 아름다운 대상으로 탄생시키고, 고요함 속에서 누군가를 위한 마음

을 느끼게 합니다.

저는 왠지 이 그림을 보고 있으면 가난한 살림에도 정성껏 집 안을 가꾸고 아이를 돌보는 엄마의 모습이 떠오릅니다. 밖에서 놀다가 들어온 아이를 따뜻하게 맞아주며 몽글몽글한 달걀찜을 식탁에 내어줄 것만 같습니다. 아이는 엄마 곁에서 눈을 반짝이며 가만히 저녁을 기다리고 있겠지요.

어린 시절 우리 엄마의 모습도 생각나네요. 집에 엄마가 없는 날이면 책가방만 던져놓고 밖에서 동생들과 신나게 놀다 저녁 무렵 집에 돌아가곤 했어요. 허전한 마음을 달래고 집 안에 들어서면 구수한 밥 냄새와 다각다각 나는 도마 소리가 저를 반겨줬습니다. 엄마만 있을 뿐인데, 집 안은 금세 따뜻하고 아늑한 공간으로 바뀌었습니다.

엄마를 생각할 때면 꼭 이때의 감정이 떠올라요. 그리고 엄마가 해주던 밥이, 엄마가 있던 집 안의 온기가 그리워져요. 그래서일까요. 마음이 외롭고 허전할 때 엄마를 생각하면 금세 따뜻해지고 포근해져옵니다.

옷깃을 자꾸만 여미게 되는 추운 겨울이면 시린 손과 발을 동동 구르며 돌아간 집에서 따뜻하게 맞이해주던 엄마, 뜨끈하게 끓고 있던 김치찌개 한 그릇이 생각납니다. 이만 저도 어묵탕을 보글보글 끓이며 가족들을 맞이하러 가보겠습니다.

우리가 색을 가지고 그림을 그린다고 누가 말했는가.

우리는 색을 사용하지만 감정을 가지고 그림을 그린다.

_장 바티스트 시메옹 샤르댕

# February

## MONTHS

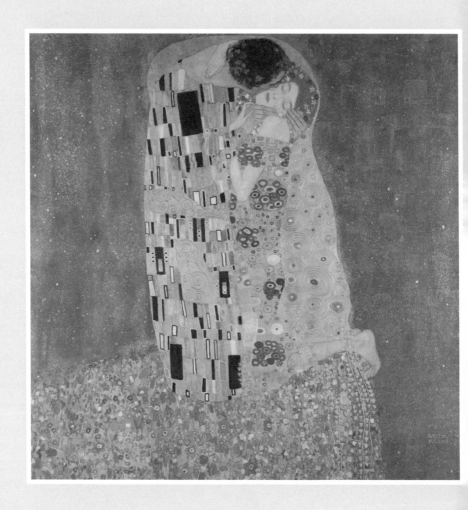

구스타프 클림트(Gustav Klimt, 1862~1918)
〈키스(The Kiss)〉, 1907~1908, 캔버스에 유채와 금, 180×180 cm

# 사랑이 지나간 자리에 남은 것

구스타프 클림트- 키스

그의 키스에 온 세상이 금빛으로 물듭니다. 몸이 녹아내립니다. 겨우 지탱하고 있는 몸을 그에게 맡기고 스르르 눈을 감습니다. 이 토록 강렬한 느낌은 사랑이 아니면 느낄 수 없는 감정일 것입니다. 사랑은 한순간에 온 세상을 금빛으로 만들고 꽃밭을 만들어냅니다. 그와 그녀의 마음은 지금 이 순간 사랑뿐입니다.

클림트의 〈키스〉는 사랑이라는 감정의 절정을 표현해 많은 사람에게 사랑의 이미지를 또렷하게 새겼습니다. 이 작품을 보는 연인은 끌리듯 키스를 하게 된다는 이야기가 있을 정도로 사랑을 표현한 작품들 중에서도 단연 아름답고 황홀한 그림이 아닐까 싶습니다. 그러다 문득, 이 사랑의 환상이 지나간 순간은 어떨까 궁금해 졌어요. 이렇게 끝없이 녹아내릴 수는 없을 테니까요.

여성의 관능미를 가장 잘 표현한 화가로 유명한 클림트는 도발

적이고 에로틱한 이미지에 사랑, 생명의 탄생과 죽음, 심지어는 철학, 의학, 법학까지 담아냈습니다. 관능적이고 퇴폐미가 가득한 그의 작품들은 "인간 존재의 시작은 모두 성에서 비롯되고 인간의 이성과 학문 역시 근본적인 생명의 힘에서 비롯된다"라는 메시지를 전하고 있습니다.

에로티시즘의 미학을 표현한 클림트는 실제로 많은 여성과 관계를 맺었습니다. 클림트가 세상을 떠나자 14명의 여인들이 친자 확인 소송을 냈다는 사실만 봐도 그의 애정행각이 얼마나 자유분방했는지 짐작되겠지요. 하지만 이들은 클림트에게 육체적인 사랑이었을 뿐이었고, 정신적인 사랑은 따로 있었습니다. 바로 동생 에른스트의 결혼식에서 만난 에밀리 플뢰게입니다. 그녀는 클림트의 예술적 동반자이자 평생 정신적 사랑을 나눈 연인이었습니다. 클림트가 세상을 떠난 뒤에 그의 그림을 소장하고 사생아에게도 재산을 분배했으며, 클림트의 마지막을 지켰던 사람이기도 하지요.

클림트는 플뢰게와 400여 통이 넘는 편지를 주고받았고, 해마다 여름 휴가를 함께 떠나곤 했습니다. 그러나 그는 그러던 중에도 다른 여성에게 끝임없이 편지를 보냈고, 심지어는 플뢰게에게 들키지 않도록 상대에게 답장을 보내지 말라고 하거나 엽서가 아닌 편지를 보내라고 했지요. 그의 수많은 염문으로 인해 플뢰게는 평생 신경과민으로 고생했지만, 독신으로 살면서 클림트를 이해하고

받아들였습니다. 반면 클림트는 어땠을까요? "여성들과 헛된 사랑에 빠질 때마다 쓰라린 비애로 무너져내렸지만, 그때마다 플뢰게에게서 그 어디서도 찾을 수 없는 평화와 균형, 그리고 우정을 발견했다"라고 합니다. 플뢰게에게는 가혹했을 사랑이 클림트에게는 평화와 균형이었다니, 이율배반적이지 않나요?

다시 그림을 봅니다. 그는 입술이 아닌 뺨에 키스합니다. 자꾸 무너져내리는 몸을 겨우겨우 그에게 기댄 채 서 있습니다. 그녀는 진실을 외면하며 눈을 감습니다. 눈을 감아야만 꽃밭인 사랑입니다. 〈키스〉의 주인공이 누구인지는 명확히 알 수 없습니다. 플뢰게가 클림트와 주고받던 편지를 태우지만 않았다면 이 작품의 주인공이 드러났을지도 모르겠습니다. 클림트는 플뢰게가 얼마나 힘들었는지 알았을까요? 둘은 어쩌면 그림 속 남녀의 모습처럼 서로의 몸에 기대 겨우겨우 버티고 있었던 게 아닐까요?

앗, 제가 환상을 깨버렸나요? 클림트의 개인사에 비춰 그림을 봤더니 안타까운 사랑 이야기가 들춰졌네요. 하지만 사랑만이 세상을 한순간에 온통 금빛으로 물들게 한다는 것은 진실입니다. 환상이 사라진 뒤에도 우리 일상에 사랑이라는 꽃이 피면 좋겠습니다. 금박의 화려한 옷으로 둘러싸이지 않더라도 발밑에 있는 작은 꽃밭과도 같은 사랑이 남아 있길 바랍니다.

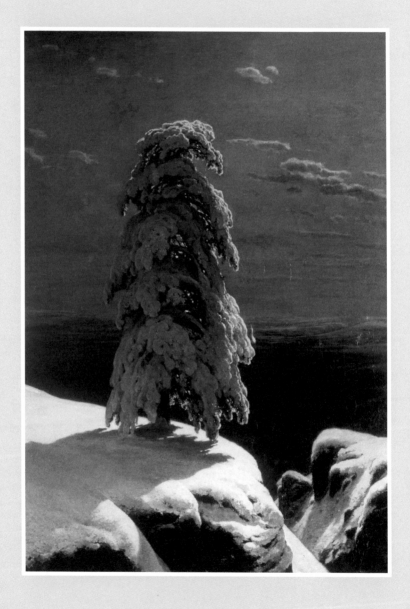

이반 시시킨(Ivan Shishkin, 1832~1898)
〈북쪽(In the Wild North)〉, 1891, 캔버스에 유채, 161×118 cm

# 고난과 역경을 묵묵히 참고 견디다 보면

이반 시시킨 – 북쪽

밤새 눈이 내렸습니다. 벼랑 끝 홀로 선 나무에 눈이 나뭇가지를 부러트릴 것처럼 무겁게 내렸네요.

어느덧 고요한 새벽이 됐습니다. 북쪽 검푸른 평원 위 어슴푸레한 하늘에 구름이 천천히 지나갑니다. 구름은 아무도 찾지 않는 소나무의 유일한 친구일지도 모릅니다. 하지만 무겁게 내린 눈을 견디고 있는 소나무에게 구름은 아무 말도 건네지 않습니다. 소나무도 아무 말도 할 수 없습니다. 구름은 아무리 천천히 흘러가도 결국 스쳐 지나가고야 마는 인연이기 때문이지요. 소나무는 주어진 시련을 홀로 묵묵히 견뎌냅니다.

지구의 8분의 1을 차지하는 광대한 면적과 혹독한 기후를 가진 러시아는 19세기에 갑작스럽게 찬란한 문화예술을 꽃피웠습니다. 문학과 음악, 미술, 발레 등 시대와 국경을 뛰어넘은 러시아의

결작들이 이 시기에 탄생하게 된 배경에는 시대정신의 폭발이 있었습니다. 혹독한 전제 정치와 농노제에 숨 막혀 했던 시대적 상황에서 표트르 대제의 서구화 정책과 프랑스 혁명을 통해 유럽의 사조가 유입됐고, 나폴레옹의 침략은 민족의식을 고양했습니다.

한편 농노의 해방을 목표로 하는 청년 귀족들이 비밀결사대에 가담해 반란을 일으킨 데카브리스트의 난으로 러시아는 현실을 직시하게 됩니다. 격동에 휩싸인 19세기 러시아 역사는 시시킨을 비롯한 이동파 화가들의 미술과 푸시킨, 도스토옙스키, 톨스토이, 체홉, 투르게네프의 문학, 무소르그스키, 차이코프스키의 음악, 〈백조의 호수Swan Lake〉를 비롯한 발레 등 인류사에 영원한 결작으로 남을 문화예술을 꽃피웠습니다.

시시킨은 황립아카데미 교육 내용에 항의하고 퇴학한 젊은 화가들의 단체인 이동전람회연합을 결성한 이동파 화가입니다. 이반 크람스코이를 중심으로 한 이동파는 러시아인의 강인한 정신과 영혼을 표현하기 위해 미화되지 않은 러시아의 현실을 주제로 민중의 삶에 다가가는 그림을 그렸고, 민중들이 주요 도시를 이동하며 볼 수 있도록 전시했습니다. 또한 동시대 러시아인들의 희로애락을 문학적으로 표현하고 삶의 진실을 담아내 러시아적 가치를 새롭게 발견했습니다.

시시킨은 러시아 미술에 '숲의 풍경'이라는 새로운 장르를 탄생

시켜 당시에 그를 숲의 황제, 고독한 참나무, 늙은 소나무 등으로 부르곤 했습니다. 크람스코이는 그를 '러시아 풍경화의 길을 연 위대한 교사'라고 칭송하기도 했어요.

그렇다고 해서 시시킨에게 러시아의 숲은 아름답기만 한 자연이 아니었습니다. 끝도 없이 펼쳐진 대지를 가진 나라, 러시아의 숲은 동슬라브인의 영혼의 고향입니다. 그들은 숲에서 먹을 것을 찾고, 집을 짓고, 땔감을 얻었습니다. 혹독한 기후를 가지고 있는 나라였기 때문에 긴긴 겨울을 묵묵히 견뎌내야 했습니다. 시시킨은 숲을 삶의 원천으로 뿌리박고 살았던, 이러한 러시아인의 역사와 강인함을 은유해 작품으로 녹여냈습니다. 즉, 그의 숲 풍경은 숱한 고난과 역경을 이겨내며 살아온 러시아인의 생명력과 존재 의미를 상징적으로 담아낸 것이라 할 수 있지요.

삶이 그대를 속일지라도 슬퍼하거나 노하지 말라. 슬픈 날은 참고 견디라. 즐거운 날이 오고야 말리니.

알렉산드르 푸시킨

아무도 찾지 않는 추운 겨울을 견디고 있는 시시킨의 고독한 나무는 러시아의 위대한 시인 푸시킨의 시처럼 삶이 나를 속여도 묵묵히 고난과 역경을 참고 견디는 모습 같습니다. 나무에 쌓인 눈

이 너무 무거워 곧 나무가 쓰러질 것 같지만, 무겁게 쌓인 눈은 언제가 반드시 녹고야 말 것입니다. "즐거운 날을 오고야 말리니"라는 시 구절에 희망을 가지고 고독한 나무처럼 추운 겨울을 온몸으로 견뎌봅니다. 쌓인 눈이 모두 녹아내릴 때까지 말이에요.

그림은 황제와 귀족 등

지배 계층을 위해 존재하는 게 아니다.

가난한 농민도, 노예도

그림을 감상하고 평가할 권리가 있다.

_이반 시시킨

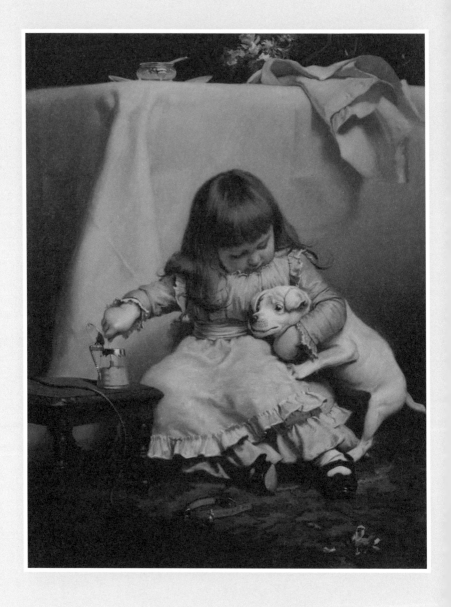

찰스 버튼 바버(Charles Burton Barber, 1845~1894)
〈다시는 안 속아(Once bit, Twice shy)〉, 1885, 캔버스에 유채, 92×71.7 cm

# 말없이 온기를 내어주는 친구

찰스 버튼 바버 - 다시는 안 속아

그림을 보는 순간 미소가 지어집니다.

오동통한 볼과 발그레한 뺨을 지닌 갈색 머리의 어린 소녀가 강아지와 놀고 있습니다. 포동포동한 손과 누르면 옴폭 들어갈 것 같은 통통한 발은 아기 천사와 다름없습니다. 푸른색의 원피스와 앞치마의 주름, 방금 식사를 마친 듯 어질러진 식탁과 카펫 등의 섬세한 표현과 색감 또한 잘 살아 있는 작품이에요.

소녀는 "내가 세상에서 제일 맛있는 걸 줄게!"라고 말하는 듯한 얼굴로 설탕을 한 스푼 크게 떠서 강아지에게 주려고 합니다. 하지만 강아지의 표정을 좀 보세요! 소녀는 이 세상에서 가장 달콤한 맛을 강아지도 함께 경험해보고 좋아하길 바라는 마음으로 하는 행동이겠지만, 강아지는 이미 한번 맛본 적이 있었는지 다시는 경험하고 싶지 않다는 듯 뒷다리에 힘을 주고 앞다리로 벗어나려 애쓰

고 있네요. '얼른 강아지의 깨갱거리는 소리를 누군가 들어야 할 텐데' 하며 강아지 걱정에 마음이 쓰이다가도 소녀의 장난스럽고 귀여운 행동에 미소가 절로 지어지기도 합니다.

어린이와 동물의 화가인 바버는 영국 빅토리아 시대에 활동했습니다. 1883년 〈하굣길Off to School〉을 발표한 이후 왕립화가협회 회원이 됐고, 빅토리아 여왕의 후원 아래 왕실의 기록화를 그렸습니다. 또한 어린이와 동물 사이의 친숙한 교감이 느껴지는 작품도 많이 그렸는데요. 재미있는 상황을 유추하는 작품으로 인기와 명성을 한 번에 얻었습니다.

아이와 강아지의 사랑스럽고 역동적인 순간을 포착해 강아지가 인간과 상호 작용하는 동물을 넘어 서로 친구이자 가족이 됐음을 보여주는 그의 작품 특징은 〈다시는 안 속아〉에서도 잘 드러납니다. 어린 소녀는 강아지에게 맛있는 것을 제일 먼저 나눠주고 비밀을 공유하며 친구처럼 교감합니다. 말은 통하지 않지만 서로에게 가장 친한 친구일 테지요.

19세기 유럽은 도시 산업 혁명의 시대였어요. 산업 사회로 들어서면서 이제 한 집안에서 사람과 강아지는 한 가족으로서 더불어 살며 마음을 읽고 말없이 위안을 주며, 평화와 휴식을 주는 친밀한 사이가 됐습니다.

지치고 피곤한 하루, 말없이 온기를 내어주는 친구가 필요할 때

곁에 강아지가 있었으면 좋겠어요. 맥주 한 잔 들고 멍하니 있어도 아무것도 묻지 않을 테고, 어디든 갈 수 있는 용기가 생길 것 같아요. 무엇보다 영원히 배신하지 않는 든든한 내 편이 돼주겠지요.

전기(田琦, 1825~1854)
〈매화초옥도(梅花草屋圖)〉, 19세기, 수묵채색화, 32.4×36.1 cm

# 친구와 취향을 나누는 삶

전기 - 매화초옥도

봄이 소리 없이 찾아오고 있습니다. 이 그림을 보면 제 마음속에서도 꽃망울이 톡톡 터지는 듯합니다.

눈발이 날리기 직전의 어둑어둑한 하늘과 소복이 눈 쌓인 산, 무거운 겨울 공기 속에서도 매화꽃은 팝콘처럼 피었습니다. 한적한 산중 초가집 안에서 문을 활짝 열고 피리를 불고 있는 선비는 친구를 기다리고 있는 것 같습니다. 다리 위를 걷고 있는 친구는 은은한 피리 소리에 발걸음이 바빠집니다. 친구를 만날 생각에 설레는 마음을 주황색 옷으로 표현했나 봅니다. 자세히 들여다보니 초가지붕도 엷은 주홍입니다.

조선 후기에는 매화가 핀 산중에 책 읽는 인물을 그린 서옥도書屋圖 또는 초옥도草屋圖가 유행이었습니다. 전기의 〈매화초옥도〉 역시 매화서옥류의 그림인데요. 이러한 매화서옥류에 등장하는 인물은

본래 송나라 문인 임포를 소재로 한 것입니다.

임포는 학문으로 명성이 높았지만 당시 부패한 정치에 불만을 품어 고산에 초가집을 짓고 은거했습니다. 결혼도 하지 않고 오직 매화나무를 심고 학을 기르며 사는 그의 모습에 사람들은 "매화를 아내로 여기고 학을 자식으로 여긴다"며 그를 매처학자 梅妻鶴子라고 불렀다고 해요.

술을 마시고 싶으면 사슴의 목에 술병을 걸어 사러 보내고, 손님이 오면 학이 하늘로 날아올라 알렸던 임포의 삶을 동경하며 그린 전기의 〈매화초옥도〉는 호젓한 겨울 산중의 절경과 색채의 대비를 보여줍니다. 작품 오른쪽 아래에 "역매인형초옥적중고람사 亦梅仁兄草屋笛中古藍寫"라는 글귀로 알 수 있듯, 이 작품은 초옥의 주인인 오경석과 거문고를 메고 그를 찾아가는 전기 자신을 그린 것입니다.

역관이었던 오경석은 수십 년간 청나라를 드나들며 서화, 금석문, 탁본 등을 모으는 수장가였습니다. 전기는 서화를 보는 안목이 뛰어나 지금으로 보면 '아트딜러'의 역할을 하기도 했습니다. 오경석과 전기는 서로 만나 자신들의 취향을 공유하고 함께 진한 이야기를 나눴겠지요. 깊어가는 겨울밤처럼 둘의 우정도 깊어졌을 테고요.

전기는 서른 살의 나이에 요절했습니다. 이에 대해 오경석은 "나와 같은 벽 癖을 갖고 있던 사람이 전기였는데 불행히 일찍 죽어 내가 수장한 것을 미처 보지 못했다. 죽은 그를 다시 살려내 같

이 토론하며 감상할 수 없을까. 이렇게 쓰자니 눈물을 멈추지 못하겠다"라고 회고했습니다.

　친구 오경석과 함께 피리를 불고 거문고를 타기 위해 전기는 눈 덮인 산중을 찾아갔습니다. 자신이 즐기는 것을 이야기하고 싶은 마음에 친구의 집이 깊은 산중이라는 것도, 눈이 쌓여 길이 보이지 않는다는 것도 그다지 중요한 일이 아니었나 봅니다. 저에게도 그런 친구가 한 명 있습니다. 그 친구는 책, 저는 그림을 좋아해 종종 취미를 공유하고 이야기 나누곤 해요. 서로의 취향을 이해하는 것은 친구의 삶을 이해하는 일이라는 생각이 들어요. 서로의 삶을 깊이 알고 이해하는 친구, 마음이 통하는 친구가 있다는 것만으로도 행복한 일이 아닐까요?

　눈이 곧 내릴 것 같은 고즈넉한 밤, 저도 이 그림 안으로 들어갑니다. 뽀드득뽀드득 눈을 밟으며 친구를 찾아갑니다. 우리의 이야기는 끝도 없이 이어집니다.

# March

MONTHS

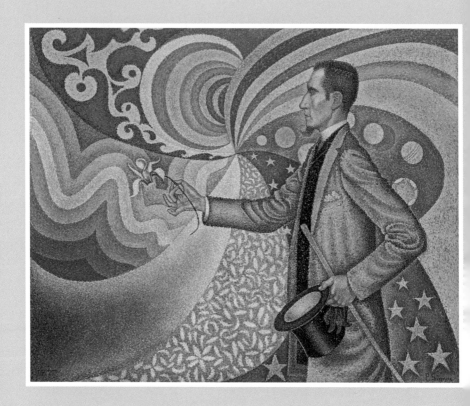

폴 시냐크(Paul Signac, 1863~1935)
〈박자와 각도, 음색과 색채의 리듬을 페인트로 재현한 배경 앞에 서 있는 페네옹
〈Against the Enamel of a Background Rhythmic with Beats and Angles, Tones, and Tints, Portrait of M. Felix Feneon)〉,
1890, 캔버스에 유채, 73.5×92.5 cm

# 봄, 마법의 세계가 펼쳐지는 순간

폴 시냐크 - 박자와 각도, 음색과 색채의 리듬을 페인트로 재현한 배경 앞에 서 있는 페네옹

노랑, 보라, 초록, 연두, 빨강, 주황 등 이 작품은 색채의 향연이 펼쳐지는 순간으로 우리를 안내합니다. 마법이 펼쳐지는 그림 속으로 성큼 들어가고 싶어지게 만듭니다.

마법사가 중절모에서 꽃을 꺼내 들자 온 세상이 빙글빙글 돌며 마법의 세계가 열립니다. 어떤 세계가 펼쳐질까요? 어떤 세계이길래 이토록 화려하고, 해와 달과 별이 맞물려서 빙글빙글 돌아가고 있는 걸까요?

저는 이 세계가 '봄'이라고 생각합니다. 그토록 어둡고 무거운 겨울이 지나면 어느새 나무에서는 새순이 돋고, 꽃이 피고, 차가운 공기 속에서 봄 내음이 납니다. 화사하고 아름다운 봄이야말로 이 작품에서 표현한 장면처럼 마법의 순간이 아닐까요?

〈박자와 각도, 음색과 색채의 리듬을 페인트로 재현한 배경 앞

에 서 있는 페네옹〉은 캔버스에 팔레트에서 섞지 않은 원색의 물감을 점으로 찍어내 관람자의 눈을 통해 색이 합쳐지도록 만들었습니다. 이 혁신적인 기법을 '신인상주의'라고 부르는데, 신인상파의 그림은 순수하고 생생한 색을 느끼게 합니다.

파리의 부유한 가정에서 태어났던 시냐크는 건축가의 길을 걷다 열일곱 살에 모네의 전시를 보고 화가가 되기로 결심합니다. 모네의 영향을 받아 인상파 양식으로 그림을 그리기 시작한 그는 쇠라의 색채학과 광학 이론을 적용한 점묘법 작품에 강렬한 인상을 받게 되고, 이후 그들은 친구가 되어 서로의 작품에 조언을 해주며 점묘주의를 점차 발전시켜나갑니다.

색채 분할과 점묘법을 연구하던 시냐크와 쇠라는 카미유 피사로의 초대로 1886년 인상주의 전시회에 작품을 출품합니다. 하지만 이들이 참여하자 모네와 르누아르와 같은 기존 인상파 화가들은 참여를 거부했고, 분란을 일으킨 시냐크와 쇠라의 작품들은 별도의 방에서 전시됐습니다. 이 전시는 마지막 인상주의 전시가 됐는데, 여기서 가장 주목을 받은 작품은 다름 아닌 시냐크와 쇠라의 신인상주의 작품들이었습니다. 신인상주의 작품은 파리 화단 화제작이었는데, 그중에서도 시냐크와 쇠라는 마지막 인상주의 전시의 주인공이 된 거지요.

이 작품 〈박자와 각도, 음색과 색채의 리듬을 페인트로 재현한

배경 앞에 서 있는 페네옹〉의 주인공인 비평가 펠릭스 페네옹은 인상주의의 주관성을 넘어 광학 이론에 관심을 갖고 순수 색을 분할해 화면을 채워나간 시냐크와 쇠라의 작품을 '신인상주의'라 명명합니다. 그 후 과학적이고 체계적인 미술을 목표로 삼았던 쇠라가 젊은 나이에 사망하자, 시냐크가 신인상주의를 이론화하고 발전시키며 신인상주의 대표자로 활동했어요. 그리고 "색 분할은 체계라기보다 하나의 철학"이라고 말하며 평생 신인상주의에 기반한 작품을 그렸습니다.

신인상주의 양식을 창시한 사람은 쇠라이지만, 시냐크는 색채의 효과를 과학적 이론으로 정립한 신인상주의 기법을 보급했습니다. 시냐크의 저서 《들라크루아에서 신인상주의까지From Eugene Delacroix to Neo-Impressionism》는 야수파의 출발점으로 작용했고, 앙리 마티스에게도 영향을 끼쳤습니다.

괴테는 말했습니다. "빛으로서의 색의 본질, 색을 지각하는 방식, 색이 우리 마음에 불러일으키는 효과 모두를 생각해야 한다"고요. 그의 말에 따라 이 작품을 살펴보면, 마법사가 꺼내 든 하얀 꽃 주위로 소용돌이치는 원색들에서 땅을 뚫고 나오는 봄의 생명력이 물씬 느껴지고 제 마음에 봄을 불러일으킵니다.

여러분의 봄도 성큼 다가와 있기를 바랍니다.

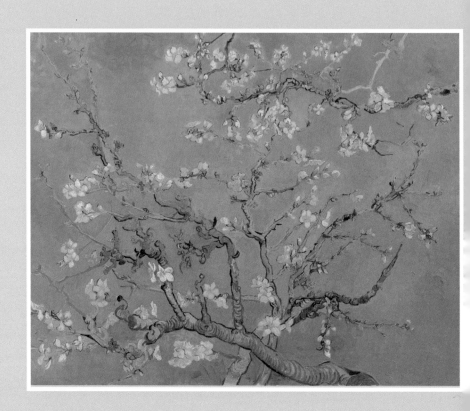

빈센트 반 고흐(Vincent Van Gogh, 1853~1890)
〈꽃피는 아몬드 나무(Almond Blossom)〉, 1890, 캔버스에 유채, 73.3×92.4 cm

# 사랑과 희망의 나무

빈센트 반 고흐 - 꽃피는 아몬드 나무

1888년 파리 생활에 지친 고흐는 화가들의 공동체를 세우겠다는 계획을 세우고 남프랑스 아를로 갑니다. 이후 고갱과 함께 '노란집'에서 함께 작업하기 시작했지만 불화가 잦았고, 둘의 사이가 악화되면서 고흐는 왼쪽 귀를 자르게 됩니다. 그러고는 자른 귀를 창녀에게 건네주면서 "이 오브제를 잘 보관하라"라고 했다는데요. 자른 귀를 받아 든 그녀는 얼마나 놀랐을까요.

고갱은 이 사건 이후 아를을 떠나게 됩니다. 그리고 다시는 고흐를 보지 않았지요. 고갱이 떠난 뒤 고흐는 병원에 입원하고 다시 아를의 노란 집으로 돌아왔지만, 망상과 환각으로 병원을 계속 다녀야만 했어요. 80명이 넘는 동네 주민들은 고흐를 "빨간 머리의 정신병자"라고 부르며 거리를 돌아다니지 못하도록 탄원서를 제출했고, 경찰은 그의 집을 폐쇄합니다.

고흐는 세상의 시각으로는 구제불능인 존재였습니다. 하지만 고흐에게는 단 한 사람, 자신의 편이 있었습니다. 바로 동생 테오입니다. 모두가 고흐를 정신병자라고 말할 때, 테오는 온갖 어려움 속에서도 그림 한 점 팔지 못하는 형을 정신적·재정적으로 끝까지 지지하고 지원해줬습니다.

고흐는 힘이 들 때마다, 그림에 대한 열정이 솟아오를 때마다 테오에게 편지를 썼습니다. 테오에게 668통이 넘는 편지를 보냈다고 해요.

나를 먹여 살리느라 너는 늘 가난하게 지냈겠지. 네가 보내준 돈은 꼭 갚겠다. 안 되면 내 영혼을 주겠다.

1889년 1월 28일, 고흐가 테오에게

사랑하는 형에게. 형은 지극히 당연한 일을 과장해서 생각하고 있는 것 같아. 형의 사랑과 작품들로 이미 몇 배나 나에게 되돌려줬다는 생각도 하지 않고 말이야. 그런 것들이야말로 내가 가질 수 있었던 돈을 다 합친 것보다 훨씬 더 소중한 것 아니겠어. 형이 아직도 건강이 좋지 못하다니 정말 마음이 아파.

1889년 4월 24일, 테오가 고흐에게

테오는 태어난 아들에게 형의 이름을 붙여줍니다. 고흐는 부족한 자신을 지지해주는 테오를 위해 그의 아들에게 이 작품 〈꽃피는 아몬드 나무〉를 선물로 줍니다. 아마도 자신이 동생에게 할 수 있는 최선의 일이라고 생각했겠지요.

아몬드는 겨울 추위 속에서 꽃을 피우는 나무입니다. 푸른 하늘을 배경으로 사방으로 뻗어나간 나뭇가지에 핀 분홍색 꽃과 하얀 꽃들은 한 번도 보지 못한 조카에 대한 사랑입니다. 테오는 그림이 너무 아름답다며 아들의 침대 위에 걸어줍니다.

고흐의 인생 마지막 봄에 그린 이 작품은 5개월 뒤 그가 자살이라는 비극적인 선택을 했던 마음과는 다르게 생명력이 물씬 느껴집니다. 형이 떠나고 6개월 뒤 테오도 형을 따라갑니다. 테오의 아내는 테오가 형을 얼마나 사랑했는지 알기에 네덜란드에 안치됐던 시신을 고흐의 곁으로 옮깁니다.

참, 고흐의 〈꽃피는 아몬드 나무〉를 선물 받은 아기 빈센트는 어떻게 성장했을까요? 혹시 삼촌을 따라 화가가 됐을까요? 빈센트는 삼촌의 그림을 단 한 점도 팔지 않고 반 고흐 미술관을 세워 작품들을 모두 기증했습니다. 덕분에 전 세계인이 찾는 미술관이 됐답니다.

테오와 빈센트에게 사랑을 한몸에 받은 고흐, 지금은 모든 이들이 사랑하는 화가가 됐습니다. 진심으로 다행입니다.

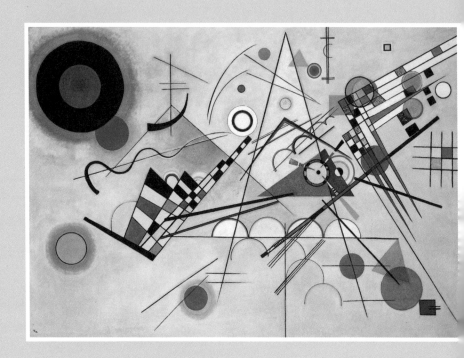

바실리 칸딘스키(Wassily Kandinsky, 1866~1944)
〈구성 8(Composition VIII)〉, 1923, 캔버스에 유채, 140×201 cm

# 눈으로 듣는 음악

바실리 칸딘스키 - 구성 8

〈구성 8〉은 원과 대각선, 뾰족하게 솟아오른 삼각형, 구불구불한 선, 순수한 색들이 역동적으로 엉켜 있습니다. 무엇을 표현한 걸까요? 절정과 환희의 순간 같아 보이기도 하는데, 그것은 과연 어떤 순간일까요?

칸딘스키는 "색채가 화려한 그림을 보면 그 속에서 음악 소리가 들렸다"라고 했습니다. 그의 말을 듣고 보니 작품에서 열정적인 지휘자의 손놀림이 보이고, 여기저기서 터져 나오는 악기들의 조화로운 소리가 들리는 것 같습니다. 뾰족하게 솟은 삼각형은 힘차게 터져 나오는 악기 소리 같고, 작은 동그라미와 세모, 구불구불한 선은 베이스로 조용히 받쳐주는 악기 소리처럼 느껴집니다. 마치 오케스트라의 연주를 눈앞에서 보는 듯, 이제 저에게도 힘찬 음악 소리가 들립니다.

순수한 색과 추상적인 형상으로 이뤄진 추상 회화를 탄생시켜 현대 미술의 중요한 전환점을 연 칸딘스키는 러시아 모스크바대학교에서 법률과 국민 경제학을 연구한 후 대학에서 법학 교수가 되기 위해 준비하고 있었습니다. 그러다 우연히 모스크바에서 열렸던 프랑스 인상주의 전시회에서 모네의 작품을 만나게 됩니다. 클로드 모네의 작품인 〈건초더미Meules〉 앞에서 한참을 머물며, '색조는 너무나 아름다운데 무엇을 그린 걸까?'라고 골똘히 생각했다고 해요. 그 당시에는 추상 회화가 존재하지 않아 무엇을 그렸는지 궁금할 수밖에 없었을 테지요.

한 발짝 떨어져서 보니 건초더미가 보이기 시작한 칸딘스키는 "그림에서 사물을 묘사하는 것이 얼마나 중요한 것인지에 대해 그때 처음으로 의심이 생겨났다"라고 말하며, 그길로 화가가 되기로 결심합니다. 이미 결혼해 가정을 꾸린 상태였지만, 가족들의 반대를 무릅쓰고 독일로 떠납니다. 독일로 건너간 후 뮌헨아카데미에서 기초부터 교육을 받기 시작했고, 화려한 색의 풍경화나 러시아 민속화에서 영감을 받은 주제로 그림을 그렸습니다.

칸딘스키와 뮌헨 출신 화가 프란츠 마르크는 커피를 마시다 모임을 결성하기로 합니다. 모임의 이름도 즉흥적으로 만들었는데요. 마르크는 말을 좋아하고, 칸딘스키는 푸른색을 좋아한다는 단순한 발상에서 '청기사'라는 낭만적인 이름이 탄생하게 됩니다. 동물을

사랑했던 마르크에게 말은 자연이었고, 칸딘스키에게 푸른색은 물질주의에 대항하는 순수의 색깔이었습니다. 그리고 1911년, 그들은 아우구스트 마케, 파울 클레, 가브리엘레 뮌터, 알렉세이 폰 야블렌스키와 청기사파를 결성합니다. 색채를 통해 상징성을 부각시키는 점이 특징인 청기사파는 단 두 번의 전시회와 한 권의 연감을 출시하고, 1914년 제1차 세계 대전 이후로 해산됐어요. 하지만 상징적 의미를 중요하게 생각하는 색채의 사용과 정신적인 측면을 표현해 추상화의 모태가 됐습니다.

칸딘스키 추상화의 탄생은 우연한 순간에 일어났습니다. 연인이었던 가브리엘레 뮌터와 함께 독일 무르나우에서 생활하고 있었던 때였어요. 점차 추상적인 작품으로 변해가고 있음에도 그에게는 여전히 채워지지 않는 갈증이 있었습니다. 그러던 어느 날, 야외 스케치를 하다 작업실로 들어온 칸딘스키는 한 번도 보지 못한 아름다운 그림을 봤습니다. 분명 자신이 그린 게 분명한데 무엇을 그린 건지 알 수 없는, 그저 아름답게만 보이던 그림이었지요.

알고 보니 이 그림은 옆으로 우연히 넘어지면서 만들어진 작품이었습니다. 다음 날 칸딘스키는 그 감동을 다시 되살려보기 위해 옆으로도 세워보고 거꾸로도 세워봤지만, 눈에 보이는 자연의 형태가 어쩐지 아름다움을 방해하는 것만 같았습니다. 그는 그제야 '우연한 색 조합과 선만으로도 아름다울 수 있다'는 것을 확신했어요.

그 후 칸딘스키는 형태를 점점 줄이고 선과 면과 색을 위주로 그린 작품을 선보이기 시작했습니다. 음악을 즐기는 가정에서 자랐던 그는 색채와 선으로 음악적 인상을 작품에 담았고, 자신의 작품을 교향곡처럼 인상, 즉흥, 구성 이 3가지로 분류했습니다. 구성에는 작품번호를 붙였는데 그중 〈구성 8〉은 바흐의 토카타와 푸가를 표현한 것이랍니다. 눈에 보이지 않았던 음과 멜로디, 음악의 절정이 이제 느껴지나요?

촉망받던 법학자의 길을 포기하고 화가의 길로 들어선 칸딘스키는 추상 회화라는 위대한 역사를 만들어냅니다. "색채는 건반, 눈은 공이, 영혼은 현이 있는 피아노다. 예술가는 영혼의 울림을 만들어내기 위해 건반 하나하나를 누르는 손이다"라고 말한 그의 말처럼 저도 자판 하나하나를 피아노 건반처럼 누릅니다. 음악이 한 음한 음 마음에 울림을 주듯이 저도 화가들의 위대한 영혼이 여러분께 와닿기를 바라면서요.

백색의 공간은 가능성으로 충만한, 깊고 완벽한 적막이다.

_바실리 칸딘스키

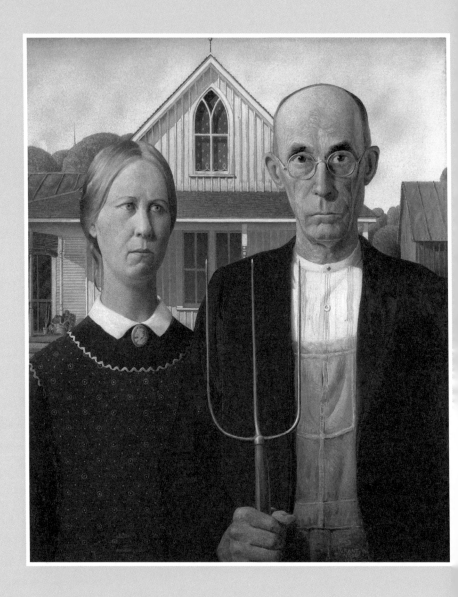

그랜트 우드(Grant Wood, 1892~1942)
〈아메리칸 고딕(American Gothic)〉, 1930, 비버보드에 유채, 78×65.3 cm

# 익숙한 것을 고집하고 싶지만

그랜트 우드 - 아메리칸 고딕

이 그림, 혹시 본 적 있나요?

〈아메리칸 고딕〉은 두 인물의 미묘한 표정 때문인지 모나리자 못지않게 수없이 패러디된 작품이에요. 심지어 레고와 심슨에서도 패러디된 적이 있답니다.

당시 유럽 근대 미술의 추상화 경향에 반대해 소박한 화풍으로 시골 일상을 그린 우드는 미국 지역주의 운동의 선구자로서 미국 미술가들이 자신이 태어난 지역에 머물며 작업할 때만이 개성적인 양식을 확립할 수 있다고 말했습니다. 실제로 아이오와주 출신이었던 그는 1934년부터 1941년까지 아이오와대학교 미술과에서 회화를 가르치고 작업도 병행하며 개성적인 양식을 확립했습니다.

그의 작품에는 성실하게 농사를 짓는 농촌 가치에 대한 옹호와 산업화가 진행되면서 점차 사라져가는 농촌에 대한 향수가 담

겨 있습니다. 농가를 배경으로 엄숙한 모습의 남녀가 그려진 〈아메리칸 고딕〉은 그의 대표작이며, 많은 논란이 되기도 한 작품입니다.

19세기 중반 미국에서 유행한 카펜터 고딕 양식의 농가를 배경으로 한 이 작품은 농촌문화의 편협함을 은유적으로 비판했다며, 고향 사람들의 분노를 사고 맙니다. 이에 대해 우드는 '단순한 수직 구도의 습작'이라고 변명하지요. 뾰족한 지붕과 수직으로 서 있는 인물, 갈퀴까지 수직 구도 때문에 벌어진 오해일 것이라고 말했지만, 사실 고향 사람들이 분노한 이유는 두 인물의 표정이었어요.

그도 그럴 것이, 두 인물이 부부 사이라고 보기엔 뭔가 어색합니다. 여성의 표정은 못마땅해 보이고, 건초용 갈퀴를 들고 있는 남성의 표정은 고루한 사고방식에서 갇혀 있는 듯 보입니다. 입술을 꾹 닫은 남성의 표정에서 자신의 일과 신념을 지키려는 의지가 드러나고, 들고 있는 갈퀴는 "누구라도 내 영역을 침범하면 가만두지 않겠어!"라는 방어적인 태도로 읽힙니다. 남성의 작업복에 갈퀴 문양이 똑같이 있는 것을 보면 그 신념은 오래토록 변치 않을 것만 같습니다.

농경사회에서는 남성이 중심이 되어 집 안팎의 대소사를 세심하게 살피고 이끌어갔습니다. 그런 의미에서 그림을 다시 한번 살펴봅니다.

그림 속 여성이 조금 더 나은 방법으로 농사를 지어보자는 의견을 내놓았는데, 그것을 무시하고 남자는 고집스레 자기 생각만 주장한 것은 아닐까요? 배경이 된 집의 다락방 창문도 커튼으로 굳게 닫혀 있습니다. 변화를 두려워하고, 새로운 기술이나 사고방식을 받아들이지 않는 농촌의 모습처럼 느껴지기도 합니다. 물론 우드는 이런 보수적인 농촌을 풍자한 것이라는 평을 부인했습니다만, 그림만 봤을 땐 고향 사람들이 화를 낼 법도 합니다. 이런 관심과 논란들 속에서 우드는 인기작가가 됩니다.

〈아메리칸 고딕〉은 사실 우드의 여동생과 치과의사를 모델로 해서 그린 작품입니다. 여동생이 서른세 살이나 차이 나는 치과의사와 부부처럼 보이는 것에 대해 매우 못마땅하게 생각했다는 이야기도 있어요. 그래서 여성의 표정이 심드렁해 보인 걸까요? 하지만 이 역시 우드는 이들 사이가 부부가 아니라 아버지와 딸로 설정한 것이라고 해명합니다.

그럼 갈등하는 신세대와 구세대의 모습을 나타낸 걸까요? 작품 속에 새로운 방식을 두려워하는 제 모습이 비칩니다. 3월은 기지개를 활짝 켜는 달이지요. 일도 학교도 본격적으로 시작하는 계절입니다. 이번 3월에는 마음속에서 두려워만 하고 있던 것들을 해볼까 합니다. 쉴 새 없이 업데이트되는 신문물과 기계들, 세대별로 너무나 다른 사고방식까지 적응하기가 몹시 힘들 때가 많습니다. 그럴

수록 저도 모르게 저에게 익숙한 것들을 더 고집하게 되는 것 같아요. 그러고 보니 어느 순간 제 표정도 굳어 있네요. 새로운 시대정신을 받아들이지 않으면, 최소한 인정하지 않으면 〈아메리칸 고딕〉의 고집 센 남성의 모습처럼 될지도 모르겠습니다.

새로운 방식이 낯설고 두렵고 귀찮아도 한번 도전해봐야겠어요. 조금만 용기 내면 세상은 재미있는 일들이 가득하니까요!

미술에서 가장 중요한 것은

미술가가 체험한

경험의 깊이와 그 강도다.

_그랜트 우드

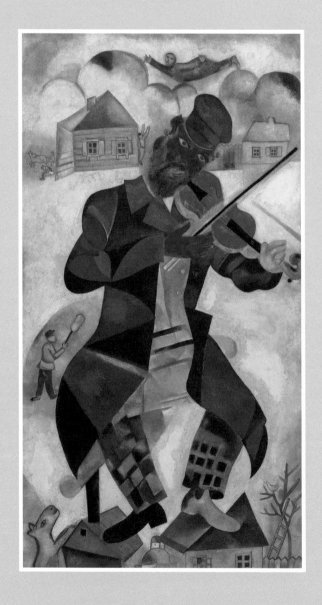

마르크 샤갈(Marc Chagall, 1887~1985)
〈초록의 바이올리니스트(Green Violinist)〉, 1923~1924, 캔버스에 유채, 198×108.6 cm

# 사랑과 평화, 그리고 그리움

마르크 샤갈 – 초록의 바이올리니스트

초록빛 얼굴을 한 바이올리니스트가 보라색 재킷을 입고, 지붕 위에서 바이올린을 켜고 있습니다. 발밑에는 바이올린 소리에 귀 기울이는 동물이 있고, 하늘에는 구름 위로 사람이 두둥실 떠오르고 있습니다. 하늘을 날아오르는 사람 바로 밑에는 두 손을 번쩍 올리며 놀라는 사람이 아주 작게 표현돼 있어요.

바이올리니스트의 짝짝이 손과 발, 크기도 제각각인 사람과 동물이 담긴 〈초록의 바이올리니스트〉를 보다 보면 왠지 모르게 평화로움이 느껴집니다. 바이올리니스트의 아름다운 음악에 맞춰 동물과 사람이 공존하는 세상처럼 보이기 때문입니다.

고향에 대한 그리움은 샤갈에게 작품의 중요한 주제였습니다. 유대교와 고향의 자연풍경에서 많은 영향을 받았던 샤갈의 작품들을 보면 그와 함께 추억 여행을 떠나는 기분이 듭니다. 러시아 비테

프스크 유대인 마을에서 샤갈은 생선을 파는 아버지와 채소를 파는 엄마 밑에서 태어납니다. 학교에서는 반유대주의에 시달리며 말더듬이가 될 정도로 힘든 시절을 보내기도 했지만, 그에게 있어 고향은 목가적이고 따뜻한 곳이었습니다.

러시아 혁명이라는 비극적인 역사를 겪으며 반혁명적 예술가로 낙인찍히면서, 샤갈은 평생 이방인의 삶을 살아야 했습니다. 초기에는 혁명세력이 소수 민족 차별정책을 없앤 덕분에 유대인이었음에도 비테프스크 미술학교 교장직에 부임할 수 있었고, 고향을 예술의 도시로 만들고 싶은 희망을 품을 수도 있었어요. 하지만 공산주의자들이 '공산주의를 위한 그림을 그리지 않았다'는 이유로 샤갈을 반혁명적 예술가로 낙인찍습니다. 목숨을 보장받지 못하는 상황에서 그는 아내 벨라와 함께 러시아를 떠나 파리에 정착하게 됩니다.

설상가상으로 1933년 독일 총리로 임명된 아돌프 히틀러가 샤갈을 퇴폐미술가로 지목했고, 그의 작품을 "비뚤어진 유대인의 영혼을 보여준다"며 비난했습니다. 나치의 영향력이 커지면서 유대인 학살이 지속되자, 샤갈은 벨라와 함께 미국으로 떠나 이방인의 삶을 이어가야 했습니다.

소용돌이쳤던 역사의 흐름 속에서 끝없이 떠돌아다녔던 샤갈은 고향 비테프스크를 잊지 않고 화폭에 담았습니다. 그는 고향을

'희망이라곤 보이지 않던 그 막막한 안개 같은 도시'라고 비유했지만, 실은 유대교 예배당이 있는 목가적인 시골 마을이자 사랑하는 벨라를 만났던 그곳을 평생 그리워했습니다.

그의 고향 비테프스크를 배경으로 한 〈초록의 바이올리니스트〉는 소박한 시골 마을을 초록빛 얼굴을 한 바이올리니스트가 환상적인 풍경으로 바꿔놓습니다. 인간과 자연과의 조화라는 유대교 종파인 하시디즘에 깊은 영향을 받은 샤갈이 꿈꾸는 고향의 모습일 테지요. 어쩌면 바이올린을 켜는 '초록빛 얼굴의 바이올리니스트'는 이방인으로 떠돌았던 본인을 그린 건지도 모르겠습니다.

> 우리 인생에서 삶과 예술에 진정한 의미를 주는 단 하나의 색은 바로 사랑의 색이다. 삶이 언젠가 끝나는 것이라면, 삶을 사랑과 희망의 색으로 칠해야 한다.

유대인이라는 이유로 박해받고 쫓겨났지만, 아흔여덟의 나이로 생을 마감할 때까지 유대인으로서의 정체성을 잃지 않았던 샤갈이 바랐던 것은 사랑과 평화였을 것입니다. 비극적인 역사에도 그는 삶이 끝날 때까지 사랑과 평화를 희망의 색으로 칠했습니다.

# April

# MONTHS

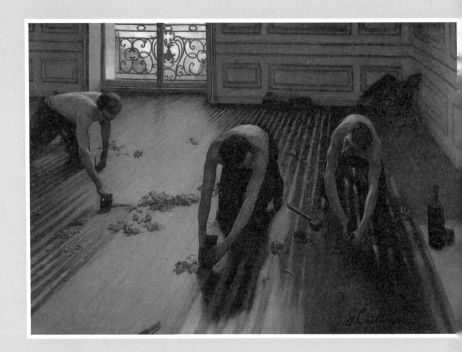

구스타브 카유보트(Gustave Caillebotte, 1848~1894)
〈대패질하는 사람들(The Floor Scrapers)〉, 1875, 캔버스에 유채, 102×146.5 cm

# 동시대를 살아가는 사람들을 향한 따뜻한 마음

구스타브 카유보트 – 대패질하는 사람들

　　대학 시절 친구들과 유럽 배낭여행을 떠나며 유럽에서 딱 2가지만 하기로 약속했었습니다. 바로 미술관 관람과 쇼핑! 쇼핑은 제대로 못했지만 미술관 관람은 알차게 즐겼습니다. 그중 가장 인상 깊었던 곳은 바로 오르세미술관이었습니다. 바로 이 작품, 〈대패질하는 사람들〉을 만났기 때문인데요. 화가가 누구인지도, 이 작품에 대해서도 전혀 알지 못했지만 그림을 보는 순간 그 자리에서 얼어붙고 말았습니다.

　　〈대패질하는 사람들〉은 당시 노동 현장을 생생하게 보여줍니다. 노동자들의 인체, 목재의 질감과 색감, 창문을 통해 들어오는 빛이 아름다워 숨이 멎을 듯했어요. 게다가 작품 크기 역시 무척 커서 실제 눈앞에서 펼쳐지고 있는 것처럼 느껴졌습니다. 지금 생각해보면 그 감정은 뛰어난 예술 작품을 봤을 때 느끼는 충격과 감흥,

즉 스탕달 신드롬Stendhal Syndrome이 아니었을까 싶어요.

파리의 부유한 상류층 가정에서 태어난 카유보트는 변호사 시험에 합격했지만 법관이 되기를 포기하고 미술공부를 하기 시작합니다. 인상파 화가들과 어울려 다니던 그는 아버지에게 막대한 유산을 물려받고 인상파 화가들의 전시를 기획하거나 동료들에게 재정적 지원을 아끼지 않았습니다.

그로 인해 그는 화가보다 인상주의 화가에게 큰 힘이 돼준 후원자의 역할로서 더 알려지게 됐는데요. 이에 대해 르누아르는 "카유보트가 우리의 후원자가 아니었다면 그의 작품이 더 주목받았을 것"이라며 무척 아쉬워했습니다. 1894년 사망하면서 그는 자신이 소장하고 있던 인상파 화가들의 작품을 프랑스 정부에 기증해 인상주의 작품을 세상에 널리 알렸습니다. 인상파 화가들의 동료이자 후원자였던 카유보트 덕분에 우리는 인상파 화가의 작품을 여태 즐길 수 있었던 거지요.

다른 인상파 화가들에 비해 잘 알려지지 않았지만 카유보트는 새롭게 변하는 19세기 파리의 풍경과 동시대 사람들의 모습을 담았습니다. 특히 〈대패질하는 사람들〉은 도시 노동자들의 일상을 보여주는 최초의 그림이었는데, 부르주아 계층이 아닌 노동자의 현실적인 모습을 담아 당시 살롱전에서 심사위원들에게 외면을 받기도 했어요. 일부 비평가들은 "저속하고 천박한 주제를 다룬 사건"이

라고 평하기도 했습니다. 그들에게는 이 작품이 저속한 사실주의에 불과했겠지만, 카유보트는 누구보다도 동시대를 살아가는 사람들을 새로운 시각으로, 따듯한 마음으로 바라본 인물이었습니다.

참, 이 작품이 특히 재미있다고 생각한 점이 있어요. 바로 구석에 놓인 와인병인데요. 와인 한 병이 이들의 노동요가 아니었을까 생각됩니다. 저도 사실 그래요. 저녁에 맥주 한 잔 시원하게 마시면 기운도 나고 기분도 좋아지더라고요. 신이 나서 반찬 하나라도 더 하려 하고, 걸레질도 괜히 하게 돼요. 맥주를 마시면서 모내기할 때 막걸리 마시는 농부들과 제 모습이 비슷하다고 생각했는데, 프랑스 노동자들도 그랬나 봅니다.

그런 의미에서 이 작품이 오늘 하루 여러분에게 에너지를 주는 노동요가 된다면 좋겠습니다.

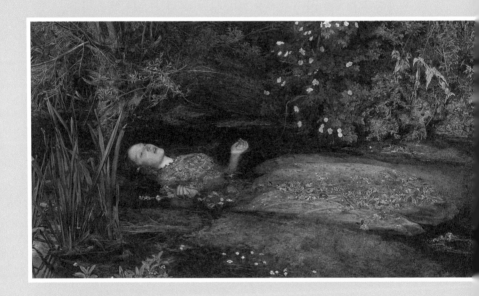

존 에버렛 밀레이(John Everett Millais, 1829~1896)
〈오필리아(Ophelia)〉, 1851~1852, 캔버스에 유채, 76.2×111.8 cm

# 복잡한 인간사가 담긴 그림

존 에버렛 밀레이 - 오필리아

19세기 영국 빅토리아 시대에 등장한 라파엘 전파는 존 에버렛 밀레이와 단테 가브리엘 로세티, 윌리엄 홀먼 헌트 등 20대 젊은 왕립 미술원 학생들을 주축으로 만들어진 '라파엘 전파 형제회'라는 예술가 그룹입니다. 이들은 르네상스 화가 라파엘로 산치오와 미켈란젤로 부오나로티의 이상화된 미술을 비판하고, 14~15세기 이탈리아 미술에서 영감을 얻어 진실한 자연의 모습, 문학적 중요성을 강조한 예술가들이었습니다.

라파엘 전파는 특히 셰익스피어의 문학에서 많은 영감을 얻었습니다. 이들의 정신을 가장 잘 드러낸 밀레이의 〈오필리아〉는 셰익스피어의 희곡 〈햄릿Hamlet〉 중 오필리아의 죽음을 묘사한 작품입니다. 오필리아는 연인 햄릿이 아버지를 살해한 것을 알고 미쳐버리고 맙니다. 그리고 강에 몸을 던져 비극적인 죽음을 맞이하지요.

〈오필리아〉는 창백한 표정의 아름다운 여인이 꽃을 들고 죽음을 맞이하는 극적인 상황을 생생하게 묘사했습니다. 세밀하게 묘사된 수십 종의 꽃과 식물들은 각각 상징적인 의미를 담고 있는데, 버드나무는 버림받은 사랑, 쐐기풀은 고통, 데이지는 순수, 팬지는 허무한 사랑, 양귀비는 죽음을 상징합니다. 이것들은 오필리아의 비극을 더욱 인상 깊게 다가오도록 만듭니다.

또한 식물도감과 비교해도 뒤지지 않을 만큼 묘사가 정교합니다. 사실적인 묘사에 충실하기 위해 서리 지방 혹스 밀 강가에서 5달 동안 주 5일을 하루 11시간씩 그림을 그리는 데 시간을 보냈다고 해요. 너무 힘든 나머지 친구에게 "서리의 파리들은 사람을 뜯어먹는 것 같다"고 하소연하기도 했답니다.

비극적인 죽음을 맞이한 가련한 여인 오필리아를 그릴 때 밀레이는 라파엘 화가들의 뮤즈였던 엘리자베스 시달을 모델로 삼았습니다. 시달은 강에 빠진 모습을 연기하기 위해 물을 가득 채운 욕조에 누워 포즈를 취했는데, 물을 데우던 램프가 꺼지는 바람에 폐렴에 걸렸다고 해요.

그녀는 오필리아만큼 불행한 죽음을 맞이합니다. 밀레이의 동료 로세티와 결혼했지만 그의 여성 편력으로 인해 시달은 아편에 빠져 결국 아편 과다복용으로 사망합니다. 로세티는 죽은 시달을 위해 시를 써서 관 속에 넣었는데, 이후 자신의 시집을 출간하기 위

해 그녀의 무덤을 파헤쳐 원고를 꺼냈다고 해요. 죽어서도 로세티에게 고통받았을 시달을 생각하니 마음 한편이 먹먹해집니다.

밀레이도 그 당시 커다란 스캔들을 일으켰던 화가입니다. 라파엘 전파의 원칙을 잘 보여주는 〈부모 집에 있는 그리스도Christ in the House of His Parents〉를 그렸을 당시, 찰스 디킨스를 비롯한 많은 비평가에게 혹평을 받았습니다. 목수의 작업장에 있는 성가족을 사실적으로 묘사했기 때문입니다. 당시 최고의 비평가였던 존 러스킨만이 그를 옹호했고, 밀레이는 러스킨 부부와 왕래하며 친밀한 사이가 됩니다. 러스킨의 아내 에피 그레이는 밀레이에게 그림을 배우고 모델이 돼주기도 하다가 이윽고 둘의 관계는 점점 깊어지고 맙니다.

존 에버렛 밀레이 〈부모 집에 있는 그리스도〉

부유한 집안의 맏딸인 데다 아름다운 외모로 구애하는 남자들이 줄을 섰을 만큼 인기가 많았던 그녀였지만, 러스킨과의 결혼 생활은 그다지 행복하지 못했습니다. 에피는 러스킨과의 6년이 넘는 결혼 생활 동안 육체적 관계를 가진 적이 없었다며, 이 사실을 밀레이에게 고백합니다. 혼인무효 소송 끝에 교회 법정은 에피의 손을 들어줬습니다. 이듬해 밀레이와 에피는 결혼해 4남 4녀를 낳고 40년간 행복한 결혼 생활을 이어갑니다.

밀레이와 러스킨은 진실한 자연을 담은 라파엘 전파라는 '공동의 이상'을 추구했지만, 복잡한 인간사 속에서 자연스레 와해됐습니다. 비극적 스토리가 담긴 〈오필리아〉, 시달과 로세티, 밀레이와 에피의 이야기는 마치 현대의 24부작 드라마를 보는 듯합니다. 사랑과 배신, 증오, 바람, 약물 중독 등 온갖 자극적인 이야기들이 작품과 고스란히 녹아 뇌리에 강하게 남습니다.

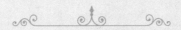

나는 캔버스 위에 쓸데없는 것을

의식적으로 그린 적이 없다고

확실히 말할 수 있다.

_존 에버렛 밀레이

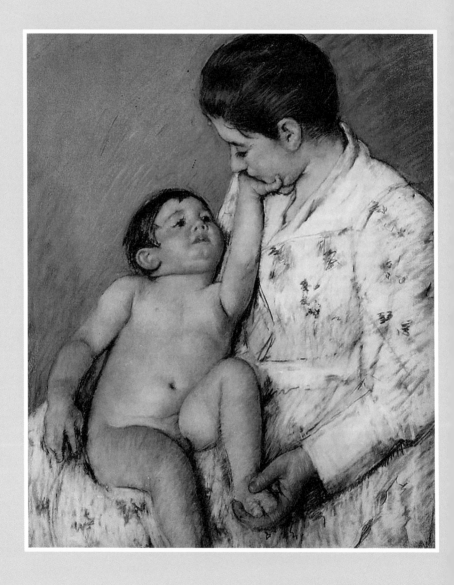

메리 카사트(Mary Cassatt, 1845~1926)
〈아기의 첫 손길(Baby's First Caress)〉, 1891, 파스텔, 74.3×59 cm

# 아기에게 엄마는 온 세상

메리 카사트 – 아기의 첫 손길

이 작품을 보면 수많은 추억과 감정이 스쳐 지나갑니다.

첫아들을 낳고, 저도 아이도 서로 어쩔 줄 몰라 끌어안고만 있던 순간들. 둘째를 낳고 드디어 가족이 완성됐다는 기쁨. 우유를 먹다 잠든 아이를 배에 올려놓고 함께 곤히 잠들었던 날들. 용케 엄마를 알아보고 활짝 미소 짓던 얼굴. 두 형제가 만화 주제가를 목청껏 불렀던 일들.

이런저런 추억을 떠올리다 보면 행복하면서도 마음이 아려옵니다. '도대체 언제 커서 혼자 옷 입고, 혼자 밥 먹고, 혼자 놀래?' 이 말을 입에 달고 살았는데, 어느새 그 시간이 제게 다가온 것입니다.

아들 둘을 데리고 놀이공원에 놀러 갔던 날이었어요. 문득 '다시는 이런 시간이 오지 않겠구나' 하는 감정이 들었습니다. 엄마 아

빠와 함께하는 시간이 가장 행복하다고 느끼는 시기는 이제 끝나겠구나 싶었지요. 놀이기구를 타고 마냥 즐거워하는 아이들을 보니 눈물이 났습니다. 사춘기에 접어든 아이들은 어느새 엄마 아빠와 함께하는 것보다 친구들과의 시간을 더 좋아하게 됐어요. 당연한 현상이라고 이해해보려 해도 때로는 어찌나 냉정한지 내심 서운하기도 했습니다.

〈아기의 첫 손길〉은 엄마를 사랑한다고 맘껏 표현해주던 시기를 떠올리게 합니다. 아기가 태어나기 전에는 아기는 그저 엄마의 사랑 속에서 자란다고만 생각했습니다. 그런데 가만 생각해보면 아기에게 준 사랑보다 받은 사랑이 오히려 더 많았던 것 같아요. 아기는 엄마를 온전히 믿고 사랑을 줍니다. 아기의 손길 하나에, 눈빛 하나에 엄마에 대한 사랑이 가득합니다. 제가 아기에게 준 사랑보다 더 큰 사랑을 받았기에 그 시절이 더욱 그리운 건지도 모르겠습니다.

엄마와 아기의 자연스러운 모습을 담아낸 카사트는 베르트 모리조와 함께 인상주의를 대표하는 여성 작가입니다. 그 당시 여성들은 교양을 갖추기 위해 미술을 배웠지만, 그녀는 처음부터 전문적인 화가가 되기 위해 그림을 공부했습니다. 부유했던 집안 환경 덕분에 유럽에서 대가들의 회화를 접할 수 있었지요. 그 후 여성에게 보수적이었던 학원에서의 공부를 그만두고 루브르에서 모작을

하며 예술적인 감각을 키워나갔습니다.

19세기 파리는 현대도시의 면모를 갖췄던 시기였고, 남성 인상주의 화가들은 변화된 파리의 면모를 담아냈습니다. 카유보트는 파리의 거리를, 르누아르는 파티장을, 드가는 공연장 등 도시의 일상을 밤낮을 가리지 않고 담아냈지요. 반면 남성 중심의 사회에서 여성 화가들은 집 안이라는 공간에 한정돼 생활할 수밖에 없었고, 남성 화가들이 그리는 주제와 다를 수밖에 없었습니다.

카사트는 일과 결혼은 현실적으로 양립할 수 없다며 전업 화가로서의 길을 걷기 위해 평생 독신으로 지냈습니다. 여성과 남성의 공간이 구별됐던 시대였던 만큼 그녀는 주변 여성들의 일상과 공간에서 영감을 얻었습니다. 특히 아이를 가진 지인들이 많아 아이를 돌보는 엄마의 모습을 주로 그렸지요. 카사트의 모자상은 성모 마리아와 예수라는 종교적인 개념이 아닌, 현실적인 엄마의 모습으로 아이를 씻기고, 옷을 입히는 꾸밈 없는 일상을 보여줍니다.

〈아기의 첫 손길〉에서도 주변 풍경은 생략된 채 눈을 마주 보고 있는 엄마와 아기의 모습을 담았습니다. 아기는 통통하고 보드라워 보입니다. 이렇게 건강하게 자랄 수 있었던 것은 엄마가 무한한 공을 들였기 때문일 거예요. 아기의 첫 손길이 엄마의 얼굴로 향합니다. 엄마의 무한한 사랑에 감사하다고 말하듯 얼굴을 어루만집니다.

둘만의 친밀한 교감이 느껴지는 〈아기의 첫 손길〉을 보다 보면, 카사트의 관찰력과 공감이 얼마나 뛰어났는지 알 수 있습니다. 남성의 눈으로는 발견할 수 없었던 사랑스러움과 기쁨이 담겨 있기 때문이지요. 아기를 키우는 것은 새로운 세상을 만나는 일입니다. 그전에는 경험하지 못했던 경이로운 순간과 감정을 느끼게 됩니다. 카사트가 엄마와 아기의 모습을 그린 것은 그들과 함께 교감하면서 새로운 세상을 만났기 때문이 아닐까요.

제 손을 처음으로 잡았던 아이들의 손길을 기억합니다. 그 작은 손에 사랑이 가득했습니다. 그때의 온기가 지금도 잊히지 않습니다. 지금은 다 커버린 아이들의 손과 발을 만져봅니다. 아기 때의 모습이 겹쳐 보입니다. 자꾸만 어루만지니 "엄마, 제발 잠 좀 자게 해달라"며 칭얼거리지만, 아이들에 대한 제 사랑은 여전히 끝도 없이 일렁입니다.

나는 전통적인 미술의 관습이 싫었다.

나는 누가 나의 진정한 스승인지 알 수 있었기 때문이다.

마네, 쿠르베, 드가를 진심으로 존경했다.

스승이 나타나고 비로소 나의 생이 시작됐다.

_메리 카사트

파울 클레(Paul Klee, 1879~1940)
〈밤의 회색으로부터 나오자마자(Once Emerged from the Gray of Night)〉,
1918, 두 장의 종이에 수채, 펜, 잉크, 연필, 22.5×15.8 cm

# 시와 음악, 색채의 협연

파울 클레 – 밤의 회색으로부터 나오자마자

다채로운 색이 흐르는 〈밤의 회색으로부터 나오자마자〉는 시적인 제목과 어우러져 밤하늘의 은하수를 떠올리게 합니다. 아름다운 색으로 울림을 주며 인생의 희로애락과 삶의 건너편인 죽음까지 생각나게 합니다. 색의 구성을 흥미롭게 살펴보다 보면 점차 작품 안에 숨어 있는 독일어가 눈에 들어오기 시작해요.

밤의 회색으로부터 나오자마자

타오르는 불처럼 강렬하며

무겁고 귀한 존재가 되어

신의 기운으로 충만한 저녁에 기운다

이제는 푸른 하늘에 에워싸여

만년설 위를 떠돈다

## 별을 찾기 위해

이 시는 클레의 자작시로 알려져 있는데, 그림 중간에 은종이를 배치해 위트 있게 연을 구분했어요. 우주의 섭리를 담아낸 이 작품은 시어를 회화적 요소로 사용하고 화려한 색으로 안을 가득 채웠습니다. "예술은 보이는 것을 재현하는 것이 아니라 보이게 하는 것이다"라고 했던 클레의 말처럼, 그의 작품에서는 음악적 울림이 느껴지고 시가 보입니다.

대학에서 성악을 가르치는 아버지와 음악 교사였던 어머니 밑에서 태어난 클레는 음악과 떼려야 뗄 수 없는 환경에서 자랐습니다. 어린 시절부터 음악, 문학, 그림에 뛰어난 자질을 보였는데, 특히 바이올린에 재능을 보여 음악가와 화가의 길을 두고 심각하게 고민했습니다. "음악은 18세기에 이미 완성됐지만, 회화는 이제 막 시작됐다"는 생각에 그는 마침내 화가의 길을 택합니다. 음악가의 길은 포기했어도 클레는 작품에서 음악적인 리듬을 늘 시각적으로 표현하고 싶어 했어요. 늘임표가 있는 드로잉, 붉은 초록과 황보라색의 리듬, 더욱 정밀하고 자유로운 리듬 등 그에게 음악은 영감의 원천이었습니다.

클레는 자신이 그린 작품들 중 4,500여 점이 소묘작품일 만큼 드로잉을 많이 남겼는데, 그 이유는 단지 색을 쓰는 일이 영 자신

없었기 때문입니다. 그러다 1914년에 동료 화가 루이 무아예와 아우구스트 마케와 함께 떠난 튀니지 여행에서 자연의 색을 접한 뒤 "색채와 나는 하나가 되었다. 나는 화가다"라고 말했을 정도로 색에 대한 자신감을 얻게 됩니다. 프랑스 화가 로베르 들로네와의 만남도 영향을 미쳤는데, 들로네의 오르피즘Orphism, 화려한 색채와 형태로 회화를 구성은 클레에게 매우 큰 영감을 안겨줬습니다.

튀니지 여행과 들로네와의 교류가 계기가 되어 화려한 색채에 눈을 뜨게 된 클레는 〈지저귀는 기계Twittering Machine〉〈도망치는 유령Fleeing Ghost〉과 같이 위트와 상상력을 자극하는 제목을 붙여 작품을 만들기도 했습니다. 어린아이가 그린 그림처럼 천진난만하고 기분이 절로 좋아지는 그의 작품들은 당시 독일 표현주의 화가들의 무거운 작품에 지쳐 있던 대중에게 신선한 바람을 느끼게 하여 많은 인기를 얻게 되지요.

위트가 넘치는 제목의 그림도 많았지만, 〈작은 아침식사를 대접하는 정령, 원하는 것을 가져다주는 정령A Spirit Serves a Small Breakfast, Angel Brings the Desired〉〈나의 부드러운 음악에 맞춰 춤을 춰라!Dance You Monster to My Soft Song!〉〈회의적인 웃음Skeptically Smiling〉〈잊혀진 천사Forgotten Angel〉 등 시적이고 문학적인 제목으로 상상력을 불러일으켜 내용이 한층 풍부해지는 작품들도 남겼습니다.

막막한 어둠 속에서 절망에 잠길 때가 있습니다. 회색빛 밤하

늘에 별이 총총 빛나고 밤이 지나간 후에는 따스한 햇살이 반겨주리라는 것을 알면서도 마음속 어둠은 쉽게 가시지 않을 것만 같은 기분이 듭니다. 그럴 때 저는 이 그림을 가만히 들여다보며 마음을 추스릅니다. 그리고 '그래, 일단 내가 할 수 있는 일을 하자'는 다짐을 해요.

몸을 일으켜 주변을 정리하고 해야 할 일을 묵묵히 합니다. 몸을 움직이면 생각이 정리됩니다. 상황이 바뀌지 않는다면 내 마음을 바꿔봅니다. 내 마음만 달리 먹어야 한다니 조금은 억울한 기분입니다. 그럼에도 순응하고 실낱같은 희망을 품어봅니다. 회색빛 밤속에 반짝이는 별들이 이토록 크고 밝게 빛나고 있다는 사실을 마주할 수 있게 되길 바라봅니다.

우리를 조금 크게 만드는 데

걸리는 시간은 단 하루면 충분하다.

_파울 클레

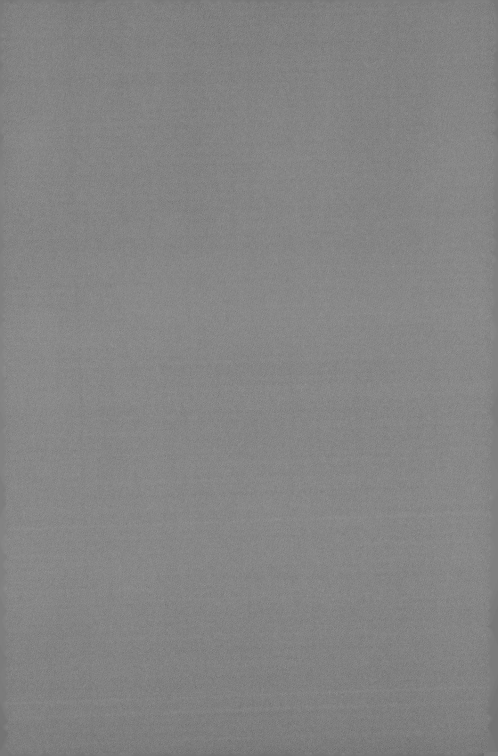

# May

## MONTHS

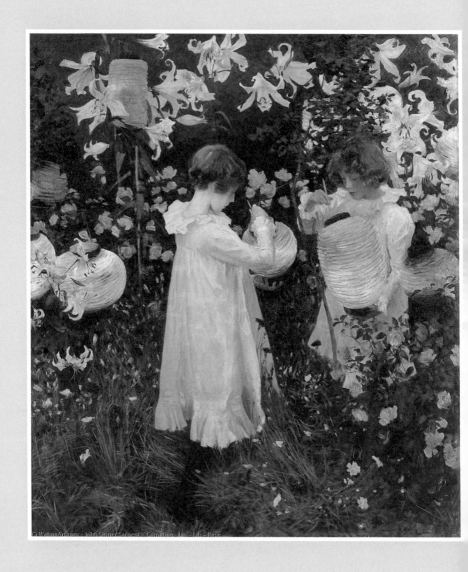

존 싱어 사전트(John Singer Sargent, 1856~1925)
〈카네이션, 백합, 백합, 장미(Carnation, Lily, Lily, Rose)〉, 1885, 캔버스에 유채, 174×153.7 cm

# 아름다운 저녁노을과 꽃에서 느낀 인생의 허무함

존 싱어 사전트 - 카네이션, 백합, 백합, 장미

저녁놀이 지는 찰나의 순간이 중국식 등불을 밝히는 소녀들의 발그레한 두 뺨과 흰옷, 꽃밭과 어우러져 너무나 아름답습니다. 소녀들의 목덜미에도 노을빛이 들었습니다. 초여름 초저녁의 풍경과 꽃향기가 생생하게 느껴집니다.

이 작품은 미국 초기 인상파 화가 사전트가 영국에 온 지 얼마 되지 않아 그린 작품입니다. 친구인 삽화가 프레더릭 버나드의 딸들이 정원에서 등불을 켜는 모습을 보고 이 장면을 그리게 됐다고 해요. 그는 꼬마들에게 어떤 포즈를 취해야 하는지 세심하게 가르친 뒤 해가 질 무렵 열심히 그리기 시작했습니다.

10분 만에 사라지는 빛의 영롱함을 표현하기 위해 사전트는 무려 두 해에 걸쳐 작업했습니다. 초저녁의 색조와 분위기, 매끄러운 마감을 위해 여름과 가을, 그다음 해 여름과 가을까지 그림을 그렸

지요. 그리고 이 작품은 사전트의 명예를 다시 회복시키는 데 훌륭한 역할을 합니다. 명예회복이라니, 사전트에게 무슨 일이 있었던 걸까요?

사실 사전트는 영국으로 피신을 온 것이나 다름없었습니다. 부유한 집안에서 태어난 미국인 화가였던 그는 열일곱 살 때까지 이탈리아에 살면서 유럽 각국을 여행하며 견문을 넓혔던 엘리트였어요. 1874년 가족과 함께 파리로 이주해 초상화가 오귀스트 뒤랑에게 가르침을 받으며 초상화가로 성공을 거뒀습니다. 1884년 살롱전에 출품됐던 〈마담 X Madame X〉로 추문을 일으키기 전까지는 말이지요.

초상화로 명성을 크게 얻었던 사전트는 화폭에 담고 싶은 한 여인을 만나게 됩니다. 그녀는 사교계의 여왕으로 불렸던 피에르 고트르 부인이었습니다. 많은 화가가 그녀의 초상화를 그리고 싶어 했지만 그 누구도 받아들이지 않았던 고트르 부인이었는데, 사전트의 제안은 흔쾌히 받아들입니다. 1878년 살롱전에서 풍경화 〈깡깔르의 굴채집자 Oyster Gatherers of Cancale〉로 장려상, 1년 뒤 스승 뒤랑의 초상화로 심사위원상, 프랑스 정부로부터 뢰종 도뇌르상을 받은 사전트가 자신의 초상화를 그리기에 가장 걸맞다고 생각했던 걸까요?

사전트는 다른 작품과 차별화하기 위해 다양한 포즈와 구도로

30여 점이 넘는 그림을 그립니다. 그렇게 2년간 심혈을 기울인 고트르 부인의 초상화가 살롱전에 출품되자 폭발적인 관심을 끌었습니다. 호평이 아닌 비난과 조롱의 대상으로 말이지요. 깊이 파인 검정 드레스, 잘록한 허리, 하얗다 못해 창백한 피부와 어깨끈이 한쪽으로 흘러내린 모습으로 인해 외설작품으로 비난받았습니다. 사람들은 〈마담 X〉의 초상화에서 퇴폐와 선정적인 면만을 본 것입니다.

비난은 점점 거세졌고, 심지어는 고트르 부인의 엄마까지 매일 전시장으로 찾아와 그림을 내려줄 것을 요청했습니다. 사전트는 전

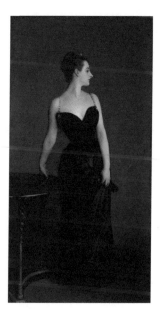

존 싱어 사전트
〈마담 X〉

시가 끝난 뒤 어깨끈을 수정하겠다고 했지만, 스캔들을 견디지 못한 나머지 결국 영국으로 피신합니다. 고트르 집안에서도 초상화를 매입하지 않았고, 음탕한 여인으로 오해받은 고트르 부인은 파리를 떠나게 됩니다.

〈카네이션, 백합, 백합, 장미〉를 그리던 당시 사전트의 심정은 어땠을까요? 찰나의 빛과 곧 시들어버릴 꽃에 인생의 허무함을 느끼지 않았을까요? 이러한 점에서 이 작품은 사전트식 바니타스 정물화라는 생각이 듭니다. 17세기 유럽에서 유행한 바니타스 정물화는 삶이 짧고 덧없다는 것을 상징하는 꽃과 해골, 유리잔 등을 소재로 그린 작품으로, 죽음 앞에서는 모든 것이 일시적이고 부질없다는 의미를 담고 있습니다. 파리에서 영국으로 도망치며 명예와 부귀영화가 한순간에 사라지는 경험을 한 사전트는 인생의 허무함을 느끼지 않았을까요?

열심히 노력했는데 뜻대로 되지 않았을 때의 비참함, 저도 경험해봐서 알아요. 그 긴 터널을 빠져나오게 하는 방법은 그저 다시 노력하는 것뿐입니다. 집요한 노력으로 〈카네이션, 백합, 백합, 장미〉를 완성한 사전트의 사례만 봐도 알 수 있지요. 그는 자신의 이러한 허무함과 비참함을 아름다운 작품으로 재탄생시켰습니다. 이후 명성을 회복해 1887년 로열 아카데미 전에서 큰 호평을 받고, 미국 대통령 프랭클린 루스벨트의 초상화와 900여 점의 유화, 수많은 수채

화와 드로잉을 남기며 현재는 미국과 영국을 대표하는 화가로 기억되고 있습니다.

절망의 시간을 이겨낸 이 작품이 더욱 아름답게 느껴집니다.

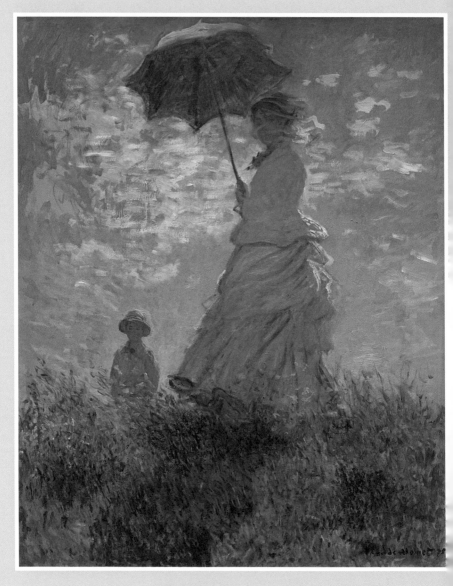

클로드 모네(Claude Monet, 1840~1926)
〈양산을 든 여인-카미유와 장(Woman with a Parasol – Madame Monet and Her Son)〉,
1875, 캔버스에 유채, 100×81 cm

# 영원한 사랑이자 뮤즈

클로드 모네 – 양산을 든 여인 – 카미유와 장

1874년, 사진작가 나다르의 화랑에서 최초의 인상전이 열렸습니다. 살롱전에서 거절당한 클로드 모네, 오귀스트 르누아르, 카미유 피사로 등이 주축이 된 전시였는데, 살롱전보다 많은 사람이 모였지만 비웃음만 샀습니다. 대상을 완벽히 재현하지 않아 미완성처럼 보였기 때문이지요. 평론가 루이 루르아는 '인상주의자들의 전시'에서 "그림 참 쉽게 그리네! 벽지 문양을 그린 초벌 드로잉이 차라리 이 바다 풍경보다 완성도 높을 것"이라고 혹평하며, 모네와 그의 친구들을 '인상주의'라 칭했습니다.

형태를 알아보기 힘든 인상파의 그림들은 고전미술과 스타일이 너무도 달라 쉽사리 인정받지 못했습니다. 번성하는 산업항구 르부아르를 그린 〈인상: 해돋이Impression: Sunrise〉는 산업항구로 보이지 않았고, 모네도 제목을 차마 르부아르 항구라고 부를 수 없어 '인

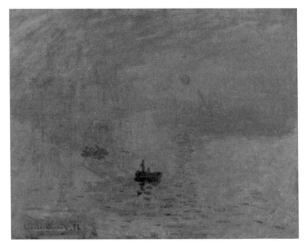

클로드 모네
〈인상: 해돋이〉

상: 해돋이'라고 제목을 붙일 만큼 이상한 그림이었습니다.

그런데 모네는 왜 이런 그림을 그렸을까요?

19세기에 대상을 실감 나게 재현하는 사진이 등장했고, 화가들은 그림으로만 표현할 수 있는 무언가를 찾아야만 했습니다. 일단 사진은 그림보다 대상을 3차원적으로 생동감 있게 보여주지만, 기본적으로 흑백이었기 때문에 화가들은 사진과 차별화를 두기 위해 그림에서 '컬러'를 더 잘 표현하는 것이 무엇보다 중요하다고 생각했습니다. 사물에 고유의 색이 있다고 본 과거의 화가들과 달리, 모네는 시시각각 변하는 빛을 쫓아서 야외로 나갔고, 계절과 날씨, 시

간에 따라 변하는 색을 포착했습니다. 대기 중의 빛을 포착하는 모네의 색다른 화법에 세잔은 "모네는 신의 눈을 가진 유일한 인간"이라는 말을 남기기도 했습니다.

모네의 작품 중 많은 사람이 사랑하는 작품은 아마도 〈양산을 든 여인-카미유와 장〉일 테지요. 양산을 쓰고 살짝 뒤돌아보는 아내 카미유와 통통하고 발그레한 볼을 가진 아들 장의 얼굴에 화사한 봄볕이 내리고 있습니다. 카미유의 하얀 드레스와 하늘의 솜털 구름, 초록 들판도 아름답지만, 아련하게 표현된 그녀의 표정이 가장 인상적입니다. 모네와 카미유의 교감과 사랑이 묘하게 느껴지거든요.

모네와 카미유는 화가와 모델로 만났습니다. 둘은 금세 사랑에 빠져 동거를 시작했고, 그 둘 사이에서 첫아들 장이 태어나게 됩니다. 하지만 모네 아버지가 모델 출신인 카미유를 받아들이지 않아 장을 낳고도 둘은 결혼을 미룰 수밖에 없었습니다. 이윽고 아버지의 경제적 지원까지 끊기고 말았지만, 모네는 아버지의 반대보다 카미유를 사랑하는 마음이 더 중요했지요. "카미유를 그릴 때 가장 행복하다"라고 고백했던 그의 말처럼, 모네는 카미유를 화폭 속에 아름답게 담아냈습니다.

〈양산을 든 여인-카미유와 장〉을 가만 들여다보면 봄의 싱그러움에 흠뻑 젖어듭니다. 봄바람은 카미유의 드레스를 흔들고 솜털

구름도 저 멀리 날려버릴 것만 같습니다. 어쩐지 카미유도 하늘의 솜털 구름처럼 흩어져버릴 것 같이 느껴집니다. 그리고 거짓말처럼 카미유는 4년 후 자궁암으로 세상을 떠납니다.

> 내게 너무도 소중했던 여인이 죽음을 기다리고 있고, 이제 죽음이 찾아왔다. 그 순간 나는 너무나 놀라고 말았다. 시시각각 짙어지는 색채의 변화를 본능적으로 추적하는 나 자신을 발견했기 때문이다.

모네는 카미유가 눈을 감는 순간까지 죽음이 드리워지는 색채의 변화를 관찰했습니다. 서명에 하트를 남긴 것을 보면 카미유를 사랑하는 방법 중 하나였나 봅니다.

카미유가 세상을 떠난 후 모네는 자신의 후원자이자 두 번째 부인이었던 알리스의 셋째 딸 수잔을 모델로 삼아 이와 비슷한 작품을 그립니다. 작품의 이름은 〈양산을 든 여인Woman with a Parasol〉으로, '야외에서 인물에 관한 연구'라는 부제가 붙어 있습니다. 표정도 거의 알아볼 수 없고, 말 그대로 야외에서 인물을 연구한 것으로 보입니다. 수잔은 이 그림에서 풍경의 일부일 뿐, 주인공이 아니었던 거지요. 아마도 모네는 이 그림을 그리며 카미유가 있었던 계절, 하늘의 솜털 구름, 들판의 꽃, 그녀의 사랑스러운 표정을 재현하

고 인생에서 가장 행복했던 순간을 다시 한번 되새기고 싶었던 게 아닐까요?

하지만 어느 누구도 카미유를 대신할 수는 없었을 거예요. 모네에게 카미유는 영원한 사랑이자 뮤즈였으니까요.

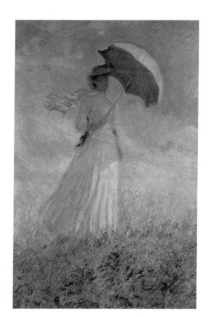

클로드 모네
〈양산을 든 여인〉

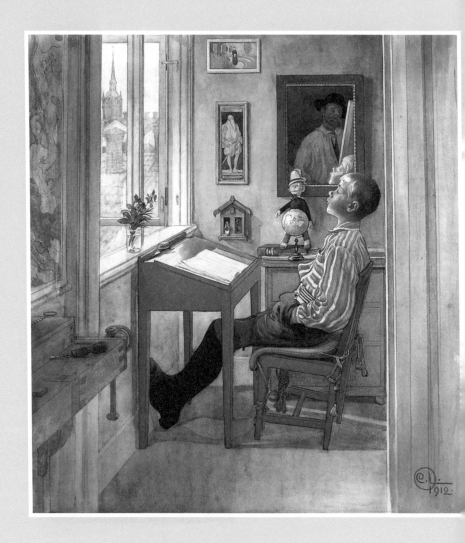

칼 라르손(Carl Larsson, 1853~1919)
〈숙제를 하는 에스뵈욘(Esbjorn Doing His Homework)〉, 1912, 수채화, 74×68.5 cm

# 일상을 예술로 만들다

'아, 날씨가 이렇게 좋은데 숙제나 해야 하다니!'

에스뵈욘의 속마음이 눈에 다 보입니다. 얼른 마치고 나가야 하는데 숙제가 머리에 들어오지 않나 봅니다. 창밖으로 친구들의 웃음소리가 들리니 마음이 콩밭에 갑니다. 당장에라도 박차고 나가고 싶지만 아빠가 지켜보고 있으니 그럴 수도 없습니다.

아빠가 어디에 있느냐고요? 벽에 걸린 거울 속을 한번 보세요. 거기에 아들의 모습을 그리는 아빠가 있습니다. 에스뵈욘은 화가인 아빠 덕분에 농땡이 치는 모습까지 화폭에 담겼네요. 놀고만 싶은 에스뵈욘의 마음이 이해가 됩니다. "얼른 숙제하고 나가서 놀자"하며 달래주고만 싶은 그림입니다.

라르손은 스웨덴의 화가로, 스톡홀름의 빈민가에서 매우 어렵게 자랐습니다. 가난해도 따뜻한 가정이었으면 좋았으련만, 일용직

노동자, 선박의 화부, 곡식을 실어 나르는 짐꾼 일을 전전했던 라르손의 아버지는 매우 폭력적인 사람이었어요. 라르손은 아버지에게 "너 같은 건 태어나지 말았어야 했어!"라는 폭언까지 들었다고 해요. 식구들에게 폭력과 폭언을 일삼았던 아버지 밑에서 슬픔과 두려움을 느껴야 했을 그의 어린 시절이 마음 아프게 다가옵니다.

다행히 라르손에게 손을 내밀어준 한 사람이 있었습니다. 바로 열세 살 때 만난 선생님이었지요. 선생님은 라르손의 재능을 알아보고 스톡홀름 미술학원에 입학을 하도록 도와줍니다. 이후 라르손은 1882년 파리에서 스웨덴 미술가 단체에 가입하고, 미술가 카린 베르게를 만나 결혼해 가정을 꾸렸습니다.

카린의 아버지는 스웨덴의 시골 마을 순드본에 위치한 작은 집 '릴라 히트나스'를 딸에게 선물해줍니다. 라르손 부부는 자녀가 태어날 때마다 집을 조금씩 개조했고, 이후 릴라 히트나스와 소박한 가정의 일상은 라르손 작품의 주요 주제가 됩니다.

이 작품 속 라르손 부부가 직접 꾸민 공간들을 보면 그들의 삶이 어땠는지를 알 수 있습니다. 이들은 "서로 사랑하라, 아이들에게는 사랑이 전부이기 때문이다Love Each Other Children, for Love is All"라는 신조로 집을 꾸몄는데요. 평온하고 안락한 가정을 꾸리기 위해 얼마나 노력했을지, 얼마나 행복했을지 알 것 같습니다. 맑고 투명한 수채화의 색감은 포근한 느낌을 더해줍니다. 그의 불행한 어린

시절을 떠올릴 수 없을 만큼 진실하고 사랑 가득한 시선이 듬뿍 느껴집니다. 라르손 부부가 꾸몄던 전원풍의 안락함은 스칸디나비아 디자인 개념으로 이케아IKEA 미학에도 큰 영향을 끼쳤어요.

라르손은 '삶이 곧 예술'이라는 평범하지만 가장 아름다운 가치를 실천하고자 했습니다. 아이들이 모두 잠든 뒤에야 조용히 책을 읽는 아내의 모습, 아이들이 놀고 숙제하고 바느질하고 크리스마스트리를 꾸미고 축하 파티를 준비하는 등 소소한 일상과 함께 아내와 아이들을 향한 무한한 애정과 관심을 화폭에 녹여냈습니다. 자신의 불행한 과거에 머무르지 않고 아이들에게 안락한 가정을 선사했던 그의 진심은 아름다운 작품이 되어 지금까지 많은 이들에게 행복을 전하고 있어요.

라르손의 가정은 부부가 '애써' 일궈낸 예술이었습니다. 그의 작품을 보면 보잘것없는 제 일상도 예술이었다는 위로를 받습니다. 반복되는 청소와 밥을 하는 일이 허무하고 그저 지루하기만 했는데, 가정을 꾸리는 손길이, 밥 한 그릇이 예술이었다는 생각을 하게 됩니다. 실은 저도 예술을 하며 살고 있던 거였어요!

때로는 때려치우고 싶었던 일상의 예술이지만 라르손이 다독여줍니다. 모두가 그렇다고, 모두가 애쓰고 있다고 말입니다.

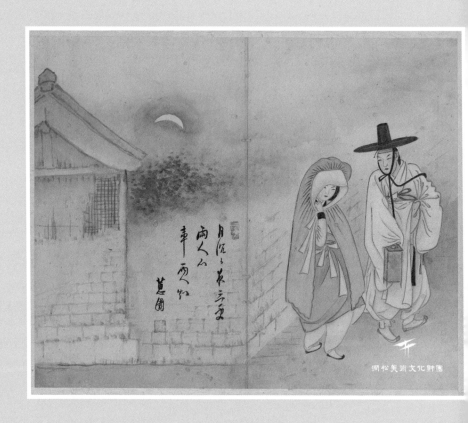

신윤복(申潤福, 1758~미상)
〈월하정인(月下情人)〉, 18세기 후기, 수묵채색화, 28.2×35.6 cm

# 여성의 감정을 섬세하게 담아내다

아무도 없는 야심한 밤, 등불을 든 젊은 선비와 쓰개치마를 두른 여인이 은밀히 만나고 있습니다. 다소곳이 고개를 숙인 여인은 치마를 허리춤에 동여매고 치마 아래로 속곳을 드러냅니다.

그런데 여인은 웬일인지 새침합니다. 선비를 보지도 않은 채 날렵한 버선코는 뒤돌아서려 합니다. 선비는 동지섣달처럼 차가운 여인의 마음을 돌려보기 위해 품속에서 무언가를 꺼내려 하는 모양입니다. 연서를 꺼내려는 것일까요? 여인의 마음은 과연 돌아설까요? 눈썹 모양을 한 달은 그저 말없이 둘을 비출 뿐입니다. 화가는 둘의 마음을 화폭에 이렇게 적어놓았습니다.

달빛도 침침한 삼경, 두 사람의 마음은 두 사람만 알겠지.

야심한 밤 담 모퉁이에서 만날 수밖에 없는 둘 사이는 애틋한 만큼 원망도 큰 사이인가 봅니다. 달빛이 환하게 비추는 밤의 정취 아래 은밀한 두 남녀의 만남이라는 설정은 수백 년이 흐른 지금도 마음을 간지럽힙니다.

신윤복과 김홍도의 그림은 곧잘 비교되는데, 김홍도가 소탈한 서민층의 풍속화를 그린 것에 반해 신윤복은 남녀 간의 애정과 낭만을 다룬 풍속화를 그렸습니다. 같은 시대의 두 사람이지만 전혀 다른 스타일을 지니고 있지요. 신윤복은 조선 시대 여인들의 삶을 가까이서 지켜보고, 그녀들의 아름다운 옷매무새와, 장신구, 풍속, 마음까지 섬세하게 담아냅니다. 부드러운 선과 산뜻한 색채, 세련된 감각과 분위기, 독특한 설정, 인물의 표현 방법은 지금 봐도 현대적으로 느껴집니다.

부친 신한평과 조부는 도화서 화원으로, 신윤복 역시 집안의 대를 이어 화원이 됐습니다. 하지만 그 외 그의 생애에 대한 기록은 다음 두 줄뿐입니다.

신윤복申潤福. 자 입보笠父, 호 혜원蕙園, 고령인高靈人. 첨사僉使 신한 평申漢枰의 아들, 화원畵員. 벼슬은 첨사다. 풍속화를 잘 그렸다.

《근역서화징槿域書畵徵》

조선 시대 풍속화의 영역을 넓힌 신윤복의 그림은 널리 알려져 있지만, 정작 화가인 신윤복에 관한 이야기는 찾기 어렵습니다. 비속한 그림을 그려 도화서에서 쫓겨났다고 전해지지만 이 또한 확인해볼 길이 없습니다. 틀에 박힌 그림을 그리는 도화서가 아닌 남녀 간의 애정과 여인의 감성을 세심하게 표현했던 신윤복의 일생이 문득 궁금해집니다.

영화 〈미인도〉와 드라마 〈바람의 화원〉에서는 신윤복을 여성으로 묘사합니다. 이런 상상이 터무니없어 보이지는 않습니다. 신윤복은 엄마로만 묘사됐던 여성을 사랑의 주인공으로서 담아냈으니까요. 저도 덩달아 여성으로서의 신윤복의 이야기를 상상해봅니다.

'도화서 화원이었던 신한평의 재능을 물려받은 자녀는 아들이 아니라 딸이었던 신윤복뿐이었다. 많은 고민 끝에 신한평은 신윤복의 성별을 숨기고 대를 이어 도화서에 들어가게 했다. 도화서에 들어간 신윤복은 김홍도와 친하게 지내며 도성 안 아름다운 풍경 8곳 중 한 곳인 광통교에서 많은 시간을 보냈다. 한양의 중심가였던 광통교는 많은 유흥을 즐겼던 곳이었는데, 그곳의 풍속을 연구하던 신윤복과 김홍도는…'

뒷말은 아끼도록 하겠습니다. 여러분도 상상의 나래를 한번 펼쳐보세요. 어떤 이야기가 펼쳐질지 궁금하네요. 장르는 무엇인가요? 저는 로맨스 코미디와 추리물을 섞어보려고요.

# June

# MONTHS

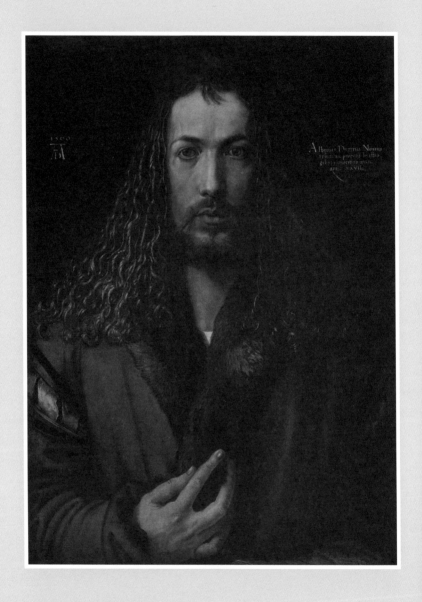

알브레히트 뒤러(Albrecht Dürer, 1471~1528)
〈모피코트를 입은 자화상(Self-Portrait in a Fur-Collared Robe)〉, 1500, 목판에 유화, 67.1×48.9 cm

# 스스로를 가장 믿을 것

알브레히트 뒤러 – 모피코트를 입은 자화상

6월이 시작됐습니다.

새해 인사를 나눈 지 얼마 안 된 것 같은데 벌써 반년이 흘렀습니다. 새해에 결심했던 일들은 지키고 있는지요? 새해 첫날에는 '운명의 지배자'가 돼보자고 굳게 다짐했는데 어느새 일상에 휩쓸려 살다 보니 새해 결심을 잊어버리진 않았는지요? 괜찮습니다. 실은 저도 그래요. 분명 하루하루를 열심히 살아냈는데 시간이 뭉뚱그려져 오늘이 된 것 같습니다. 반년의 시간이 훌쩍 흘러가버렸지만 다시 한번 '운명의 지배자'가 돼보기로 결심합니다.

뒤러는 '르네상스인'이라는 수식어를 얻었던 독일 르네상스 화가 중 가장 위대한 화가입니다. 이탈리아로 유학 간 최초의 북유럽 화가이기도 했는데, 독일과 달리 당시 이탈리아 화가들은 장인이 아닌 예술가로 인정받고 있다는 사실에 큰 충격을 받습니다. 르네상

스 이전의 화가, 조각가, 건축가들은 열심히 연마하면 익힐 수 있는 재주를 가진 '장인'에 불과했지만, 르네상스 시대에 이르러 예술가의 위치로 격상돼 있었기 때문입니다.

여전히 화가가 장인의 지위에 머물러 있던 독일과는 너무나 다른 위상에 충격을 받은 뒤러는 사회적 지위가 달라진 예술가로서의 모습을 자화상에 고스란히 담아냅니다. 놀랍게도 뒤러 이전의 화가들은 자화상을 그리지 않았답니다. 고객이 화가의 자화상을 주문할 일도 없을뿐더러 화가 본인도 돈이 되지 않는 자화상을 그릴 이유가 없었기 때문이지요. 이전에는 화가의 모습을 작품 속에 작게 그려 서명이나 증인의 역할을 한 정도였는데요. 얀 반 에이크의 결혼 장면을 묘사한 〈아르놀피니 부부의 초상The Arnolfini Portrait〉에서 결혼이 성립됐음을 증언하는 증언자로서 화가의 모습이 맞은편 거울에 비치는 것을 예로 들 수 있습니다.

뒤러는 '화가로서의 나', '예술가로서의 나'를 당당한 모습으로 드러내며, 화가를 장인이 아닌 창조자로서 독립적이고 위엄이 넘치는 자화상을 그렸습니다. 그 당시 정면도상은 예수나 왕에게만 허용됐는데, 뒤러는 정면도상을 통해 예수와도 같은 모습으로 자의식을 표현했어요. 풍성한 곱슬머리, 정면을 응시하는 맑고 형형한 눈빛, 좌우 대칭이 완벽한 얼굴, 곧은 콧날, 굳게 다문 입술은 온전히 자기 자신을 믿는 창조자의 모습입니다.

얀 반 에이크
⟨아르놀피니 부부의 초상⟩

더불어 화려한 모피코트는 격상된 예술가의 지위를 나타냅니다. 배경을 어둡게 묘사해 흐트러짐 없는 눈빛에 더욱 집중하게 만들고, 아래로 시선을 내리면 눈빛 못지않게 손도 빛나고 있습니다. 섬세하고 고운 손은 화가로서의 정체성을 드러냅니다. 거기에 정점을 찍습니다. 오른쪽 상단에 "뉘른베르크 출신의 나, 알브레히트 뒤러가 불변의 색채로 28세의 나를 그리다"라는 자부심 가득한 문구를 넣었습니다.

뒤러는 열여덟 명의 형제 중에서 살아남은 세 명 중 한 명이었습니다. 집안도 가난해서 살아남은 뒤러 형제는 동전 던지기로 진

사람이 이긴 사람을 경제적으로 지원해주기로 약속합니다. 내기에서 이긴 뒤러는 뉘른베르크 아카데미에서 공부하고, 동생은 석탄 광산에서 일하며 형의 뒷바라지를 해줬습니다. 이제 뒤러가 동생을 도와줄 차례가 됐지만, 동생의 손은 이미 피아노를 칠 수 없을 만큼 망가져 있었어요. 그럼에도 동생은 아무런 욕심 없이 형이 화가로 성공하게 해달라고 기도했고, 뒤러는 기도하는 동생의 손을 그림으로 남겼습니다.

독일 변방의 가난한 집안에서 형제의 도움과 피나는 노력으로 화가가 된 뒤러는 자기 자신을 믿을 수밖에 없었습니다. 르네상스 문화를 꽃피웠던 이탈리아 화가보다 먼저 스스로를 인정하는 자화상을 그린 것도 다 이런 이유 때문일 것입니다.

이제 저도 저를 믿어보려 합니다. 저보다 더 나은 조건, 더 좋은 환경, 특출한 재능의 사람들이 많아서 위축되기도 하고, '포기해야 하는 게 아닐까'라는 고민을 하기도 했어요. 하지만 지금은 제가 가지고 있는 것을 생각해보고 저를 도와주는 사람들을 떠올려봅니다. 부족함도 원동력이 돼준다는 것을 깨닫습니다. 좌절했던 순간들을 딛고 일어서봅니다.

남은 시간을 마냥 흘려보내지 말고, 연말에는 자기 자신을 믿고 노력한 시간을 칭찬할 수 있었으면 좋겠습니다. 뒤러의 자화상과 다시 마주해도 스스로 부끄럽지 않은 사람이 되도록요.

세상에서 가장 아름다운 모습이

무엇인지 판단내릴 수 있는 사람은 없다.

오직 하나님만이 아신다.

_알브레히트 뒤러

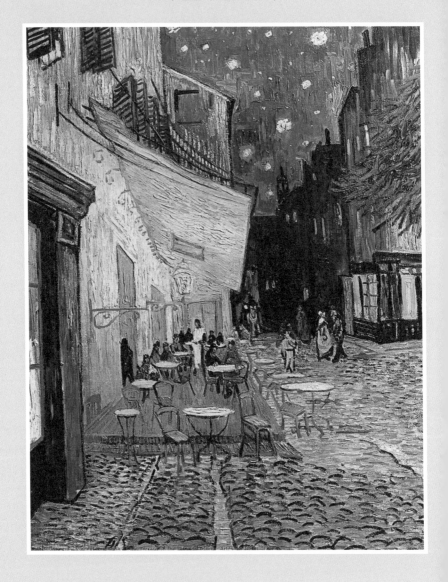

빈센트 반 고흐(Vincent van Gogh, 1853~1890)
〈아를르 포룸 광장의 카페 테라스(Cafe Terrace on The Place Du Forum Arles at Night)〉,
1888, 캔버스에 유채, 80.7×65.3 cm

# 끝내 이룰 수 없었던, 그러나 영원히 바라는 꿈

저는 매일 밤 숲길을 산책합니다. 6월은 야외 테라스를 즐기기에 딱 좋은 시기이지요. 노란 가로등이 서 있는 숲길 양옆으로 유럽풍 카페와 일본풍 술집이 있고, 야외 테이블에는 즐거워 보이는 사람들로 가득합니다. 유리창 너머로 새어 나오는 카페의 노란 불빛이 빨강 차양을 물들이는 풍경과 왁자지껄한 분위기로 제 마음은 들뜹니다.

푸른 밤 카페 테라스의 커다란 가스등이 주변을 밝히고 그 위로는 별이 빛나는 밤을 담아낸 〈아를르 포룸 광장의 카페 테라스〉를 그리던 무렵부터 고흐는 밤에 작업하기를 즐겨 했습니다. 그의 일상을 고스란히 느낄 수 있는 이 작품은 폭죽처럼 표현된 별들과 노랗다 못해 형광빛이 도는 카페, 램프를 켜고 달그락거리며 오는 마차, 거리를 걸어 다니는 사람들 덕분인지 낮보다 더 분주하고 화

려해 보입니다.

'밤하늘' 하면 흔하게 생각할 법한 검은색이 아닌, 파랑, 보라, 초록을 사용해 색채감을 더욱 풍부하게 느끼게 하고, 노란색으로 표현한 카페 테라스는 밤하늘과 보색 대비가 되어 밝은 분위기를 한층 더 살립니다. 밤의 무거운 어둠이 끼어들 틈도 없게요.

유독 밤에 더 잘 보이는 것들이 있습니다. 외로움 같은 내면의 감정들처럼요. 어쩌면 고흐도 저 틈에 끼고 싶었는지 모르겠습니다. 고흐는 화가들이 연합해 자기 그림을 공동체 소유로 하고 그림을 판 돈을 나눠 가지는 화가 공동체를 꿈꿨습니다. 자신만을 위한 작업이 아닌 화가 공동체를 만들어 위대한 인상파 화가들이 자신의 권익을 유지하며 에드가 드가, 클로드 모네, 오귀스트 르누아르, 알프레드 시슬레, 카미유 피사로와 함께 카페에서 밝게 웃으며 이야기하길 바랐지요. 경제적인 어려움과 외로움 속에서 작업했던 그였기 때문에 화가 공동체를 만드는 것은 꿈같은 일이었습니다. 하지만 끝내 실현되지 못했습니다.

"나는 자의적으로 색채를 쓰는 사람이다."

그는 이렇게 말했습니다. 화려한 색채로 낮보다 밝고 아름답게 표현된 밤의 카페 테라스는 어두운 현실에서 한 줄기 희망을 찾고자 하는 고흐의 마음을 나타낸 게 아닐까요?

지도에서 도시나 마을을 가리키는 검은 점을 보면 꿈을 꾸게 되는 것처럼, 별이 반짝이는 밤하늘은 늘 나를 꿈꾸게 한다. 그럴 때 묻곤 하지. 왜 프랑스 지도 위에 표시된 검은 점에게 가듯 창공에서 반짝이는 저 별에게 갈 수 없는 것일까?

<div align="right">1888년 6월, 고흐가 동생 테오에게</div>

닿을 수 없는 하늘의 별과 전경의 빈 테이블은 공허한 희망 같고, 도란도란 이야기를 꽃피우는 사람들의 모습은 뜻을 같이하는 동료들과의 공동체를 꿈꿨던 고흐의 마음으로 읽힙니다. 결국 화가 공동체의 꿈은 이뤄지지 않았고 그림도 한 점밖에 팔지 못한 채 비극적인 죽음을 맞았지만, 고흐는 〈아를르 포룸 광장의 카페 테라스〉라는 희망의 시를 남겼습니다.

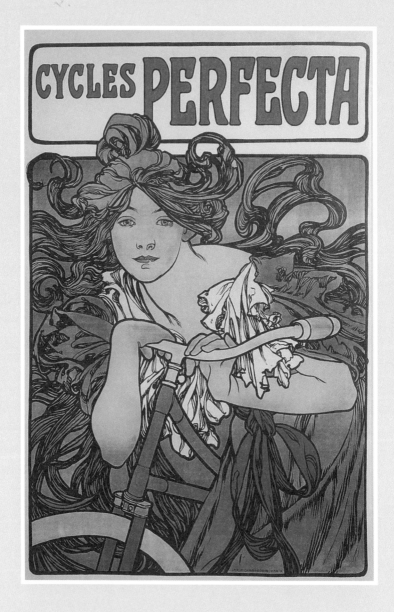

알폰스 무하(Alphonse Mucha, 1860~1939)
〈페르펙타 자전거(Cycles Perfecta)〉, 1902, 포스터, 154.6×104.3 cm

# 여성들에게 용기와 자유를 전하다

알폰스 무하 - 페르펙타 자전거

젊고 아름다운 여성이 자전거에 가볍게 기대어 서 있습니다. 넝쿨 식물처럼 자유롭게 뻗쳐 있는 풍성한 머리카락을 보니 자전거를 타다 잠시 쉬고 있는 그녀에게 때마침 시원한 바람이 불어오고 있나 봅니다. 보는 것만으로도 해방감이 느껴지고 자전거를 타고 어디로든 떠나고 싶어집니다. 저도 그녀처럼 자유롭고 아름다운 여성이 된 것만 같은 착각에 빠집니다.

1880년대까지만 해도 여성들이 자전거를 타는 일은 거의 없었어요. 당시 자전거는 앞바퀴가 큰 하이 휠이 유행이었는데, 중심을 잡기 힘들어 다칠 위험이 컸고 여성의 거추장스러운 복장도 자전거를 타기에 무리가 따랐습니다.

무엇보다 가장 큰 이유는 사회적 편견이었습니다. 자전거를 탄 여성을 '여자답지 못하다'는 이유로 욕했고, 신문과 잡지에서는 여

성들에게 자전거가 유해한지 유익한지에 대해 논쟁을 벌이기까지 했습니다. 워싱턴 여성구조연맹은 "자전거가 불임을 유발하고, 남성과의 부적절한 관계를 부추긴다"는 터무니없는 주장을 펼쳤고, 미국의 한 목사는 자전거를 탄 여성을 '빗자루를 탄 노파'로 비유했다고 하니 그 당시 여성 자전거에 대한 인식이 어땠는지 짐작됩니다.

1880년대 후반에 들어서야 여성들도 쉽게 탈 수 있는 세이프티 자전거가 등장했습니다. 여성들은 언제 어디서나 자전거를 타고 자신이 가고 싶은 곳으로 자유롭게 떠날 수 있게 되면서 거추장스러운 복장을 벗어 던지고 활동하기 편한 여성용 바지 블루머Bloomer를 입고 가벼운 신발을 신기 시작했어요. 바람에 날리는 모자도 더 이상 쓰지 않았고요.

빅토리아 시대부터 여성들은 몸에 꽉 끼는 코르셋, 긴 드레스 때문에 생활에 불편이 컸지만 복장 개혁은 말처럼 쉽게 이뤄지지 않았습니다. 그런데 여성용 자전거의 등장으로 남성중심주의 사회의 인습적인 관습에서 벗어날 수 있게 됐습니다. 이제 여성은 남성에게 종속된 존재가 아닌 독립된 존재이며, 어디로든 갈 수 있는 자유로운 존재가 된 것입니다. 자전거를 탄 블루머 걸Bloomer Girl은 신여성의 상징이 됐고, 여성 해방을 위해 세상의 다른 어떤 것보다 중요한 역할을 한 자전거는 '자유의 기계'라 불렸습니다.

무하는 아르누보 양식의 대표 작가로, 젊고 매력적인 여성을

'무하 스타일'로 그려 달력, 일러스트, 상품 광고 등 실용 미술을 순수 예술의 경지로 끌어올렸습니다. 그는 여성들이 어떤 것을 원하는지 간파해 여성의 마음을 사로잡았어요. 그중에서도 특히 〈페르펙타 자전거〉는 자전거라는 제품을 전면에 내세우지 않고 당시 시대 상황을 반영한 작품으로, 이상화된 여성을 표현해 '우리 함께 멋진 신여성이 돼보자'고 부드럽게 유혹하며 마음을 움직입니다.

이 작품은 자전거를 타는 건강하고 독립적이며 아름다운 여성의 모습을 통해 '빗자루를 탄 노파'라는 조롱 따위는 생각나지 않게 하고, '폭주족'이라는 별명으로 불렸던 블루머 걸들에게 우아한 이미지를 선사했습니다. 무엇보다 자전거를 타고 싶지만 망설였던 많은 여성에게 자전거 페달을 힘껏 밟을 수 있도록 용기를 전했습니다.

"나는 예술을 위한 예술보다 사람을 위한 그림을 만드는 화가가 되기를 원한다"라는 그의 말이 오래도록 제 마음을 울립니다. 백 년이 지난 지금도 이 작품은 우리 여성들의 일상을, 존재를, 의미를 다시금 곱씹게 합니다.

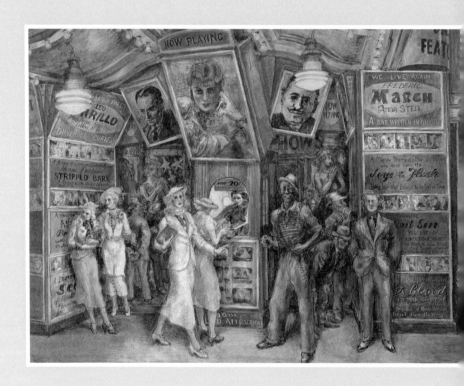

레지널드 마쉬(Reginald Marsh, 1898~1954)
〈20센트짜리 영화(Twenty Cent Movie)〉, 1936, 보드에 에그 템페라, 76.2×101.6 cm

# 현실의 고단함과 시름을 잠시 잊는 방법

레지널드 마쉬 - 20센트짜리 영화

제1차 세계 대전이 끝나고 세계 경제는 호황을 누렸습니다. 특히 전시 피해가 없었던 미국은 유럽에 군수품과 식량을 팔아 막대한 이익을 챙겨 유례없는 호황을 누렸습니다. 그러나 '마의 목요일'이라고 불리는 1929년 10월 24일, 천정까지 올랐던 주식 거품이 꺼지며 대공황이 시작됐습니다. 10만 개의 기업과 6,000개의 은행이 파산하며 갑자기 꺼져버린 아메리칸 드림으로 인해 도시 노동자들은 실직과 빈곤이라는 큰 고통을 겪었습니다. 실직한 노동자들은 일자리를 찾아 이리저리 떠돌며 눈앞의 생존에만 몰두했지요.

도시 사회에서의 실직은 형벌과도 같았습니다. 인간을 피폐하게 하고 꿈을 꿔볼 엄두조차 내지 못하게 했으니까요. 이러한 대공황의 충격은 오랫동안 지속됐고, 대공황이 발생한 10년 뒤에도 미국의 실업 인구는 900만 명이 넘었습니다.

생생한 도시 풍경과 당대의 현실을 묘사한 애쉬캔파(쓰레기통파)의 후배 작가인 마쉬는 일자리를 찾아 이곳저곳을 떠돌았던 노동자들의 삶을 담았습니다. 〈20센트짜리 영화〉는 노동자들이 즐겨 찾는 영화관의 풍경을 그린 것입니다.

영화관을 찾는 순간만큼은 현실을 잊으려는 듯 모두들 한껏 치장한 모습입니다. 각박한 현실에서는 꿈꿀 엄두가 나지 않지만, 단 20센트만 내면 영화 속 인물의 삶을 살아볼 수 있고 내가 꿈꿨던 삶을 잠시나마 경험해볼 수 있습니다. 그러나 현실의 고단함과 시름을 영화를 통해 잊으려는 그들의 얼굴이 어쩐지 공허하고 무표정해 보입니다. 화려한 영화관 입구에 쓰인 'NOW PLAYING'처럼 지금의 삶을 즐겨보려 하지만, 간판에 그려진 스타들의 화려한 삶처럼 살 수는 없다는 것을 너무도 잘 알고 있는 듯이 말이에요.

영화관 입구의 포스터들을 보니 어떤 영화일지 궁금합니다. 어딘지 모르게 들떠 있는 분위기는 새롭고 매혹적인 세계가 펼쳐지는 영화에 대한 기대감 때문일까요? 영화를 본 뒤에도 똑같은 삶이 펼쳐지겠지만 영화를 보는 순간만큼은 달콤한 판타지 속에서 사랑도 하고, 히어로도 돼봤으면 좋겠습니다. 영화 속에서 나와는 다른, 하지만 결국 똑같은 또 다른 인간이 되어 살아봤으면 합니다. 누군가와 같은 순간, 같은 이야기를 공유하는 이 시간만큼 행복한 일은 또 없으니까요.

조명이 꺼집니다. 사자 울음소리가 들리고 영화가 곧 시작됩니다. 한 장면도, 대사 하나도 놓치기 싫어 모든 감각을 집중합니다. 안타까운 장면에서는 여기저기서 아쉬운 한숨 소리가 들리고, 감동적인 장면에서는 탄성이 터집니다. 누군가 훌쩍이기도 하고, 함께 깔깔대며 웃기도 합니다. 영화를 볼 때 우리는 주인공과 함께 울고 웃고 분노하고 사랑합니다. 현실의 고단함과 시름은 잠시 잊어버립니다. 영화가 끝나고 불이 켜지면 팍팍한 삶이 다시 우리를 반길 테지만요.

당대의 현실을 생생하게 포착한 마쉬의 작품은 긴 여운을 남깁니다. 영화처럼 새롭고 매혹적인 세계가 펼쳐지는 삶을 갈망하지만 현실의 고통과 불안에 그만 주저앉는 그들의 이야기에 깊이 공감하고 인생을 재발견합니다. 다시금 부딪혀봐야겠습니다. 다가올 날들이 제게 어떤 시련을 전할지 몰라도 꿈과 이상을 포기할 수는 없으니까요.

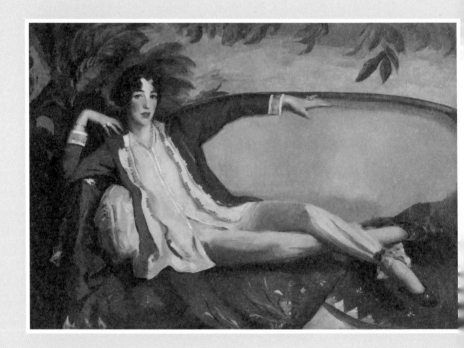

로버트 헨리(Robert Henri, 1865~1929)
〈거트루드 밴더빌트 휘트니(Gertrude Vanderbilt Whitney)〉, 1916, 캔버스에 유채, 126.8×182.9 cm

# 반짝이는 눈을 가진 그녀

로버트 헨리 - 거트루드 밴더빌트 휘트니

부드럽게 흐르는 실크 블라우스, 바지를 입은 짧은 머리의 여성이 카우치에 비스듬히 기대어 앉아 있습니다. 여느 초상화와는 사뭇 분위기가 달라요. 불편한 자세로 한껏 꾸민 모습을 보여주기보다 스냅 사진을 찍듯 자연스럽고 편안한 분위기를 보여주고 있습니다. 홍조를 띤 뺨과 붉은 입술, 짙은 눈썹, 빠져드는 검은 눈동자를 가진 매력적인 그녀는 바로 휘트니미술관을 설립한 거트루드 밴더빌트 휘트니입니다.

이 작품은 20세기 초 뉴욕에서 활동한 8인의 화가 그룹 에이트The Eight 리더인 헨리의 작품입니다. 그는 뉴욕 시민들의 삶을 즐겨 그리며, 저서 《예술의 정신The Art Spirit》에서 자신의 이론을 집대성해 미국과 유럽의 젊은 미술가들에게 큰 영향을 끼친 화가입니다. 특히 현대의 인간 소외, 고독을 표현한 에드워드 호퍼에게 지대한

영향을 끼쳤습니다.

헨리는 전통 미술과 아카데미의 전시 규정, 미국 미술을 비판했고, 동시대의 삶을 생생하게 표현하는 것이 진정한 의미의 예술이라고 여겼습니다. 그를 필두로 산업화와 도시화, 다양한 이민 집단, 소비문화 등 동시대를 표현한 에이트 그룹의 작품은 그 당시 미국 사회를 가장 잘 보여주고 있습니다.

대도시가 미국 대중들의 삶을 가장 잘 표현하는 것이라고 생각했던 헨리와 에이트 그룹은 그리니치빌리지를 중심으로 활동을 했는데, 이곳은 《마지막 잎새》의 작가 오 헨리의 단골 술집과 《작은 아씨들》의 작가 루이자 메이 올콧의 자택이 있고 그 외 많은 예술가, 배우, 작가들이 모여들던 곳입니다. 그리니치빌리지에 모인 에이트 그룹 화가들은 일명 애쉬캔파라고 불렸는데, 일상 속 더러운 풍경과 노동, 빈곤 등 대도시의 실상을 표현하며 예술의 소재로 적합하지 않다고 여겨졌던 동시대의 변화하는 현실을 담아냈습니다. 그 당시 시각으로는 직시하고 싶지 않은 도시의 실상을 그린 헨리와 에이트 그룹의 작품을 받아들이기 어려워 동네 미술 취급을 받으며 소외됐습니다. 반짝이는 눈을 가지고 있던 휘트니만이 이들의 실험적인 작품을 적극적으로 소개하고 수집했지요.

그녀는 미국 철도왕 밴더빌트의 손녀딸로 태어나 휘트니 가문의 아들과 결혼한 갑부이자 조각가였습니다. 그리니치빌리지에 자

신의 작업실을 두고 있었는데, 에이트 그룹의 예술가들과 어울리면서 그들이 곤궁한 삶을 살고 있다는 것을 알게 됩니다. 그래서 '휘트니 스튜디오'를 열어 젊은 미술가들을 소개하고 작품을 수집하게 되지요.

컬렉션이 500여 점을 넘어서자 뉴욕 메트로폴리탄미술관에 기증하려 했지만 거절당했습니다. 이에 굴하지 않고 그녀는 뉴욕 맨해튼에 자신의 이름을 딴 휘트니미술관을 설립합니다. 이후 회화와 조각, 설치, 비디오 사진 등 여러 주요 현대 미술 분야에 걸쳐 미국 미술을 수집하고 전시해 세계 미술을 주도했습니다.

비슷한 예가 떠오릅니다. 파리 몽마르트르를 중심으로 활동했던 인상파 화가들과 귀스타브 카유보트의 관계는 에이트 그룹과 휘트니와의 관계를 떠올리게 하는데요. 인상파 화가이자 인상파 전시를 기획하고 재정적 지원을 아끼지 않았던 카유보트가 인상주의 회화 컬렉션을 국가에 기증하려고 했지만 아카데미의 반대로 절반 이상의 그림이 기증 거절을 당한 일까지 비슷합니다.

뒤늦게 생각을 바꾼 프랑스 정부가 남은 그림을 회수해 지금은 많은 사람이 즐기게 된 것처럼, 휘트니 역시 1931년 휘트니미술관을 개관해 미국 현대 미술을 발굴하고 소개해 에이트 그룹을 비롯한 미국 작가의 작품들을 감상할 수 있게 도왔습니다.

작가를 발굴하고 지원하기 위해 시작된 컬렉션이 발전해 미국

미술의 정수를 즐길 수 있게 해준 휘트니. 〈거트루트 밴더빌트 휘트니〉 속 반짝이는 눈에서 용기를 얻어, 저도 우리 삶을 녹여낸 좋은 작품과 화가들의 이야기를 계속해서 들려주겠습니다.

그것이 무엇이든

푹 빠져서 할 수 있는 일을 하라.

_로버트 헨리

# July

# MONTHS

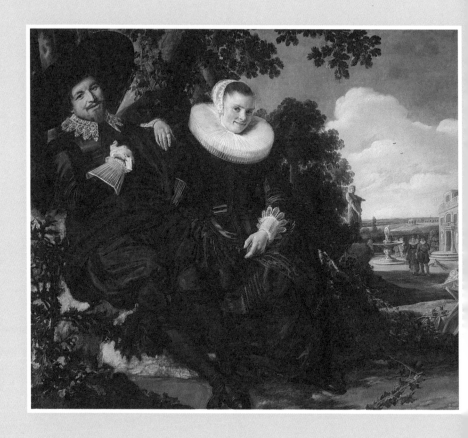

프란스 할스(Frans Hals, 1582~1666)
〈이삭 마사 부부의 초상(Marriage Portrait of Isaac Massa and Beatrix van der Laen)〉,
1622, 캔버스에 유채, 140×166.5 cm

# 함께하는 기쁨을 누리는 부부의 일상

프란스 할스 - 이삭 마사 부부의 초상

"베아트릭스를 처음 봤을 때부터 사랑에 빠졌어요."

"아니, 제가 더 먼저예요."

"이것 봐요. 뭐든 우긴다니까. 평생 이렇게 살아야지 뭐 별수 있습니까. 하하하."

마치 지금 우리와 이야기를 나누는 것 같은 이삭 마사 부부의 초상입니다. 부부의 격식 없는 행동과 표정이 너무나 자연스러워서 사진 찍다 말고 잠깐 수다 떠는 모습 같아요.

〈이삭 마사 부부의 초상〉은 네덜란드 하를렘의 부유한 상인 이삭 마사와 그의 아내인 베아트릭스 판 데어 란의 결혼을 기념하는 초상화입니다. 한눈에 봐도 신뢰와 사랑을 바탕으로 한 결혼임이 느껴지지 않나요? '내 선택이 옳았다'는 표정으로 남편의 어깨에 손을 올리고 있는 아내와 결혼 생활이 만족스러운 듯 편안해 보이는

남편의 모습을 보니 앞으로도 알콩달콩한 결혼 생활을 할 것 같습니다. 상대방의 단점도 별일 아닌 듯 유머로 넘길 듯한 이들 부부의 모습은 제 꽁꽁 언 마음도 녹여버립니다.

할스는 17세기 네덜란드 미술사 최초의 거장으로, 순간의 표정을 생생하게 담아 인물을 묘사한 화가입니다. 미묘한 분위기까지 생동감 있게 포착해 마치 인물들과 마주 보고 이야기하고 있는 듯한 착각에 빠지게 합니다. 그의 작품 속 인물들은 하나같이 유머 있고, 흥에 겹고, 재치가 넘쳐요. 깊이 있게 삶을 통찰하지만, "인생은 그런 거야"라고 가볍게 촌철살인을 날리고 이내 웃어버리지요. 이렇게 매력적인 사람들인데, 어떻게 반하지 않고 배기나요?

골치 아픈 일들은 흥겨운 술 파티로 날려버리곤 했던 할스는 친구들을 불러 파티를 벌이고, 그의 가족 역시 술집으로 달려가 부지런히 맥주를 가져다 날랐다고 해요. 심지어 대부분 외상이었다고 하네요. 재산을 모두 탕진해 일흔두 살에 무일푼이 됐지만, "인생 뭐 있어, 즐겨!"라며 수없이 건배를 외쳤을 것만 같습니다. 이러한 성격이 드러나듯 그의 손에서 탄생하는 초상화들은 모두 흥에 넘치는 인물로 그려진 듯합니다. 당시에는 활짝 웃는 모습을 경박한 모습으로 봤지만, 할스는 과감히 초상화에 인물들의 환한 미소를 녹여내 생명력을 불어넣었어요.

그는 작품 제작에 앞서 모델을 오래 세우지 않겠다는 조건을

낼 정도로 작업 속도가 빨랐다고 합니다. 스케치 없이 바로 화폭에 작업하고, 물감이 마르기 전에 덧칠해 즉흥적인 순간을 생생하게 표현했습니다. 이것을 이탈리아어로 '단번에, 일시에'를 뜻하는 알라 프리마Alla Prima 기법이라 하는데, 가까이에서는 거침없는 붓 자국만 보이지만 거리를 두고 감상하면 인물이 살아 숨 쉬는 듯 보입니다. 알라 프리마 기법을 사용해 찰나의 표정을 담아내서 그런지 몰라도 몇백 년이 지난 지금도 할스가 그린 인물들은 작품 속에서 살아 움직이는 것만 같습니다.

골치 아픈 일들을 흥겨운 술 파티로 날려버렸던 할스는 이삭 마사 부부의 모습을 통해 "결혼 생활? 별것 없어! 좋은 점만 봐!"라고 말해주고 있습니다. 이삭 마사 부부도 환하게 웃으며 우리에게 말을 건넵니다. 내가 선택한 사람을 사랑하고 이해하자고요.

결혼 생활은 좋을 때도 있고 힘들 때도 있습니다. 불꽃 같은 사랑은 비록 언젠가 지나가더라도 좋은 날과 힘든 날을 같이 보낸 세월에서 우리는 함께하는 기쁨을 얻고 동지애를 키워나갑니다. 이삭 마사 부부는 일상이라는 작은 꽃밭의 흙을 고르고, 잡초를 뽑고, 물을 주는 하루하루를 잘 영위하며 꽃을 피워낼 것만 같습니다. 배려와 측은지심을 주고받다 보면 우리도 이들처럼 서로를 마주 보며 웃을 수 있지 않을까요?

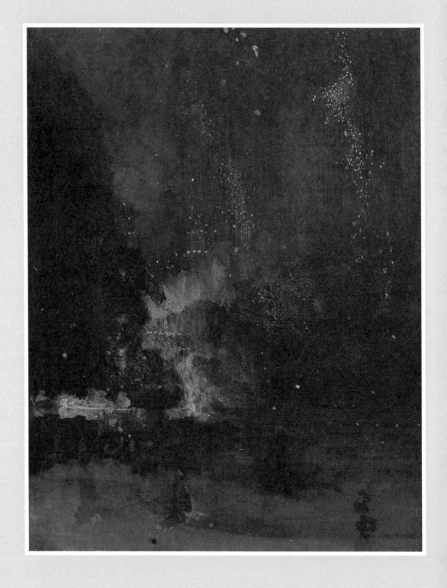

제임스 애벗 맥닐 휘슬러(James Abbott McNeill Whistler, 1834~1903)
〈검은색과 금색의 녹턴, 떨어지는 불꽃(Nocturne in Black and Gold, The Falling Rocket)〉,
1875, 캔버스에 유채, 60.2×46.7 cm

# 작품의 값어치를 새롭게 매기다

제임스 애벗 맥닐 휘슬러 - 검은색과 금색의 녹턴, 떨어지는 불꽃

이 그림, 어떤가요? 어떻게 그린 것 같나요? 한 평론가는 이 작품에 대해 "대중의 얼굴에 물감 통을 내던졌다"라고 말했습니다. 굉장히 당혹스러운 평입니다.

이 말을 한 평론가는 당시 영국 대중들의 존경을 받았던 존 러스킨입니다. 그가 작품을 어떻게 평하느냐에 따라 유명 화가가 되기도 하고, 혹평을 받은 화가는 대중적 인지도를 받지 못할 만큼 그는 미술계에서 절대적인 권력이었는데요. 이 작품 〈검은색과 금색의 녹턴, 떨어지는 불꽃〉을 보고 그는 신문에 이런 혹평을 남겼습니다.

스케치 수준인 데다 화가 본인과 이 그림을 구매할지 모르는 구매자를 보호하기 위해 그릇된 교육을 받은 화가의 고의적인 사기 행

위에 근접하는 그림은 허용하지 말아야 한다. 지금까지 뻔뻔한 런던 내기들을 많이 봐왔지만, 대중들 얼굴에 물감 통을 집어던지고서 작품값을 200기니로 부르는 사기꾼의 경우는 들어본 적도 없다.

이 기사를 읽고 주로 서정적인 작품을 남기던 이미지와는 상반되게 다혈질이었던 휘슬러는 명예 훼손으로 러스킨을 고소합니다.

휘슬러는 '예술을 위한 예술'이라는 신념으로 회화를 이렇게 정의했어요. "여백 위에 색채와 다양한 무늬들로 이뤄진 평면 예술이며, 어떤 주제를 묘사하거나 이야기를 전달하는 수단이 아닌 그림에 묘사된 것 자체가 주제"라고요. 1870년대에 녹턴(야상곡) 연작을 발표했는데, 〈검은색과 금색의 녹턴, 떨어지는 불꽃〉도 그중 하나였습니다.

크레몬 공원의 불꽃놀이에서 영감을 얻어 제작된 이 작품은 제목을 통해 회화와 음악과의 상관성을 드러냅니다. 처음에는 밤하늘에 흩뿌려진 듯한 금색 점들만 보이지만, 자세히 보면 전경에 유령처럼 그려진 구경꾼들과 배가 있습니다. 미학적인 면을 가장 우선시한 이 작품은 색조와 색채의 조화를 통해 밤의 낭만을 표현했어요. 하지만 러스킨의 눈에는 이 작품이 그저 미완성인 채로만 보였던 모양입니다. 그는 라파엘 전파의 정확한 세부 묘사와 서사적인 내용

이 담긴 회화를 옹호했는데, 이러한 시각에서 휘슬러의 작품을 보자니 도무지 이해가 되지 않았던 것이지요.

휘슬러는 "재현을 목적으로 하는 전통 회화가 아니라 색채 구성을 위한 화가의 실험으로 이해해야 한다"고 주장했지만 평론가들조차도 휘슬러의 미학을 이해하지 못했고, 결국 재판정에서 휘슬러와 러스킨이 만나게 됐습니다. 러스킨의 변호사는 이 그림을 그린 기간을 물었고, 휘슬러는 이틀이라고 답했습니다. "이틀 만에 그린 그림을 200기니나 받는 것이 공정한 것이냐"며 비도덕적인 화가라고 비판하는 변호사에게 휘슬러는 "내 생애를 통틀어 깨달은 지식에 대한 가치를 매긴 것"이라고 답변하며 '예술은 자율적이어야 한다'는 신념을 굽히지 않았습니다.

재판장은 휘슬러의 손을 들어줬습니다. 휘슬러는 논쟁과 재판모두 승소했지만, 그는 손해 배상금으로 겨우 1파딩(4분의 1 페니)을 받았습니다. 무엇보다 막대한 재판 비용으로 인해 파산하게 되지요. 파산한 휘슬러의 스튜디오는 화가 존 싱어 사전트에게 헐값으로 넘어갔지만, 그래도 휘슬러는 자존심을 지킬 수 있었습니다.

이 소송은 작품의 완성 여부를 결정할 화가의 권리에 대한 대중적인 논쟁으로 번졌고, 러스킨은 소송에 패한 후 옥스퍼드대학교 교수직을 사임하게 됩니다. 새로운 미학을 이해하지 못한 러스킨의 부정적인 평가에도 불구하고 훗날 추상 회화의 출현을 예고하듯

휘슬러의 미학은 예술적 신념을 굽히지 않았던 그의 태도, 밤의 낭만, 쇼팽의 야상곡을 느끼게 합니다.

참, 휘슬러는 1890년 이 소송 과정을 기록한 《적을 만드는 우아한 미술》이라는 책을 출간해 두고두고 러스킨에게 복수했다고 합니다.

화가는 그의 수고가 아닌

그의 비전에 대한 대가를 받는다.

_제임스 애벗 맥닐 휘슬러

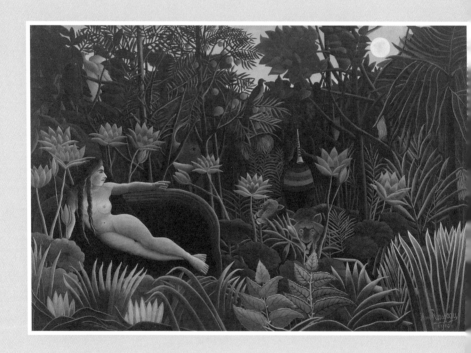

앙리 루소(Henri Rousseau, 1844~1910)
〈꿈(The Dream)〉, 1910, 캔버스에 유채, 204.5×298.5 cm

# 자신만의 언어로 표현하다

앙리 루소 - 꿈

하얀 달빛 아래 펼쳐져 있는 원시림에서 나체의 여인이 붉은 소파에 누워 있습니다. 피리 소리에 맞춰 꿈틀거리는 뱀과 나무 사이에 몸을 숨긴 코끼리, 눈을 번뜩이는 사자, 이름 모를 새와 신비한 매력의 탐스러운 꽃들, 나무에 주렁주렁 매달린 오렌지는 몽환적이면서도 이국적인 신비를 느끼게 합니다. 원시적인 생명력이 가득한 이 작품은 루소가 50여 가지의 녹색을 이용해 식물들을 매우 섬세하고 사실적으로 묘사한 것입니다.

그런데 원시림에 웬 붉은 소파일까요? 한 비평가도 저처럼 궁금했는지 왜 정글 한가운데 소파가 있는지 루소에게 물었어요. 그의 대답은 "소파에서 잠을 자다가 밀림으로 옮겨진 꿈을 꾸고 있는 것"이었습니다. 매우 기발하고 재밌는 상상이지만, 당시에는 특유의 환상적인 장면, 잘못된 원근법과 비례 때문에 비웃음을 샀습

니다.

　루소는 세관원으로 일하며 독학으로 그림을 공부하는 일요 화가였어요. 취미로 그림을 그리는 아마추어 화가인 셈이지요. 세관 일을 하면서도 진지하게 그림을 공부했던 그는 자연보다 나은 스승은 없다고 단언하며, 스스로를 프랑스 최고의 사실주의 화가라 자부했습니다. 하지만 독특한 양식 때문에 어린아이의 그림 같다는 이유로 조롱거리가 되기 일쑤였고, 그의 작품에는 항상 '소박한', '원시적인', '민속적인', '직관적인' 등의 수식어가 따라다녔습니다.

　뭘 해도 비웃음의 대상이었지만, 루소는 자신이 인물·풍경화를 고안했다고 자부하며 프랑스에서 가장 위대하고 돈을 많이 버는 화가가 되길 희망했습니다. 부와 명예를 누렸던 아카데미 화가 장 레옹 제롬을 가장 동경했는데요. 그에 비해 아카데믹한 색채, 비례, 원근법을 능숙하게 구사하지 못해 그의 의뢰인들은 초상화를 싫어하거나 없애버리기까지 했다고 합니다. 그뿐인가요. "루소의 작품을 보면 실없이 웃음이 나온다. 단돈 3프랑으로 기분 전환하는 방법으론 최고다. 항간에는 그가 손을 대지 않고 그림을 그린다는 말도 있다"라는 조롱을 받기도 했습니다.

　루소는 아카데미 회화를 지향했지만 독학으로 그림을 배운 탓에 표현이 다소 미숙했어요. 순수한 상상력도 인정받지 못했지요. 그러다 20세기에 들어서자 그의 작품이 비로소 빛을 발하게 됩

니다. 아카데미 화풍과 거리가 먼 작품이라는 이유로 미술가들에게 독창적인 작품으로 주목받게 된 거지요. 문명의 세계를 벗어나 때 묻지 않은 원시의 세계를 서투르지만 열심히, 또 신비롭게 표현한 루소의 작품들은 지금 봐도 매력이 넘칩니다.

마흔아홉 살 이후로 루소는 특유의 분위기가 담긴 정글 그림으로 유명해집니다. 파리의 식물원에서 이국적인 식물들을 스케치하고 박제된 야생 동물들을 관찰해 그림을 그린 〈굶주린 사자가 영양을 덮치다The Hungry Lion Trows Itself on The Antelope〉가 1905년 살롱도톤전에 출품되고부터 말이지요. 이 작품은 앙리 마티스, 조르주 브라크, 모리스 드 블라맹크의 작품들과 함께 전시됐는데, 평론가 루이 보셀이 이들을 "야수들의 우리"라고 칭하면서 이후 야수파로

앙리 루소
〈굶주린 사자가
영양을 덮치다〉

불리게 됐습니다. 이때 루소의 작품이 잡지에 실리면서 파블로 피카소와 앙드레 드랭 등 젊은 화가들이 그의 독창성을 높이 평가했습니다.

특히 피카소는 전통 방식에서 벗어나 자신만의 표현 방법을 창조해야 한다며, 루소의 〈마담 M의 초상Portrait de Madame M.〉을 직접 구매하거나 자신의 아틀리에인 세탁선에 초대해 파티를 열어주는 등 그를 적극 지지했어요. 루소는 감동하며 피카소에게 "우리 둘 다 이 시대의 위대한 화가예요. 당신은 이집트 양식에서, 나는 현대적 양식에서"라는 유명한 말을 남깁니다.

그동안 조롱과 비웃음의 대상이었던 것을 루소가 몰랐을 리 없습니다. 그러나 묵묵히 그 시간들을 견뎠어요. 그러다 피키소가 파티를 열어줬을 때 진심으로 기뻤을 테지요. 평론가 루이 로이는 "루소의 그림이 이상해 보일지 모르나 그것은 우리가 이전에 본 어떤 그림과도 다르기 때문일 뿐이며, 에밀리 브론테의 소설에서와 같은 순수함과 동화 같은 공포를 발견할 수 있다"고 평했습니다.

자신만의 언어로 작품 세계를 펼친 루소는 현재 초현실주의의 아버지로 인정받고 있습니다. 〈꿈〉은 마치 그녀의 꿈속에 함께 들어간 듯 생생하게 느껴집니다. 환상과 사실을 교차시킨 초현실적인 자연은 지금 시각으로 봐도 독창적입니다. 자유로운 시각으로 서투르지만 열심히 그림을 그리고, 주변인들이 보기에 어처구니없을 정도

로 자기 자신을 철석같이 믿었던 루소의 순수함이 빛을 발하는 순
간입니다.

앙리 마티스(Henri Matisse, 1869~1954)
⟨폴리네시아, 바다(Polynesia, the Sea)⟩, 1946, 과슈, 종이 오리기, 196×314 cm

# 좌절하지 않고 끝없이 노력한 위대한 영혼

앙리 마티스 – 폴리네시아, 바다

"야호! 여름이다! 여름휴가 떠나자!"

가로 3미터, 세로 2미터의 대형 작품 안에 바다 식물과 물고기들이 넘실댑니다. 바다를 낮은 채도의 파란색으로 표현해 심해를 연상하게 하는데, 리듬감이 넘치는 이 작품을 보고 있노라면 저도 모르게 넘실대는 푸른 바다에서 해초, 바다 생물들과 함께 스카이다이빙을 하는 듯한 기분이 듭니다. 골치 아픈 일들을 싹 잊고 여름휴가를 떠난 듯, 잠시나마 틀에 박힌 일상에서 벗어나 해방감을 맛봅니다.

충격적인 색감과 형태로 "짐승과도 같다"는 평을 들었던 야수주의 창시자였던 마티스의 전작들에 비한다면, 〈폴리네시아, 바다〉는 단순한 형태와 색감으로 이뤄진 작품입니다. 그가 말년에 암 수술을 받고 더 이상 그림을 그릴 수 없게 됐음에도 좌절하지 않고

'종이 오리기'를 통해 완성시킨 작품이기도 하지요.

부유한 집안의 아들이었던 마티스는 법관이 되기 위해 법률 공부를 하며 어느 변호사의 조수로 일하고 있었습니다. 그러던 중 법관의 길을 가려던 그의 인생을 바꿔놓은 일이 생기지요. 급성 맹장염으로 입원을 하게 된 아들의 심심함을 달래주기 위해 선물한 엄마의 미술도구 때문에 그의 인생은 송두리째 바뀝니다. '파라다이스'라고 표현할 만큼 깊이 빠져들면서 법관에서 화가가 되기로 결심하지요.

마티스는 에콜 데 보자르에 입학한 뒤 귀스타브 모로에게서 그림을 배웠습니다. 조금 뒤늦게 시작한 길이었지만 1905년에 열렸던 살롱도톤전에서 '야수파'라는 명칭을 얻으며 유명한 화가가 됐어요. 살롱도톤전은 보수적인 살롱전과는 달리 상대적으로 진보적이었고 매우 자유로운 분위기를 가지고 있었습니다. 앙드레 드랭, 모리스 드 블라맹크, 조르주 브라크, 파블로 피카소 등 혁신적인 작가들이 참가해 큐비즘과 야수파 등의 새로운 운동을 전개하며 회화사에 큰 업적을 남겼습니다.

한편 주최 측이 꺼릴 만큼 충격적인 전시가 열리기도 했어요. 마티스와 드랭을 중심으로 열린 단체전에서 비평가들과 관람객들은 이들의 야만적인 색채 사용과 주제에 큰 충격을 받았습니다. 노란 하늘과 빨간 나무들은 이전에는 없었던 표현법이었기 때문입니다.

특히 마티스의 아내를 모델로 한 〈모자를 쓴 여인Woman with a Hat〉의 얼굴은 기품 있고 우아하게 묘사해야 마땅함에도 푸르죽죽한 물감 덩어리로 표현돼 있었고 원색을 요란하게 휘갈긴 듯한, 그야말로 야수 같은 색감을 사용했습니다. 마티스는 새로운 예술을 탐구한 것이지만, 비평가들은 마티스와 다른 화가들의 작품을 '야수 그림'이라 칭했고 점차 이들을 '야수파'라고 부르기 시작했습니다.

앙리 마티스
〈모자를 쓴 여인〉

1941년, 일흔이 넘은 나이에 마티스는 대장암을 진단받고 대수술을 받습니다. 그는 주치의에게 하던 작품들을 마무리할 수 있도록 몇 년만 더 살게 해달라고 간절히 부탁합니다. 다행히 수술은 성공적으로 끝났지만, 이젤 앞에 서 있는 것조차 힘들 정도로 건강이 악화됐어요. 하지만 좌절하지 않고 긴 막대에 크레용을 매달아 벽에다 그림을 그리고, 과슈를 칠한 종이를 오려 붙이는 작업을 시작합니다. 그는 "가위는 연필보다 더 감각적이다"라고 할 만큼 이 방식을 매우 좋아했다고 하는데요. 〈폴리네시아, 바다〉도 이때 탄생한 작품입니다.

'종이 오리기'라는 소박한 작업을 통해 회화나 조각보다 훨씬 더 높은 완성도를 성취할 수 있었다.

마티스는 커다란 시련 속에서도 좌절하지 않고 자신의 상황에서 할 수 있는 방법을 찾았습니다. 그것은 곧 새로운 시도로 연결됐지요. 좁은 병실에 갇힌 그가 표현한 지중해의 푸른빛은 단순한 형태지만 과감하면서도 자유롭고, 홀가분함까지 느끼게 합니다. 일흔이라는 나이에도 끝없이 노력했던 위대한 영혼이 바다를 자유롭게 유영하며 감동을 줍니다.

내가 꿈꾸는 것은 바로 균형의 예술이다.

_앙리 마티스

# August

8

## MONTHS

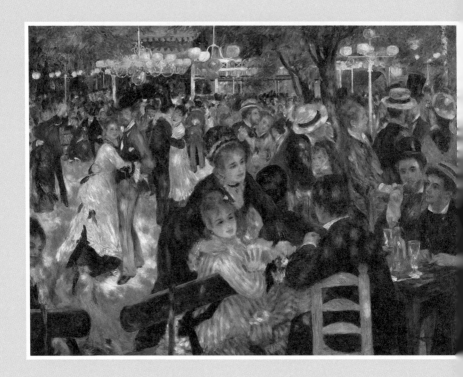

오귀스트 르누아르(Auguste Renoir, 1841~1919)
〈물랭 드 라 갈레트의 무도회(Dance at Le Moulin de la Galette)〉, 1876, 캔버스에 유채, 131 × 175 cm

# 인생의 아름다움만을 그린 이유

〈물랭 드 라 갈레트의 무도회〉는 찬란한 햇빛이 나무 사이로 떨어지는 야외 무도회장에서 아름다운 여성들과 젊은 남성들이 환하게 웃으며 대화를 나누고 가볍게 댄스를 즐기는 등 시끌벅적하고 흥겨운 분위기를 완벽히 묘사한 작품입니다. 이 아름다운 작품 속 인물들은 인생 최고의 순간을 만끽하고 있는 것 같습니다. 근심·걱정이라고는 없는 한가로운 일요일 오후의 행복감에 저도 무도회장 입구에 들어서고만 싶어요.

물랭 드 라 갈레트는 19세기 말 파리지앵에게 많은 사랑을 받았던 무도회장으로 일요일 오후가 되면 파리의 젊은 연인들이 모여들었던 곳이에요. 르누아르는 당대 최고의 인기를 끌었던 이곳의 분위기를 표현하기 위해 근처에 작업실을 얻고 매일 드나들면서 수많은 스케치와 습작을 그렸습니다. 120호(193.9×130.3 cm)나 되는

대형 캔버스를 매일 들고 다니며 현장을 스케치했다니, 그 열정이 참으로 대단합니다.

르누아르는 "무지개 팔레트로 그림을 그린다"라는 평을 들을 정도로 작품에 오로지 밝고 화사한 색감만을 사용했습니다. 특히 검은색은 절대 쓰지 않았다고 해요. "검은색은 색이 아니라 캔버스에 구멍이 난 것처럼 보이게 한다"며, 그림자를 푸른색으로 처리하기도 했습니다. 그의 다채로운 색감 덕분인지 〈물랭 드 라 갈레트의 무도회〉 속 인물들의 생동감과 무도회장의 현장감이 더욱 생생하게 느껴지는 것 같습니다. 또한 쏟아지는 햇빛을 거침없는 붓질로 표현해 인물들의 옷자락 곳곳에 흩뿌려놓았습니다. 눈부신 오후의 햇살이 제 눈에도 반사되는 것 같아요.

그림이란 즐겁고 유쾌하며 예쁜 것이어야 한다.

인상파 화가 중에서도 유독 아이들과 여성을 많이 담아낸 그는 즐거운 시간을 보내는 그들의 모습을 통해 행복을 전달했습니다. 사실 역사화를 주로 그리던 시대에 평범한 사람들의 일상을 담아냈다는 것은 그 당시 관념으로는 이해되지 않는 시도였어요. 하지만 저는 이들을 단순히 '평범한 사람'이라고 단정 지을 수 없다고 생각합니다. 프랑스와 프로이센 간에 있었던 보불 전쟁을 겪고 다시

일상을 이어가고 있는 이들을 역사적 관점에서는 '새로운 역사의 주인공'이라 볼 수 있으니까요.

르누아르도 이 보불 전쟁에 참여했고, 이때 같은 인상파 화가이자 친구였던 장 프레드릭 바지유를 잃었습니다. 전쟁의 공포를 위해 르누아르는 그림에 더욱 몰두합니다. 이후 그의 그림은 점점 눈부시게 빛이 납니다.

행복감이 넘치는 〈물랭 드 라 갈레트의 무도회〉는 르누아르가 꿈꿨던 이상향입니다. 세상엔 행복만이 존재하는 것이 아닌데, 아름답고 예쁜 것만 그리는 그가 현실을 외면하고 있는 것처럼 보일 수도 있습니다. 그러나 그것은 현실을 외면하는 일이 아니라 힘든 현실을 이겨내는 하나의 방법이었을 것입니다. 르누아르에게 있어 전쟁은 잊고 싶은 기억이자 고통이었던 만큼 평범한 일상은 더욱 소중한 가치로 다가왔을 테지요.

인생의 아름다움만을 그린 르누아르의 작품들을 볼 때면 완벽하게 아름다운 것들과 희망만을 생각하는 순간이 인생에서 꼭 필요함을 느끼게 됩니다. 저 역시 힘들었던 일은 굳이 되새기지 않으려고 해요. 상황이 좋게 바뀌지도 않을뿐더러 오히려 심연 깊은 곳으로 빠져들게 하여 저를 더 우울하게 만든다는 것을 알기 때문입니다. 현실이 아무리 고달파도 밝고 아름답고 희망적인 것만 생각하고 앞을 향해 나아가고자 합니다.

하루하루를 견뎌내고 평화로운 일요일 오후를 즐기는 듯한 일상의 순간이 그림에서 살아 숨 쉬고 빛이 납니다. 저도 르누아르처럼 찬란한 낙원을 꿈꿔봅니다.

사랑스럽게 일하는 것은
모든 질서와 행복의 비밀이다.

_오귀스트 르누아르

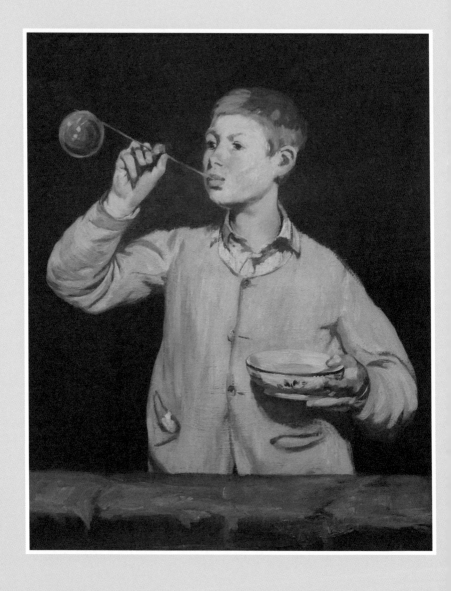

에두아르 마네(Edouard Manet, 1832~1883)
〈비눗방울 부는 소년(Boy Blowing Bubbles)〉, 1867, 캔버스에 유채, 100.5×81.4 cm

# 아무런 생각 없이 즐길 수 있는 일

에두아르 마네 – 비눗방울 부는 소년

비눗물을 잘 풀고, 호흡을 조절해서 비눗방울을 후 불어봅니다. 몸집이 점점 커지는 무지갯빛 비눗방울에 욕심도 함께 커집니다. '조금 더 조금 더!'를 외치며 좀 더 세게 후 불어요. 비눗방울은 그새를 참지 못하고 터져버립니다. 그래도 즐겁지 않나요? 아무런 쓸모도, 생산성도 없는 일이지만 비눗방울 부는 데 실컷 집중하다 보면 머리는 맑아지고 마음은 즐거운 기분으로 가득해집니다.

비눗방울 불기에 여념이 없는 이 소년은 누구일까요? 모더니즘의 창시자 마네의 작품에 여러 번 등장하는 이 잘생긴 소년은 의붓아들 레옹 렌호프입니다. 의붓아들이라니? 갑자기 점잖지 못한 호기심이 동합니다.

마네 형제는 법관인 아버지 밑에서 유복하게 자랐고 렌호프의 엄마 수잔은 마네 형제의 가정 교사였습니다. 마네는 수잔과 연인

관계가 되고, 수잔은 임신을 하게 됩니다. 마네의 집을 나와 근처에 집을 얻고 아이를 낳지요. 그녀는 아들에게 마네의 성이 아닌 자신의 성을 붙여 이름을 짓습니다.

이게 어찌 된 일일까요? 아이에게 아버지의 성을 주는 것이 너무나 당연한 시대였는데, 레옹은 마네의 아들이 아니었던 걸까요?

사실 수잔이 멀고 먼 네덜란드의 소도시 졸트보멜에서 온 것부터가 수상합니다. 마네의 아버지 오귀스트는 여자 관계가 복잡했던 것으로 유명합니다. 마네의 아버지가 돌아가신 뒤에야 마네와 수잔이 결혼을 했고, 레옹이 엄마의 성을 따랐다는 점에서 수잔이 오귀스트의 정부였을 것이라는 견해도 있습니다.

마네의 동생 외젠도 수잔과 연인 관계였다는 이야기가 있는데요. 여하튼 레옹은 엄마를 누나로 알고 자랐고, 결국 레옹의 아버지는 누구인지 밝혀지지 않았습니다. 듣기만 해도 머리가 복잡해지는 가족사입니다. 베일에 싸인 마네의 숨겨진 사랑을 잠시 들춰보게 되는 〈비눗방울 부는 소년〉이었습니다.

충격적인 사랑 이야기도 어른들의 것일 뿐, 소년은 그저 천진난만한 얼굴로 비눗방울을 불고 있습니다. 살짝 훔쳐보는 듯 그려진 시선은 레옹의 비밀을 궁금해하는 호기심 많은 눈 같네요.

아직 여름휴가가 남았다면 하루 정도는 정말 즐거운 일을 해봐요. 산더미 같이 쌓인 일들을, 즐거움보다 생산성에 초점을 맞췄던

일상을 잠시 잊어봐요. 저도 비눗방울 불기처럼 아무런 생각 없이 즐길 수 있는 일을 해보려고 합니다. 일단 만화 카페를 가려고요. 평소에는 시간도 없고, 공부도 해야 하고, 생산성 있는 일이 아니어서 괜히 죄책감이 들어 하지 못했는데, 올여름엔 재밌는 만화책을 잔뜩 쌓아놓고 아이스크림을 먹으며 보고 싶습니다. 아무 생각 없이 킬킬대고, 그러다 깜빡 졸기도 하고 싶어요.

이제는 쓸모없는 일이라 여겼던 즐거움을 잠깐이라도 누리는 일상을 살아야겠어요. 인생이 비눗방울처럼 덧없는 것일지라도, 비눗방울을 부는 순간의 즐거움과 행복을 놓치지 말아야겠습니다.

이응노(李應魯, 1904~1989)
〈군상(群像)〉, 1986, 한지에 수묵화, 167×266 cm

# 선조의 혼이 담긴 몸짓

이응노 - 군상

1945년 8월 15일, 광복을 맞아 군중들이 태극기를 들고 거리로 쏟아져 나왔습니다. 일제 강점기 35년간 민족 전체가 수탈과 착취를 당했던 암흑에서 벗어나 그토록 바랐던 광복의 기쁨을 누리며 춤을 췄습니다. 이들의 몸짓에는 자유와 희망, 환희가 넘쳤습니다.

독립운동가들은 일본의 식민 통치에 항거하고, 한국의 독립 의사를 세계만방에 알리기 위해 시베리아와 만주벌판을 떠돌며 광복운동을 펼쳤습니다. 200만 명이 태극기를 들고 거리로 쏟아져 나와 독립 만세를 외친 3·1운동은 일제의 강압 통치에 항거해 목숨을 건 비폭력 저항 운동이었으며, 향후 일제의 통치 방향을 전환시킨 뜻깊은 사건이었습니다.

대표적인 독립운동가 안중근 의사는 1909년 10월 하얼빈에서

이토 히로부미에게 총격을 가해 현장에서 체포됐습니다. 그 후 뤼순 감옥에 수감됐고, 1910년 2월 14일 이뤄진 재판에서 사형선고를 받게 됩니다.

네가 항소를 한다면 그것은 일제에게 목숨을 구걸하는 짓이다. 옳은 일을 하고 받는 형이니 비겁하게 삶을 구걸하지 말고 대의에 죽는 것이 어미에 대한 효도다.

안중근 의사의 어머니 조마리아 여사는 죽음을 앞둔 안중근 의사를 면회하지 않았습니다. 차마 죽음을 앞둔 아들을 볼 수 없었을 것입니다. 조마리아 여사의 비장한 당부처럼 안중근 의사는 일제에 목숨을 구걸하지 않았고, 어머니가 보낸 흰색 수의를 입은 채 최후를 맞이합니다.

내가 죽은 뒤에 내 뼈를 하얼빈 공원 곁에 묻어뒀다가 우리 국권이 회복되거든 고국에 묻어다오. 나는 천국에 가서도 마땅히 우리나라의 회복을 위해 힘쓸 것이다. 너희들은 돌아가서 동포들에게 각각 모두 나라의 책임을 지고 국민의 의무를 다해 마음을 같이하고 힘을 합해 공로를 세우고 업을 이루도록 일러다오. 대한 독립의 소리가 천국에 들려오면 나는 마땅히 춤을 추며 만세를 부를 것이다.

안중근 의사와 독립투사들이 춤을 추고 만세를 부르는 모습을 연상케 하는 이응노의 〈군상〉은 1980년 광주 민주화 운동 소식을 파리에서 접한 후부터 작업한 작품입니다. 배경 묘사 없이 간략한 선으로 뒤엉킨 사람들을 표현해 자유와 평화를 향한 한국의 시대정신과 민족의식을 보여줍니다.

이응노는 충청남도 홍성에서 태어나 서울로 상경해 문인화와 서예를 배웠고, 조선미술전람회에 입선해 본격적으로 화가의 길을 걷게 됩니다. 1958년 파리로 건너간 후 한지와 수묵이라는 동양화 매체를 사용해 '서예 추상'이라는 독창적인 미술의 지평을 열었지요. 서예 추상은 자연 속의 인간 형태를 문자처럼 변형한 '문자 추상'과 흰 바탕에 자유롭고 빠른 필치로 사람들의 몸짓을 표현한 '군상연작'으로 발전합니다.

파리에서 혼돈의 역사 속 생동하는 인간의 삶을 그리던 어느 날, 그는 북한에 있는 아들의 소식을 듣기 위해 북한 대사관 사람들을 만나게 됩니다. 그리고 자신도 모르는 사이 간첩으로 몰리게 되지요. 억울하게 옥고를 치른 데 이어 백건우, 윤정희 부부 납치 미수 사건에 연루되는 등 많은 고난을 겪습니다. 1969년 사면됐으나 끝내 고국에서 활동하지 못했습니다. 근현대사와 얽히면서 시련을 겪었지만, 그는 억울함에 매이지 않고 사회·역사 의식을 담아 저항과 희망의 몸짓을 표현했습니다.

그림을 그리지 못한다는 것은 나로서는 죽음과도 같다. 내 작품은 언제나 민족혼을 주제로 시대적인 여과 과정을 거쳐 국제화하는 것이 최종 목표다.

〈군상〉에는 민족혼이 담겨 있습니다. 3·1 운동, 8·15 광복, 광주 민주화 운동 등 의로운 선조들의 혼을 느끼게 하고, 현재 나의 삶을 있게 해준 감사한 유산을 되새길 수 있게 합니다. 나는 내 의로운 선조들에게서 왔다는 자부심과 감동, 감사함이 밀려듭니다. 지금 제 삶이 얼마나 감사한 유산인지 깨닫습니다.

오늘 나의 찬란한 하루도 선조들에게서 왔음을 기억하겠습니다.

실 한 오라기, 먼지 한 톨도

자연 우주와 같은 삼라만상의 하나요,

작품의 중요한 언어다.

_이응노

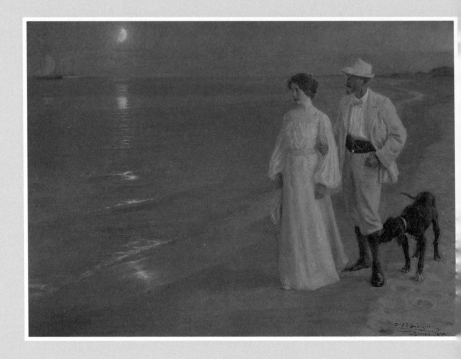

페더 세버린 크뢰이어(Peder Severin Kroyer, 1851~1909)
〈스카겐 해변의 여름 저녁(Summer Evening on the Beach at Skagen)〉, 1899, 캔버스에 유채, 135×187 cm

# 아름다운 그림에 숨은 그들의 속사정

페더 세버린 크뢰이어 – 스카겐 해변의 여름 저녁

어둠이 깔리기 전, 페더와 마리 부부는 바닷가를 산책합니다. 청명한 옥빛 바다는 손을 대보지 않아도 수영을 즐기기엔 무척 찰 것만 같습니다. 몽환적인 달빛은 아내 마리 크뢰이어의 얼굴과 드레스를 물들이고 바다를 반짝입니다. 북유럽 특유의 투명한 광선과 선선한 공기에 한여름의 달뜬 기분이 차분히 가라앉습니다.

마리는 바다를 보며 마음을 가라앉히고, 페더는 마리의 마음을 달래려는 듯 그녀의 팔을 살포시 잡고 있습니다. 함께 산책하러 나온 개마저 마리의 수척한 얼굴처럼 힘없어 보입니다. 어쩐지 이들의 일상이 순탄치만은 않아 보입니다.

〈스카겐 해변의 여름 저녁〉은 페더 자신과 아내 마리, 딸이 함께 산책하는 모습을 그린 것입니다. 그런데 딸은 어디에도 보이지 않습니다. 어디에 있을까요? 바로 함께 걷고 있는 듬직한 개가 바로

딸이랍니다. 딸이 자꾸만 움직여서 화가 났던 페더는 딸을 개로 그렸다고 하는데요. 사실 이 이야기는 영화 〈마리 크뢰이어〉에서 나온 것이지만 그럴듯한 상상입니다.

페더는 노르웨이에서 태어나 동물학자인 삼촌의 보호 아래 자랐습니다. 인상주의에 영향을 받아 빛과 색을 탁월하게 표현한 풍경화로 유명해진 그는 1882년 동료 화가의 초청으로 덴마크 스카겐을 방문한 뒤 그곳의 환경에 반해 정착합니다.

그의 아내 마리는 코펜하겐과 파리에서 유학 생활을 하며 그림을 그렸던 화가로, 코펜하겐의 미술 선생이었던 열여섯 살 연상의 페더와 결혼을 하게 되지요. 결혼 후 재능 넘치고 아름다운 마리는 페더의 뮤즈가 됐고, 이후 〈스카켄 해변의 여름 저녁〉를 비롯한 〈마리 크뢰이어Marie Kroyer〉〈스카겐의 여름 저녁—해변가에 있는 예술가의 아내와 개Summer Evening at Skagen—The Artist's wife and Dog by the Shore〉 등 마리를 모델로 한 많은 작품이 탄생했습니다.

마리와 페더는 많은 사람이 부러워하는 화가 부부의 삶을 산 듯 보이지만, 실상은 그렇지 않았습니다. 마리는 페더를 내조하느라 그림을 거의 그리지 못했고, 심지어 페더는 마리를 의심하는 등 폭력적인 모습을 보였습니다. 엄마에게 유전적으로 물려받은 정신병을 앓고 있던 페더는 광기와 집착이 점점 심해져 마리와 딸에게 깊은 상처를 줬고, 결국 입원까지 하게 됩니다.

그 후 마리와 딸은 휴양지로 떠납니다. 휴양지에서 마리는 작곡가 휴고 알벤과 만나 사랑에 빠지고, 마리와 페더는 짧은 6년간의 결혼 생활을 마치고 이혼하게 됩니다. 바닷가를 산책하는 다정한 부부의 모습을 그린 페더의 삶을 들여다보니 정신병을 앓고 있던 화가와 화가의 꿈을 이루지 못하고 뮤즈로 머무른 아내 마리, 불행한 어린 시절을 겪은 딸의 이야기가 있었네요.

　마리는 새로운 사랑을 찾아 떠났지만 그 선택도 행복한 결과를 낳진 않았어요. 여성이 홀로서기 어려웠던 시절에 딸까지 두고 휴고에게 갔지만 버림을 받고 말았습니다. 남편의 그늘에 가려진 삶을 벗어나려 했지만 또다시 절망적인 상황과 마주한 것이지요.

　여름이 끝나갑니다. 계절은 어김없이 바뀌고, 삶을 어떻게 살아갈 것인지 생각해봅니다. 저는 가을의 길목에서 조금 더 들어왔다고 할 수 있는 나이가 됐지만 여전히 설렙니다. 꿈이 있고 앞으로 계속 나아갈 힘이 있으니까요. 아마 마리도 계속 꿈을 꿨을 테지요. 누군가의 뮤즈가 아닌 오로지 자기 자신의 진정한 행복을 찾고 싶다는 그녀의 단단한 의지가 엿보입니다. 비록 행복한 삶은 아니었다고 해도 마리는 불행에서 벗어나려 했던 용기를 가진 여인이었습니다.

# September

# MONTHS

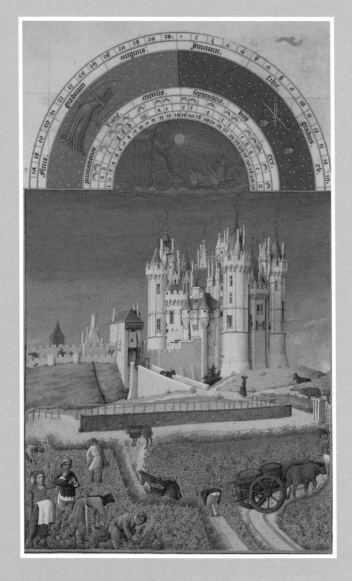

랭부르 형제(Limburg brothers, ?~1416)
〈베리 공작의 매우 호화로운 기도서 중 9월(The Very Rich Hours of the Duke of Berry SEPTEMBER)〉,
1412~1416, 양피지에 채색, 22.5×13.7 cm

# 풍요롭고 무탈한 일상을 위해

랭부르 형제 – 베리 공작의 매우 호화로운 기도서 중 9월

랭부르 형제의 〈베리 공작의 매우 호화로운 기도서〉는 중세 시기 유행했던 시도서입니다. 시도서는 신도들이 개인적인 예배를 드리기 위해 사용했던 것으로, 기도 시간과 기도문이 적힌 기도서에 열두 달의 생활상을 표현한 것입니다. 15세기 중세 유럽의 풍속을 엿볼 수 있는 귀중한 역사서인 셈이지요. 그림의 위쪽에는 반구 모양의 천궁도를 계절에 따라 표현했고, 아래에는 베리 공작이 거주하는 프랑스 각지의 성과 귀족 문화, 영지 농민들의 풍속과 생활상을 화려한 색채로 묘사했습니다. 매월의 별자리와 함께 배치해 중세인들이 천체의 움직임을 관찰하고 그들의 삶이 우주의 순환과 맞물려 돌아갔음을 보여줍니다.

그중 9월은 포도를 수확하는 기쁨을 누리는 달입니다. 이 작품의 위쪽에는 처녀좌가 그려져 있습니다. 멀리 소무르 성이 보이고,

두 마리의 소는 포도를 실은 마차를 끌며 농민들은 포도를 수확하느라 매우 바빠 보입니다. 앗, 왼쪽의 한 농부는 포도를 따다 말고 입속으로 쏙 집어넣고 있네요. 맛있는 와인과 풍부한 식자재가 가득한 풍요로운 땅, 부르고뉴의 전성기를 이끈 왕 장 2세의 아들답게 베리 공작은 화려한 귀족 문화를 보여줍니다. 귀족들을 위해 일하는 농민의 일상도 평화롭게 흘러갑니다.

프랑스 왕 장 2세의 셋째 아들이며, 왕 샤를 5세의 동생인 베리 공작은 동시에 푸아티에 백작, 오베르뉴 공작의 작위도 겸해 당시 프랑스 영토의 3분의 1이 베리 공작의 영지일 만큼 막대한 재산을 소유하고 있었습니다. 예술 애호가였던 그는 매우 호사스럽고 진기한 물건만을 수집하는 것으로 유명했는데요. 당시 귀한 예술품으로 인정받았던 채색 필사본을 여러 권 주문했는데, 그중에서도 〈베리 공작의 매우 호화로운 기도서〉를 단연 뛰어난 걸작이라고 평가했습니다.

〈베리 공작의 매우 호화로운 기도서〉는 작품명처럼 매우 호화롭습니다. 기도서를 주문한 베리 공작의 전폭적인 후원 덕분에 랭부르 형제는 작품들에 그 당시 매우 귀했던 청금석을 곱게 빻아 만든 물감을 아낌없이 사용할 수 있었고, 특히 청금석에서만 얻을 수 있는 울트라마린을 사용해 600년이 지난 지금도 고귀한 파란색이 선명하게 남아 있습니다. 뿐만 아니라 모로코산 가죽으로 책을 감

싼 뒤 속지에는 모서리에 금박을 입힌 고급 양피지를 사용했습니다.

베리 공작이 새해를 맞아 연회를 벌이는 장면을 시작으로, 밭을 갈고 씨를 뿌리고 양털을 깎는 등 〈베리 공작의 매우 호화로운 기도서〉는 1월부터 12월까지 사계절의 변화와 그에 따른 생활상을 사실적으로 보여줍니다. 귀족과 농민의 무탈한 삶을 기원하는 마음으로 말입니다.

그러나 현실은 그렇지 못했습니다. 영국과 백 년 전쟁을 겪고 있는 와중에 1400년 무렵부터 소빙하기가 시작돼 전 유럽이 추위로 고통받고 있었어요. 설상가상으로 유럽을 휩쓴 페스트로 인해 유럽 전체 인구의 3분의 1이 감소했는데, 1416년 베리 공작이 사망하고 뒤이어 랭부르 형제도 사망합니다. 사인은 페스트로 추정됩니다.

결국 기도서는 미완으로 남습니다. 공작의 후손들에게 전해지던 미완의 기도서는 1480년 장 콜롬브가 완성해 지금까지 전해져 내려오고 있어요. 자연의 질서와 인간의 삶이 조화롭게 이뤄지는 생활상을 담아낸 중세의 가장 아름다운 채색 필사본이 보존돼 매우 다행입니다.

가을이 시작되는 입추가 지났습니다. 9월을 맞은 여러분의 생활에는 어떠한 변화가 있었나요? 저는 옷차림만 조금 바뀐 것 같습니다. 우리 현대인들의 생활상은 후에 어떻게 남을지 내심 궁금해지네요.

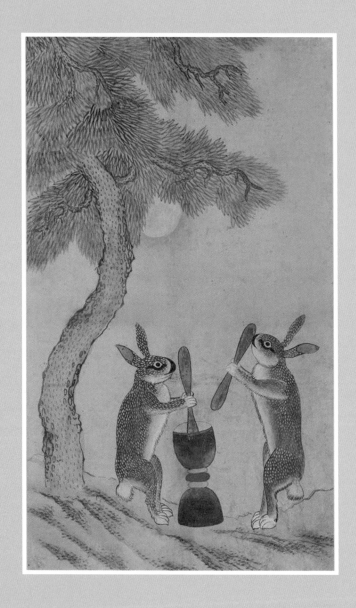

작자 미상
〈약방아 찧는 옥토끼〉, 19세기, 종이에 채색, 57.4×33.8 cm

# 세상 사람에게 행복을 내리는 옥토끼

작자 미상 - 약방아 찧는 옥토끼

푸른 하늘 은하수, 하얀 쪽배에 계수나무 한 나무 토끼 한 마리, 돛대도 아니 달고, 삿대도 없이 가기도 잘도 간다. 서쪽 나라로.

동요 〈반달〉을 작곡한 윤극영 선생은 1969년 미국이 우주선 아폴로 호를 달에 보낸다는 소식을 듣고 "달은 이제 죽었어!"라며 탄식했습니다. 그에게 달은 계수나무와 옥토끼가 살고 있는 곳이었습니다. 과학 문명이 아무리 발전됐어도 달은 옥토끼가 살고 있는 곳이라는 얘기지요. 윤극영 선생뿐 아니라 우리도 오래전부터 달을 동경해왔습니다.

달 가운데 한 마리 토끼가 있으니 이를 '옥토끼'라 한다. 밤이 되어 달빛이 넓은 천공을 비추면, 토끼는 공이를 들고 부지런히 약을 찧

는다. 세상 사람에게 행복이 내리는 것은 이 토끼가 애써 약을 찧기 때문이다. 옥토끼는 밤새 애써 약을 찧고, 낮이면 피곤해 까닥까닥 졸고 있다. 그러다가 해가 질 때면 다시 일어나 또 약을 찧기 시작한다.

《오경통의五經通義》

선조들은 장생불사의 의미를 담아 동경했던 달에 약방아를 찧는 토끼를 상상했습니다. 그런데 문득 궁금해집니다. 토끼는 왜 머나먼 달에서 약을 만드는 걸까요?

옛날 산속 어느 마을에 토끼, 여우, 원숭이가 살고 있었습니다. 하늘에 있는 제석천(하느님)이 불도를 닦고 있던 이들의 불심을 시험해보기 위해 먹을 것을 구해 오라고 시켰어요. 얼마 후 여우는 물고기를 잡아 오고 원숭이는 도토리를 가져왔는데, 토끼는 마른 나뭇가지 몇 개만 가지고 와서는 "내 몸을 바친다"며 나뭇가지에 불을 피우고 뛰어들었습니다. 이를 본 제석천은 토끼의 불심을 높이 사 달을 지키는 일을 맡겼다고 합니다.

달 토끼와 함께 어김없이 등장하는 계수나무도 궁금하지 않나요? 계수나무는 베어도 넘어지지 않고 강인한 생명력을 가진 영생불멸의 나무로 여겨져 약방아 찧는 달 토끼와 함께 등장한답니다. 장생불사하고자 하는 인간의 염원이 이토록 독창적인 상상력으로

표현됐다니 놀랍기만 합니다.

　시간과 계절의 운행 섭리를 상징하는 달은 태양만큼이나 인류에게 큰 영향을 끼쳤습니다. 농경 사회에서 생산과 생활의 기준이 됐고, 신앙과 신화와 미술의 대상이기도 하지요. 탐사선이 달을 오고 가는 시대가 됐음에도 여전히 달은 많은 이야기를 상상하게 되는 신비로운 존재입니다.

　제게도 달은 과학 문명이 발전해 탐사할 수 있는 곳이 아닌, 세상 사람들의 행복을 위해 애써 약을 찧고 있는 토끼 한 마리가 살고 있는 곳입니다. 밤하늘에 떠 있는 휘영청 밝은 보름달을 보고 있노라면 마음의 피로를 잊습니다.

　참, 아폴로 호에 탑승한 사람들에게도 사실 윤극영 선생과 같은 동심이 있었답니다. 아폴로 11호 승무원과 교신하는 나사NASA는 불사약을 훔쳐 달아난 '창어(상아 또는 항아라고도 불림)'와 '옥토끼'를 찾아보라고 지시했고, 승무원 버즈 올드린은 잘 찾아보겠다고 답했습니다. 윤극영 선생도 이 이야기를 들었다면 안도의 미소를 짓지 않았을까요?

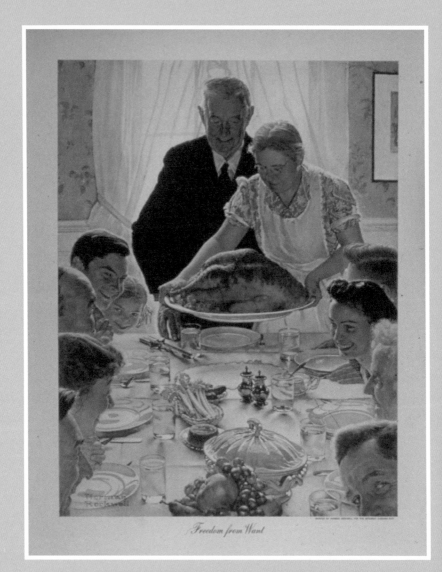

Freedom from Want

노먼 록웰(Norman Rockwell, 1894~1978)
〈궁핍으로부터의 자유(Freedom from Want)〉, 1943, 캔버스에 오일, 116.2×90 cm

# 적정한 삶의 소중함

노먼 록웰 - 궁핍으로부터의 자유

추수 감사절을 맞아 모인 가족들의 얼굴에 웃음꽃이 만발합니다. 반갑고 즐거운 분위기에 서로 할 말이 넘쳐납니다. 왼쪽 위 맨끝의 소녀도 호기심과 즐거움 가득한 표정으로 할아버지의 이야기를 듣고 있어요.

이제 막 가족들 모두가 배불리 먹고도 남을 칠면조가 나오고 있습니다. 식탁이 화려한 만찬으로 가득한 것은 아니지만 가족들과 함께할 수 있어 마음만은 풍요롭습니다. 록웰은 이 순간을 기념하고 싶었던 모양인지 오른쪽 맨 밑에 셀카를 찍는 것 같은 포즈로 장난스럽게 끼어들었네요!

록웰은 미국인의 일상을 친근하고 유쾌하게 표현한 화가이자 삽화가입니다. 그의 작품에 등장하는 인물들은 하나같이 몸과 마음이 건강해 보여요. 풍요로운 삶이 가져다주는 여유와 위트, 소소

한 행복이 작품 곳곳에 남아 있기 때문입니다.

1941년 연두교서 연설에서 루스벨트가 발표한 4가지 자유 연설, 즉 언론과 의사 표현의 자유Freedom of Speech and Expression, 신앙의 자유Freedom of Worship, 궁핍으로부터의 자유Freedom from Want, 공포로부터의 자유Freedom from Fear에 영감을 얻은 록웰은 '4가지 자유'라는 추상적인 개념을 미국인의 일상으로 표현해 〈새터데이이브닝포스트Saturday Evening Post〉지에 실었고, 이 작품들은 미국 전역에 전시돼 전쟁 자금으로 1억 3,000만 달러를 후원받기도 했습니다.

〈궁핍으로부터의 자유〉는 4가지 자유 연작 중 하나입니다. 대통령의 연설을 일상 장면으로 녹여낸 동시에, "궁핍으로부터 자유로워진다는 것은 물질적 풍요만으로 이뤄지는 것이 아니다"라는 자신의 생각도 함께 담아냈습니다.

이 작품에서 그는 욕심부리지 않고 술과 고기, 케이크, 과일 등을 일부러 부족하게 그립니다. 대신 칠면조만으로도 식탁이 풍성해 보이도록 연출했지요. 가족들은 그저 함께하기에 행복해합니다. '적정한 물질적 풍요'에 감사하며 가족과 함께하는 삶의 소중함을 일깨워주는 이 작품은 정신적 풍요로움이 물질적 풍요와 별개가 아님을 보여줍니다.

아이들을 키우다 보면 더 좋은 공부, 더 좋은 옷, 더 좋은 환경을 만들어주고 싶은데 힘에 부칠 때가 종종 있어요. 그럴 때마다 물

질적으로 풍요로운 삶이 부러웠습니다. 하지만 지금은 그렇게 생각하지 않습니다. 잘 살펴보면 부족한 제 삶에도 곳곳에 행복이 숨어 있다는 것을 깨달았기 때문입니다.

저는 온 가족이 자기 할 일을 마치고 무사히 집으로 돌아올 때 특히 감사한 마음이 듭니다. 무탈하게 하루를 보냈다는 안도감, 가족들과 도란도란 이야기 나누며 저녁을 먹는 시간만 충족된다면 더 바랄 것도 없어요. 그래서인지 록웰의 '이 정도면 충분하지!' 하며 만족하는 삶의 모습이 더욱 뭉클하게 다가오는 것 같습니다.

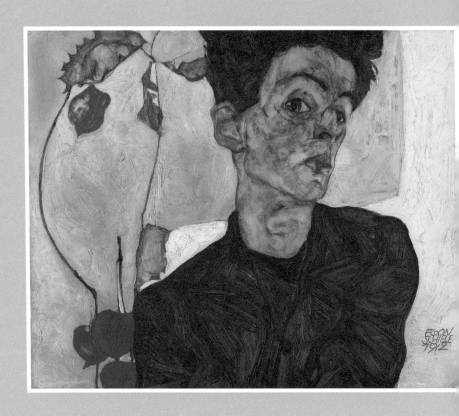

에곤 쉴레(Egon Schiele, 1890~1918)
〈꽈리 열매가 있는 자화상(Self-Portrait with Physalis)〉, 1912, 목판에 유채 및 불투명 물감, 32.2×39.8 cm

# 감추고 있던 고통이 드러나는 순간

에곤 쉴레 – 꽈리 열매가 있는 자화상

마르고 메마른 얼굴과 움푹 꺼진 볼. 멍이 든 것 같은 붉고 푸른 피부. 퀭하고 커다란 눈. 툭 튀어나온 뼈마디와 불안정한 자세. 검은 옷차림.

쉴레의 〈꽈리 열매가 있는 자화상〉은 마른 낙엽이 나뭇가지에서 떨어지기 직전 대롱대롱 매달린 모습처럼 위태위태해 보입니다. 직선으로 묘사한 검은 옷조차도 의심과 불안에 싸여 소용돌이치는 자신의 내면으로 비칩니다. 앙상하게 마른 몸에 어느 선 하나, 터치 하나 편안함이 없이 거칠고 뒤틀린 모습에서 내면 깊숙이 자리 잡은 우울함과 외로움이 느껴집니다.

왜곡되고 뒤틀린 형태의 자화상에 쉴레는 자신의 감정을 녹여 냈어요. 쉴레를 처음 인정한 미술 평론가 뢰슬러는 "쉴레가 친구와 어울릴 때도, 가족과 함께 있을 때도 외로움을 느꼈고, 외로움이라

는 감정에 소름끼쳐 했다"고 했습니다.

쉴레의 우울함과 외로움은 불우한 환경에서 비롯됐습니다. 경제적으로 부족함 없는 집안에서 태어났지만, 틈만 나면 그림과 집안의 물건을 아궁이에 태워버리는 등 이유 모를 분노를 쏟아내던 아버지의 광기, 매정하고 무관심했던 엄마에게서 상처받으며 유년시절을 보냈습니다. 쉴레의 아버지는 쉴레가 열네 살이 되던 해에 매독으로 사망합니다. 그의 죽음은 쉴레에게 성에 대한 두려움과 죽음에 대한 공포를 심어주는 계기가 됩니다.

열여섯 살이 되던 해에 쉴레는 비엔나 미술학교에 입학합니다. 기대감을 안고 입학했지만 보수적인 교수진의 인습적인 교육에 실망하고 학교를 그만두게 되지요. 이 무렵에 구스타브 클림트를 만나게 됩니다. 이미 대가의 반열에 올라 있던 클림트는 쉴레의 재능을 칭찬하며 돈독한 친구 사이로 발전합니다. 쉴레와 그림을 교환하고 모델을 섭외해주고 후원자를 소개해주는 등 여러 방면으로 도움을 줬습니다.

클림트는 관능적인 여성의 모습에 사랑, 생명의 탄생과 죽음을 담아냈는데, 쉴레는 장식적인 측면보다 인간의 내면에 더 관심을 기울이며 앙상하게 마른 육체에 죽음과 관능, 고통, 불안과 슬픔을 담아냈어요. 인간 실존의 고통을 뒤틀린 육체로, 의심은 공허한 눈빛으로 표현한 그의 자화상은 자신의 감정을 고스란히 드러냅니다.

불안한 인간의 모습과 원초적인 성적 욕망을 표현한 쉴레의 작품들은 20세기 초 빈에서 커다란 논란을 불러일으킵니다. 그리고 그는 1912년 미성년자 유인 등의 혐의로 재판을 받고 24일간 옥살이를 하게 되지요. 그 후 1918년, 빈 분리파 전시에서 큰 성공을 거두며 오스트리아를 이끄는 예술가로 인정받습니다.

마침 이때 에디트 하름스와 결혼해 곧 태어날 아이를 기다리고 있었습니다. 아버지가 될 기대감에 〈가족The Family〉이라는 작품을 완성했지만, 그 무렵 아내와 아이가 스페인 독감에 걸려 사망했고,

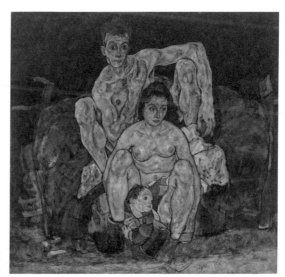

에곤 쉴레
〈가족〉

쉴레 역시 독감에 감염돼 가족을 잃은 지 사흘 후 스물여덟 살이라는 젊은 나이에 세상을 뜨고 맙니다.

가끔 피부가 한 겹 벗겨진 나를 마주할 때가 있습니다. 고통을 정면으로 마주하는 순간이 찾아오면 나를 보호해줬던 얇디얇은 피부가 한 겹 벗겨지고 실존에 대한 의문이 붉게 드러납니다. 어른이 돼가는 과정에서 누구나 한 번쯤 겪는 고통의 시간입니다. 그때의 우리 모습은 쉴레의 자화상과 같지 않을까요? 하지만 잠시 열어본 불안과 고통, 공포, 아픔, 후회가 또 새로운 아픔을 만들어내지 않았으면 좋겠습니다.

예술가를 제한하는 것은 범죄다.

그것은 태어나는 생명을 죽이는 것이다.

_에곤 쉴레

페르낭 레제(Fernand Leger, 1881~1955)
〈기계 문명의 시(Contrast of Forms)〉, 1913, 캔버스에 유채, 100.3×81.1 cm

# 기계 문명이 약속하는 멋진 신세계

페르낭 레제 - 기계 문명의 시

〈기계 문명의 시〉를 볼 때면 오즈의 마법사 캐릭터 양철 나무꾼이 생각납니다. 원통형의 추상 형태는 함석으로 만들어진 나무꾼의 몸을, 풍부한 색채는 마음을 가지고 싶어 했지만 이미 따뜻한 마음을 가지고 있었던 나무꾼의 상냥함을 떠올리게 합니다.

건축가의 길을 걷고 있던 레제는 근대 회화의 아버지로 불리는 폴 세잔의 회고전에서 큰 감명을 받아 이후 화려한 색채를 감각적으로 구성한 로베르 들로네와 교류하며 형태의 본질을 객관적으로 파악하기 위해 사물을 여러 시점으로 표현한 입체주의 양식을 접하게 됩니다. 그 영향으로 인간과 기계를 원추, 원기둥, 원뿔 형태로 묘사한 뒤 풍부한 색채를 화폭에 담기 시작했습니다.

〈기계 문명의 시〉는 기계주의에 열광하던 레제가 만들어낸 인간의 모습입니다. 작은 기계가 씩씩하게 돌아가는 공장과 같은 속

도감과 운동감을 표현해 20세기 초 과학 문명의 발달이 인류에게 풍요로운 장밋빛 미래를 선사할 것이라는 희망을 보여줍니다.

제1차 세계 대전 당시 육군으로 근무하던 레제는 대포, 총, 비행기들을 스케치하며 기계의 아름다움에 빠져들었습니다. 기계의 미학 속에 건설 노동자, 카드놀이를 하는 병사, 음악가, 운전사 등 평범한 사람들의 모습을 담아 노동과 평화로운 휴식을 찬양하기 시작합니다.

무엇보다 밝고 건강한 민중들의 모습을 기계적인 이미지로 표현해 이들이 산업화 시대의 주축임을 말하고자 했습니다. 미술뿐 아니라 유럽의 전위적 실험 영화 운동에도 참여해 인간과 사물, 기계 간의 관계성을 탐구한 영화 〈기계적 발레Ballet Mecanique〉를 만들기도 했어요. 또한 열 명의 작가들과 산업화 시대의 예술이란 무엇인지에 대한 고민을 담은 《세상의 저편The End of The World》이라는 일러스트 책을 출간하기도 하며 기계 문명 시대의 예술을 보여줬습니다.

하지만 레제가 찬양한 기계 문명이 인간에게 장밋빛 삶을 선사해서 인간은 평화롭게 휴식할 것이라는 이상은 제1·2차 세계 대전으로 처참히 깨지고 맙니다. 군 복무 중에는 잿빛의 기계 인간 병사가 부상당한 모습을 그리며, 현대 무기의 가공할 힘과 그것이 초래하는 비극을 보여줬습니다.

전쟁이 끝난 뒤에는 카드놀이를 하는 병사들의 모습에 빨강, 초록, 노랑 등 다양한 색채를 사용했는데, 이에 대해 그는 "때맞춰 색채가 나타나고, 인간은 재빨리 그것을 낚아챈다. 그것은 세상을 지배하기 시작한 평화로운 무기다"라고 말하며 색채를 통해 평화를 기원했습니다. 정리하자면, 레제는 기계 문명에 대한 신뢰와 낙관을 원통주의, 즉 튜비즘Tubism으로 독창적 조형미를 만들어 기계의 에너지와 편리함, 속도, 생산성을 찬양했고, 화려한 색채로는 평화를 추구하는 인간 정신을 표현했다고 볼 수 있어요.

　과학 기술과 기계 문명이 인간의 한계를 넘어설 '멋진 신세계'는 여전히 인류가 꿈꾸는 이상향입니다. 너무나 매력적인 희망 하나만 믿고 인류는 과학 기술을 끝없이 발전시키고 있습니다. 하지만 과학 기술이 인류를 발전시키고 더 나은 삶을 만들 것이라는 기대는 오히려 우리 일상을 해칠지도 모른다는 두려움을 더욱 자극시키기도 합니다.

　그럼에도 저는 기계 문명과 인간 정신의 조화를 믿는 레제의 기계 문명의 시를 믿어봅니다. 그 기계를 사용하는 인간은 따뜻한 마음과 이성을 가지고 있다고 말이지요. 너무 순진한 발상인지도 모르겠습니다. 그러나 레제처럼 그 한 줄기 희망을 지녀봅니다.

# October

## 10

### MONTHS

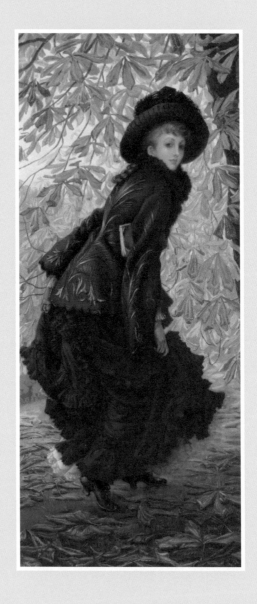

제임스 티소(James Tissot, 1836~1902)
⟨10월(October)⟩, 1877, 캔버스에 유채, 216×108.7 cm

# 황홀한 가을과 영원한 사랑의 기억

제임스 티소 - 10월

어딘가로 걸어가는 여성의 모습이 강렬합니다. 역광 때문에 투명하게 비치는 노란 단풍, 살짝 뒤돌아보는 여성의 눈길과 자태, 고풍스러운 패션이 조화를 이룹니다. 책을 들고 있긴 하지만 한가롭게 책을 읽으려고 숲속에 온 것 같지는 않습니다. 책은 핑계이고, 자신을 뒤따라오고 있는 그 사람과 데이트를 즐기기 위함이 아닐까요? 가을의 절정처럼 자신이 얼마나 아름다운지 잘 알고 있는 듯에서 따라오라는 여성의 유혹적인 모습이 인상 깊습니다. 작품 속에서 두근거림과 설렘이 전해지는 것 같습니다.

이 여성은 티소가 평생 사랑했던 캐슬린 뉴턴입니다. 티소는 프랑스 낭트의 부유한 상인의 아들로 태어나 여성들을 우아하게 묘사한 화가입니다. 여성용 모자와 모직물을 팔던 상인의 아들이어서인지 파리 여성들의 우아함과 화려한 패션을 그 누구보다 아름답게

표현했어요. 그의 작품들은 지금 봐도 세련된 패션 화보처럼 느껴집니다.

그는 파리의 사교계 여인들을 세련되게 담아 일찌감치 명성을 떨칩니다. 프로이센 전쟁과 파리 코뮌 이후에는 런던에서 자리를 잡고 활동합니다. 그러고 나서 곧 런던의 부유한 고객들이 열광하는 화가가 되어 부와 명예를 얻습니다. 런던에서 성공 가도를 달리던 티소에게 운명의 여인 캐슬린이 나타납니다. 하지만 둘의 사랑은 환영받지 못했는데요. 바로 캐슬린이 사생아를 둘이나 낳은 미혼모였기 때문입니다.

캐슬린은 영국 동인도 회사에서 일하고 있던 군인 찰스 켈리의 딸로, 엄격한 수녀원에서 교육을 받고 아버지의 뜻에 따라 정략결혼을 위해 배를 타고 인도로 향합니다. 그런데 그 안에서 선장 팔리서의 유혹을 받게 되고 임신을 합니다. 캐슬린은 남편에게 진실을 털어놓지만, 용서받지 못하고 이혼을 하게 됩니다. 영국으로 돌아온 그녀는 언니 집에서 머뭅니다. 4년 뒤 두 번째 아이를 낳았는데, 이 무렵 티소를 만나게 되지요. 사랑에 빠진 둘은 주위의 시선에도 아랑곳하지 않고 동거를 시작합니다. 티소와 캐슬린이 만났던 해에 캐슬린의 둘째 아이가 태어나 '둘째 아이의 아버지가 티소일 것'이라는 이야기도 있지만, 캐슬린이 아이에게 전남편의 성을 딴 이름을 붙여주고 티소도 유산을 물려주지 않은 것으로 보면 티소의 아

이는 아닌 것 같습니다.

　이들의 사랑은 당시 사회에 큰 파장을 일으켰습니다. 부유한 고객들은 티소에게 등을 돌리기 시작했지요. 하지만 티소는 아랑곳하지 않고 캐슬린과 아이들이 함께하는 행복한 일상을 담아냅니다. 그러던 어느 날 캐슬린은 폐병을 앓게 되고, 티소와 만난 지 6년만인 스물여덟의 나이로 세상을 떠납니다. 캐슬린이 세상을 떠나자 그녀가 없는 런던을 견딜 수 없었던 티소는 파리로 되돌아갑니다. 파리에서도 사교계의 여성을 그리고 다른 여성을 사귀기도 했지만, 캐슬린을 잊을 수 없었던 그는 영매가 이끄는 모임에 참석해 캐슬린의 영혼을 만나기도 했다고 해요. 이때의 경험을 〈영매의 환영The Apparition〉으로 남겼는데, 이 작품은 현재 남아 있지 않습니다.

　〈10월〉은 한 사람의 마음속에 강렬히 찾아온 사랑의 모습이 어떤 것인지 잘 보여줍니다. 너무나 아름답고 강렬한 나머지 캐슬린은 곧 사라질 것 같은 느낌이 듭니다. 그러나 그녀가 건강할 때나 아플 때나 한결같은 마음으로 아끼고 사랑한 티소의 마음은 영원히 남아 있을 것입니다.

　10월입니다. 가을이 지나면 이번 한 해도 금방 저물어가겠지요. 황홀한 아름다움과 아쉬운 마음이 가득한 가을날을 눈 속에, 마음속에 꼭꼭 눌러 담기 위해 오늘도 숲속을 거닐어봅니다.

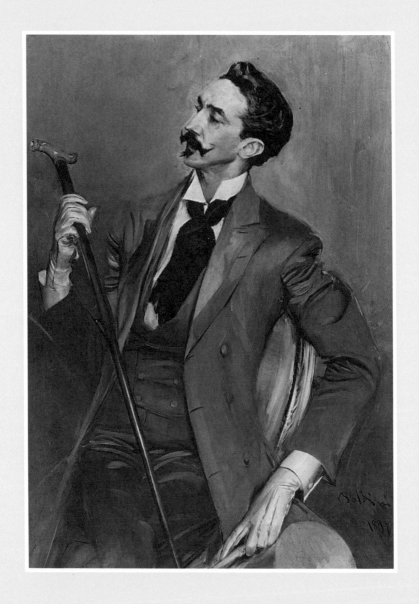

조반니 볼디니(Giovanni Boldini, 1842~1931)
〈로베르 드 몽테스키외 백작의 초상(Portrait of Robert de Montesquiou)〉, 1897, 캔버스에 유채, 116×82.5 cm

# 자신의 정신과 미학을 드러낸 초상화

조반니 볼디니 - 로베르 드 몽테스키외 백작의 초상

무심한 표정, 흐트러짐 없는 머리와 곧은 콧날, 멋을 잔뜩 부린 콧수염, 한눈에 봐도 최고급이 분명한 양복, 그 안에 드러난 날렵한 몸매, 손에는 산양 가죽 장갑을 끼고 루이 15세가 썼던 지팡이를 든 몽테스키외 백작의 모습이 눈을 뗄 수 없을 만큼 우아합니다.

19세기 말 파리 벨 에포크 시대 상류층의 초상화를 많이 그린 이탈리아 출신의 화가 볼디니의 〈로베르 드 몽테스키외 백작의 초상〉은 댄디즘의 진수를 보여줍니다. 파리에 풍요가 깃들고 예술과 문화가 번창하던 이 시기에는 우아한 복장을 한 신사 숙녀가 넘쳐 났습니다. 댄디는 우아한 복장과 세련된 몸가짐으로 지적인 우월감과 오만한 태도를 지닌 남성 멋쟁이를 가리키는데, 이 댄디를 대표하는 인물이 바로 몽테스키외 백작입니다.

몽테스키외 백작은 평론가이면서 시인이기도 했던 예술가예요.

19세기를 대표하는 문학가 마르셀 프루스트의 소설에 등장하는 모델이었고, 19세기 후반 귀족 사회에서 가장 인기 있는 유명 인사였습니다. 그는 품위 있는 옷차림을 위해 매주 셔츠 약 20벌, 손수건 24장, 바지 9~10벌, 스카프 30장, 조끼와 스타킹은 12개 이상을 사용했다고 해요. 파리 사교계 최고 멋쟁이답습니다.

하지만 이것뿐이라면 그저 멋쟁이에 불과했을 테지요. 우아한 복장이 그 사람의 정신과 미학을 드러내는 것이라는 자신만의 철학을 실현하기 위해 총 55점의 초상화와 190여 장의 사진을 남겼는데, 그림을 그리기 전에는 소품과 자세 등 세밀한 부분까지 화가와 의논하는 등 자신의 이미지에 집착했습니다. 스스로가 예술 작품이라고 생각한 것입니다. 다시 말해 〈로베르 드 몽테스키외 백작의 초상〉 역시 화가의 눈으로 본 초상이 아닌 몽테스키외 백작이 원하는 이미지로, 자신의 개성과 내적인 삶의 태도를 그대로 녹여낸 것이라 할 수 있습니다.

프랑스 시인인 샤를 보들레르에 따르면, 댄디는 "스스로 독창성에 이르고자 하는 열렬한 욕구에 사로잡힌 정신적 귀족주의자"이며, "진정한 댄디즘은 조끼나 넥타이에 있는 것이 아니라 '내적인 정신'에 있다"고 합니다. 당시 대부분의 댄디 청년들은 겉으로 드러난 우아함에 집착했지만, 몽테스키외 백작은 부르주아의 천박한 물질주의가 아닌 내면의 성격을 담아낸 댄디즘을 표현하려고 했어요.

그렇기에 〈로베르 드 몽테스키외 백작의 초상〉은 인물을 그대로 묘사한 초상화를 넘어 '인물의 자아와 내면을 표현한 자화상'에 더 가깝다고 볼 수 있습니다.

이 작품이 처음 소개됐을 때는 "나르시스트가 자신의 모습에 반한 것"이라는 조롱을 받기도 했지만, 몽테스키외 백작에게는 왕과 같은 귀족적인 우아함이 잘 표현된 작품이자 가장 아끼는 초상화였습니다. 백작이 사망한 뒤 이 작품은 국가에 기증됐습니다.

복장 속에 정신과 미학을 드러냈던 몽테스키외 백작처럼, 저도 제가 표현하고 싶은 제 모습이 있습니다. 그 모습이 설령 만들어진 것이라 해도 내가 진정으로 되고 싶은 모습이며, 되고자 하는 모습대로 살아가고 싶습니다.

아드리안 판 위트레흐트(Adriaen Van Utrecht, 1599~1652)
〈해골과 꽃다발이 있는 바니타스 정물(Vanitas-Still Life with Bouquet and Skul)〉, 1642, 캔버스에 유채, 67×86 cm

# 유한함에서 느끼는 삶의 진정한 가치

アドリアン 판 위트레흐트 - 해골과 꽃다발이 있는 바니타스 정물

테이블 위에 투명한 유리 화병에 꽂힌 꽃, 보석, 책, 화려한 장식품들이 있습니다. 그 가운데 해골이 덩그러니 있습니다. 아름다운 꽃과 값비싼 정물에 해골이라니, 이상한 조합입니다. 이러한 그림을 '바니타스 정물화'라고 부르는데, 바니타스 정물화는 세속적인 삶이 덧없고 짧다는 의미를 상징합니다.

정물화는 중세 시대에도 있었지만, 하나의 독립 장르가 된 것은 17세기 네덜란드 독립 전쟁 이후입니다. 네덜란드의 독립 전쟁은 종교 개혁과 깊은 관련이 있는데요. 마틴 루터의 종교 개혁이 신교파와 구교파의 갈등을 빚으며 종교 전쟁이 일어났고, 신교의 승리로 네덜란드는 에스파냐로부터 독립할 수 있었습니다. 독립 후 네덜란드는 칼뱅의 교리를 받아들이게 되는데, 칼뱅파는 성상파괴운동을 벌이고 우상 숭배라 여겨진 종교화의 제작을 금지했습니다.

더 이상 종교화를 그릴 수 없게 된 화가들은 새로운 수입원을 찾기 위해 초상화나 정물화를 그리게 됩니다. 이때 17세기 네덜란드가 유럽 교역의 중심으로 황금시대를 맞으며 각종 진귀한 물건들이 들어오면서부터 화가들은 점차 진귀한 물건들을 그리기 시작합니다.

하지만 진귀한 물건을 그린 정물화는 검소함과 근면을 강조하는 칼뱅파의 교리와 맞지 않았지요. 그런 이유로 그림에 화려하고 값진 물건들과 덧없음을 상징하는 시계나 양초 등을 함께 그려 삶이 일시적이고 덧없음을 상기시키고자 했습니다. 즉, 바니타스 정물화는 부를 축적하고 싶은 욕심과 언제라도 꺼질 수 있는 부귀영화의 헛됨을 동시에 나타낸 그림이라 할 수 있습니다.

바니타스 정물화는 죽음을 직접적으로 상징하는 해골을 활용해 메멘토 모리Memento Mori, 죽음을 기억하라를 강력하게 전달합니다. 꽃도 자주 등장하는데요. 특히 튤립은 부귀영화의 헛됨과 허영, 비참한 말년을 상징합니다.

유럽 교역의 황금시대를 맞아 떼돈을 번 네덜란드 신흥 부자들이 왕관을 꼭 닮은 튤립을 부의 척도인 양 마구 사들이는 바람에 튤립값이 천정부지로 뛰었고, 소상공인과 직공, 하인들까지 투기에 뛰어들어 닥치는 대로 튤립을 사들였습니다. 희귀한 줄무늬가 있는 셈페르 아우구스투스 한 송이는 집 한 채와 맞먹는 가격에 거래

됐다고 해요. 그러다 튤립 버블이 터지면서 가격이 폭락했고, 빚더미에 나앉은 사람들이 속출했습니다. 인생의 허무함을 보여준 튤립 사태로 인해 튤립은 바니타스를 증언하는 상징이 됐습니다.

인간은 죽음을 의식하고, 바니타스 정물화처럼 하나의 문화로 받아들입니다. 죽음에 대한 두려움 때문에 종교와 예술이 발전했는지도 모릅니다. 인간은 죽음이라는 거대한 운명에 맞설 수 없고 죽음에 대한 두려움을 해결할 수 있는 방법도 없어 때로는 삶이 허무하게 느껴지기도 합니다. 그럼에도 죽음이라는 허무에 빠지기보다 하루하루를 즐겁게 열심히 살면 좋겠습니다.

저는 바니타스 정물화를 볼 때면 무라카미 하루키의 에세이가 생각납니다. 그의 에세이 속에는 삶의 허무와 결핍, 그리고 고독한 문학 세계 속에서도 즐겁게 살고 싶은 '소소하지만 확실한 행복'이 있습니다. 하루하루를 가볍게, 그러나 삶을 만끽하며 살아가는 하루키처럼 저도 유한한 삶을 유의미하게 살 수 있도록 '소소하지만 확실한 행복'을 찾으며 하루하루를 알차게 보내려고 합니다. 삶을 향한 애정을 놓치고 싶지 않습니다.

장한종(張漢宗, 1768~1815)
〈책가도(冊架圖)〉, 19세기 초, 종이에 채색, 195×361 cm

# 마음의 길잡이가 돼주다

장한종 – 책가도

옛날 정자가 이르기를, 비록 책을 읽을 수 없다 하더라도 서실에 들어가 책을 어루만지기만 해도 기분이 좋아진다고 했다. 나는 이 말의 의미를 이 그림으로 알게 됐다.

해와 달과 다섯 봉우리를 그린 그림인 일월오봉도는 왕의 권위와 존엄을 상징하기 때문에 반드시 어좌 뒤에 설치해야 하는 그림입니다. 하지만 정조는 이 일월오봉도 대신 책가 안에 책을 비롯한 도자기, 문방구, 안경, 과일, 청동기, 향로 등이 그려진 책가도를 설치하고, "일이 많아 책을 볼 시간이 없을 때는 책가도를 보며 마음을 푼다"고 할 정도로 책가도에 대한 사랑이 지극했습니다.

책가도는 이탈리아에서 유래됐습니다. 르네상스인들은 만물이 서로 깊은 유사성을 지닌 채 조화롭게 어우러져 있다고 생각했습

니다. 그 비밀을 밝히는 연구실이 스투디올로 Studiolo였는데, 지금으로 보면 유사 박물관과도 같습니다. 귀족들의 개인 서재이기도 했던 스투디올로는 점차 형태와 용도가 수집품을 전시하는 공간으로 발전하면서 유럽 전역으로 퍼졌고, 이후 16세기 영국과 프랑스 등 유럽에서 '호기심의 방'이라는 이름으로 불리기 시작했습니다. 유럽의 수집 열풍은 17세기경 중국에까지 퍼져 서가에 도자기, 골동품 등 수집품들이 진열된 그림인 '다보각경'을 유행하게 만들었어요. 다보각경이 조선에 전해졌을 때, 정조는 천주교 서적의 전래를 금지하고 전통 고문의 문체로 돌아가야 한다는 국가 정책을 널리 알리기 위함으로 책가도를 어좌 뒤에 설치했습니다.

정조는 도화서 화원인 신한평과 이종현에게 원하는 것을 그리라고 명을 내렸습니다. 책가도라는 말을 하지는 않았지만 신한평과 이종현이 자신의 마음을 헤아려줄 것이라 믿었지요. 하지만 그들은 책가도가 아닌 다른 그림을 그렸고, 정조는 매우 해괴한 그림이라며 그들을 귀양 보낸 뒤 새로운 화원인 장한종을 뽑았습니다. 장한종은 정조를 위해, 그리고 귀양을 가지 않기 위해 목숨을 걸고 책가도를 그렸을 테지요. 그의 책가도에 매우 만족한 정조는 일월오봉도 대신 어좌 뒤에 설치합니다.

정조의 지극한 책가도 사랑은 상류 계층뿐만 아니라 민간으로까지 확산됐습니다. 민간으로 전해지면서 책가도의 크기도 작아졌

습니다. 민가의 크기가 작았기 때문이지요. 또 민중들의 생각이 화폭에 반영되자 책이 공중에 둥둥 떠다니고, 서가에 용이 날아들고, 꽃사슴과 거북이가 어슬렁거리는 등 무한한 상상력과 자유로움이 더 잘 드러나게 됐습니다. 책가도의 소재가 지닌 의미도 책은 출세의 상징을, 씨가 많은 오이와 참외는 아들 출산을, 수석은 장수를 기원하는 등 길상적 의미로 바뀌었습니다.

정조가 사랑한 책가도와 풍부한 상상력이 더해진 민가의 책가도처럼 저도 저만의 남다른 의미가 있는 책가도가 있습니다. 제가 정말로 사랑하는 책만을 모아둔 책장 칸에는 《키다리 아저씨》《작은 아씨들》《리디아의 정원》《어디서 무엇이 되어 다시 만나랴》《사랑의 기술》《시나리오 어떻게 쓸 것인가》《정의란 무엇인가》《그러나 즐겁게 살고 싶다》 등 다양한 분야의 책들이 있어요.

일에 치이고 일상에 지친 마음을 달래고 싶을 때 저도 정조의 마음과 같이 책장을 가만히 들여다봅니다. 그러다 보면 마음이 밝아지고 내가 가야 할 길을 알게 됩니다. 《키다리 아저씨》와 같은 행복한 이야기와 《사랑의 기술》 속 삶의 지침들이 제 마음속에 스며들어 '나만을 위한 책가도'가 돼줍니다.

# November

## 11
### MONTHS

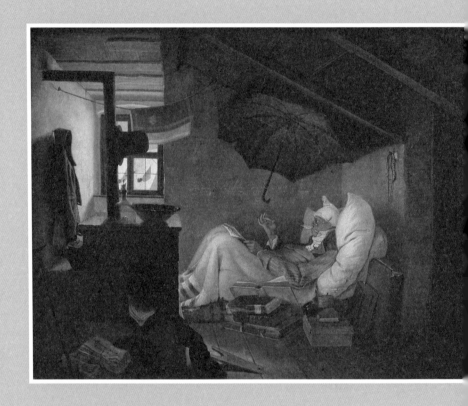

칼 슈피츠베크(Carl Spitzweg, 1808~1885)
〈가난한 시인(The Poor Poet)〉, 1839, 캔버스에 유채, 36×45 cm

# 마음만은 가난해지지 않기로

칼 슈피츠베크 - 가난한 시인

경사진 다락방 나무 지붕에서 비가 새나 봅니다. 언제 비가 샐지 모르니 찢어진 우산이라도 펼쳐놓았습니다. 햇빛이 겨우 들어오는 손바닥 크기의 방에는 구멍 난 손수건이 널려 있고, 초라한 살림살이 이외에는 빵 부스러기도 보이지 않습니다. 온기라곤 없는 방을 데우기 위해 아궁이에 종이라도 태워볼까 했지만 차마 불을 지필 수 없었던 이유는 자신이 쓴 시이기 때문일까요.

시인의 눈에는 자신의 궁핍한 현실이 보이지 않나 봅니다. 책들에 둘러싸인 채 얇은 이불과 나이트 캡 모자로 겨우 온기를 유지하며, 안경을 거꾸로 쓴 것도 모르는 듯 입에 깃털 펜을 물고 운율을 맞추는 데 온 신경을 쏟고 있습니다. 한 음절 한 음절도 틀려선 안된다는 듯이요. 거기다 잉크 병이 기울어진 것을 보니 잉크가 얼마 남지 않은 듯합니다. 빈곤한 삶이지만 시에 몰두한 시인은 왠지 고

독하거나 불행해 보이지 않습니다.

슈피츠베크는 낭만주의와 리얼리즘 사이에 위치한 화가로, 19세기 독일 중산 계급의 소박한 일상을 능숙한 기교와 유머로 익살스럽게 풀어냈습니다. 뮌헨에서 식품업을 하는 부유한 가정에서 태어나 명석한 두뇌로 약사가 됐지만, 이탈리아 여행에서 미술에 매혹됩니다. 아버지로부터 막대한 유산을 물려받은 그는 약재상을 그만두고 본격적으로 그림을 그리기 시작해요. 그리고 풍자화가인 윌리엄 호가스와 오노레 도미에의 영향을 받아 슈피츠베크만의 풍자화를 탄생시킵니다.

〈가난한 시인〉은 열악한 상황 속에서도 시를 쓰고자 하는 시인의 강인한 의지를 보여줍니다. 늙은 시인을 위한 지원은 어디에도 없는 것 같고, 당장 먹을 빵 한 조각 없음에도 시인은 시를 선택합니다. 시인을 둘러싼 책들을 보면, 아마도 돈이 생기면 배를 채워줄 빵 대신 책을 산 것 같습니다. 가난한 시인이 빵보다 시를 택했다는 슈피츠페크만의 해학이 담겨 있는 작품이라 할 수 있습니다.

저는 물질적인 풍요를 우선시할 때가 많았습니다. 부자가 아닌데도 화려하고 좋은 것만을 좇았고, '돈이 많으면 더 좋은 집에 살 텐데, 더 좋은 옷을 입고, 더 좋은 곳에 갈 텐데'라며 그렇지 못한 삶을 불행하다고 생각했습니다. 계속 화려한 삶을 좇았지만 제 마음은 늘 공허했습니다. 좋은 옷과 가방을 산 기쁨은 잠시뿐이었고, 물질

의 풍요를 좇고 겉치레에 빠진 제 모습이 초라해 보이기도 했어요.

이 작품을 보면서도 저는 그의 빵을 가장 먼저 걱정했어요. 물질적 풍요를 추구하는 삶보다 자신이 원하는 것을 행하는 충만한 삶이 더 행복하다는 것을 알려주는 이 사랑스러운 캐릭터는 이런 제 모습을 되돌아보게 합니다.

물질의 풍요만을 좇던 어느 날 저는 드라마 작가 교육생을 모집한다는 한 줄 광고를 보고 글을 쓰기 시작했습니다. 그렇게 시작한 글쓰기는 나를 위해 세상이 돌아가는 줄 알았던 편협한 세계관을 깨뜨렸어요. 드라마를 쓴다는 것은 '인간 탐구' 그 자체였습니다. 진정성 있는 문장으로 사람들의 이야기를 전달해야 했으니까요. 그것은 인생에서도 마찬가지였습니다. 아이들을 학교에 보내고 하루에 4시간씩 글을 쓰며 세상을 조금씩 넓게 보게 됐고, 인생과 사람을 진정성 있게 대하려는 마음을 가지려 노력하게 됐습니다.

가난한 시인도 지금 진정성 있는 자기만의 인생을 탐구하고 있는 게 아닐까요. 빵 부스러기조차 없지만 매일 책을 읽고 시를 쓰는 삶이 시인은 가장 행복하다고 할 테지요. 저는 제 마음의 가난을 일깨워준 이 작품과 사랑에 빠지고 말았습니다.

잭슨 폴록(Jackson Pollock, 1912~1956)
〈가을 리듬: 넘버 30(Autumn Rhythm No. 30)〉, 1950, 캔버스에 에나멜 페인트, 266.7×525.8 cm

# 미술의 정의를 바꿔놓은 위대한 움직임

어지럽게 꼬인 선들과 흩뿌리고 쏟아부은 물감 자국에서 격렬한 리듬과 자유로움이 느껴집니다. 흰색, 검은색, 밝은 갈색, 청회색, 이 4가지 물감으로 표현된 〈가을 리듬: 넘버 30〉은 요동치고 있는 가을의 새로운 면모를 보여주고 있습니다. 폴록에게 가을은 쓸쓸하게 죽어가는 계절이 아닌 생명력이 폭발적으로 솟아나는 계절인가 봅니다.

"망할 놈의 피카소! 그가 모든 걸 해버렸어!"

피카소를 넘어설 수 없을 것 같은 절망감에 빠졌던 폴록은 알코올 중독과 우울증에 빠졌습니다. 알코올 중독을 치료하기 위해 정신 병원에 입원하고 융학파의 심리치료를 받던 중 그의 작품은 점차 추상으로 변하게 됐어요. 미국 롱아일랜드로 이사한 후 본격적으로 자기만의 예술을 펼칩니다. 이젤에서 캔버스를 떼어낸 뒤 바

닥에 깔고, 물감을 들이붓고 흩뿌리며 온몸으로 그림을 그리는 자기만의 방법, 즉 드리핑Dripping 기법을 시작한 것입니다.

혼돈. 조화의 결여. 구조적 조직화의 전적인 결여. 기법의 완벽한 부재. 그리고 다시 한번 혼돈.

〈타임Time〉지는 폴록의 그림을 아무 의미도 없는 혼돈뿐인 작품이라고 비평하고, 그를 잭 더 드리퍼Jack the Dripper라 명명합니다. 잭 더 드리퍼는 전설적인 연쇄 살인마 잭 더 리퍼Jack the Ripper를 빗댄 것으로, 지금까지의 미술이 죽고 새로운 미술이 탄생했다는 뜻이었지요. 몇몇 평론가들은 이 작품에 대해 "마구 엉켜 있는 대걸레 같다"라고 말하기도 했습니다.

하지만 폴록에게 있어 드리핑 기법은 혼돈을 뜻하지 않았습니다. 그림 속으로 들어가 그림과 더 가까워지고, 그림의 일부가된다는 의미였습니다. 그는 프레임 안에 구속된 작은 캔버스가 아닌 바닥에 펼쳐놓은 커다란 캔버스에 자유롭게 표현하며 자신의 행위와 그림이 하나가 되는 액션 페인팅을 추구했습니다.

그는 "그림은 그 자체의 생명력을 지니고 있고, 그것이 드러나게 만드는 것뿐"이라며, 〈가을 리듬: 넘버 30〉을 통해 자연을 모방하지 않고 물감을 흩뿌리는 행위로 가을을 표현하고자 했어요. 입

체감도 형태도 느껴지지 않고, 전통적인 미술 제작 방식에서 벗어나 물감을 흩뿌려 육체적 생동감을 느끼게 하는 그의 작품은 회화의 본질인 평면에 다가가는 것이었습니다. 캔버스를 밟고, 여기저기에 물감을 뿌리고 붓고 흐르게 하는 행위로 '미술'의 정의를 한순간에 바꿔놓습니다.

제2차 세계 대전이 끝나고 냉전 시기에 물감을 흩뿌린 그의 작품이 세상에 나오자 소련의 사회주의 리얼리즘 미술과 대비되는 자유로움으로 많은 주목을 받습니다. 거기에 비평가 클레멘트 그린버그의 지원 사격이 더해지고, 당시 가장 영향력 있던 〈라이프Life〉지의 "미국 미술의 빛나는 새 현상"이라는 기사 등으로 폴록은 단숨에 추상표현주의 미술의 간판스타가 됩니다. 뉴욕이 세계 미술의 중심지가 된 순간이기도 하지요.

폴록은 여성화가 리 크래스너와 결혼해 안정적인 생활을 이루고 미술계의 슈퍼스타가 됐음에도 작품에 대한 한계와 부담감을 이기지 못합니다. 다시 술을 가까이하며 아내 크래스너와 불화를 일으켰고, 그녀는 폴록의 곁을 떠나고 맙니다. 이후 새로운 여인 루스 클리그먼과 함께 생활했습니다. 그러던 어느 날 그는 만취 상태로 차를 몰다 나무에 박고 그대로 즉사합니다. 그의 나이 겨우 마흔네 살에 말이지요.

자연과 하나가 되는 움직임으로 미술의 정의를 바꿔놓은 위대

한 화가인 폴록은 20세기 문화의 아이콘이 됐습니다. 붓과 캔버스와 한 몸이 되어 춤을 추듯 물감을 흩뿌리며 가을을 요동치는 형태로 묘사했고, 자신과 그림이 하나가 되는 액션 페인팅을 통해 우연을 만들어냈으며, 이전까지 없었던 새로운 언어로 가을의 색다른 면모를 보여줬습니다.

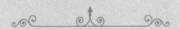

그림을 그리는 것은 자기 자신을 발견하는 일이다.

훌륭한 예술가들은 모두 자기 자신을 그린다.

_잭슨 폴록

오귀스트 로댕(Auguste Rodin, 1840~1917)
〈꽃장식 모자를 쓴 소녀(Jeune fille au chapeau fleurivers)〉, 1865~1870, 테라 코타, 34×69×30 cm

# 첫사랑이라는 의미가 퇴색한 후

오귀스트 로댕 - 꽃장식 모자를 쓴 소녀

짙은 눈썹과 검은 눈동자, 꽃장식 모자를 쓴 소녀의 우수 어린 표정, 오뚝한 콧날과 도톰한 입술, 고운 뺨이 너무도 생생해 마치 살아 움직이는 듯합니다. 살짝 고개를 돌린 모습에서 당혹스러움과 수줍음도 느껴집니다. 살짝 벌어진 입술은 그를 사랑하는 풋풋한 감정을 고백하고 싶지만 차마 말로 할 수 없는 것처럼 보입니다.

〈꽃장식 모자를 쓴 소녀〉의 모델은 로댕의 첫사랑이자 평생을 로댕과 함께한 마리 로즈 뵈레입니다. 아름답고 우아한 로코코 풍의 흉상에서 그녀를 향한 로댕의 마음이 고스란히 느껴집니다. 첫사랑에 대한 애정을 가득 담아 커다랗고 두툼한 손으로 조각상을 정성껏 섬세하게 매만졌을 로댕의 모습이 상상되네요. 이토록 사랑스러운 조각을 보니 첫사랑의 감정이 뭉글뭉글 피어오릅니다.

뵈레와 로댕의 관계는 사실 연인도 동반자도 아닌 일방적인 관

계였습니다. 로댕은 뵈레뿐 아니라 카미유 클로델, 그웬 존 등 여러 여인과 관계를 맺었고, 이 둘의 사랑은 점점 빛을 잃고 퇴색했습니다. 그럼에도 뵈레는 로댕의 곁을 떠나지 않았어요.

뵈레는 로댕의 작업에 조금이라도 도움을 주고 싶어 했지만 예술을 깊이 이해하고 고민할 수 있는 능력이 부족해 좀처럼 도울 수가 없었어요. 일방적인 충성심에 기댄 그녀에게 로댕은 "나를 향한 동물적인 충성심을 지닌 여자"라고 표현했고, 로댕의 애인 카미유 클로델은 〈중년Mature Age〉이라는 작품에서 뵈레를 추하게 묘사했습니다.

뵈레는 로댕과의 사이에서 낳은 아들까지 있었지만, 로댕은 그

카미유 클로델
〈중년〉

녀를 버리고 카미유 클로델에게 가겠다는 서약서를 쓰기도 했습니다. 가장 어렵고 힘든 시기를 함께 보낸 뢰레를 두고 그런 약속을 하다니요. 퇴색한 사랑의 끝에는 이렇게나 견디기 힘든 일들이 한꺼번에 다가오는 걸까요.

그런 뢰레에게도 이토록 아름다운 시절이 있었고, 로댕의 사랑을 듬뿍 받았던 시절이 있었습니다. 스무 살에 로댕을 만난 그녀는 56년간 로댕의 곁을 지켰음에도 로댕에게는 그저 첫사랑의 떨림은 온데간데없이 동물적인 충성심으로만 기억되는 여인으로 남았습니다.

뢰레는 로댕이 카미유 클로델뿐 아니라 수많은 여성을 만나는 것을 지켜보면서도 로댕이 말년에 뇌졸중으로 쓰러지자 로댕을 끝까지 지켰습니다. 이에 감동한 로댕은 뢰레와 만난 지 56년 만에 결혼식을 올리고 그녀는 로댕의 유일한 법적 부인이 됐지만, 몇 주 뒤에 세상을 떠나게 됩니다.

로댕과 함께 드라마틱한 인생을 살았던 뢰레의 인생을 감히 단정 지을 수 없지만, 〈꽃장식 모자를 쓴 소녀〉를 보면 안타까운 마음이 듭니다.

존 앳킨슨 그림쇼(John Atkinson Grimshaw, 1836~1893)
⟨비 온 뒤 달빛이 비치는 거리(Street after the Rain in the Moonlight)⟩,
1881, 카드보드지에 유채, 44.5×33.5 cm

# 달빛과 함께 걷는 거리

존 앳킨슨 그림쇼 - 비 온 뒤 달빛이 비치는 거리

비에 젖은 도로 위 노란 가로등이 집으로 돌아가는 길을 정겹게 밝혀줍니다. 비구름이 개고 맑은 밤하늘이 보이기 시작합니다. 구름 사이로 노란 달이 낙엽 진 앙상한 나무들과 붉은 벽돌 건물을 환하게 비춥니다.

밤공기가 차가워 옷깃을 여미고 발걸음을 재촉하다가도 정겨운 노란 가로등과 달빛이 반가워 잠시 걸음을 멈춰봅니다. 하얀 입김이 나오고 코끝은 빨개졌지만 차갑고 깨끗한 공기를 가슴 깊이 들이마셔봅니다. 차가운 공기 속에 무언가가 얼굴을 스칩니다. 곧 하얀 눈발이 날릴 것 같습니다. 이제 정말 겨울이 찾아오나 봅니다. 일을 마치고 고된 몸을 이끌고 집으로 향하는 길, 차가운 도시의 밤과 공장 지대를 감싸는 따스한 달빛은 친구가 돼줍니다.

영국 후기 빅토리아 시대의 풍경화가 그림쇼는 적막한 도시에

달빛이 은은하게 비추는 풍경을 그려 '달빛 화가'라고도 불렸습니다. 산업 혁명을 겪는 영국 도시의 밤 풍경에 서정성과 문학적인 분위기를 더한 그의 작품들에는 계절의 공기가 느껴집니다.

그림쇼의 부모님은 그가 그린 그림을 모두 없애버릴 정도로 그림 그리는 일을 반대했어요. 부모님의 심한 반대로 그는 철도에서 서기 일을 하게 됩니다. 하지만 스물다섯 살에 다시 그림 그리기에 전념하기 위해 철도 회사를 그만둡니다.

산업 혁명이 전성기를 맞아 영국 도처에 공장이 들어섰고, 여기저기 철로가 신설되면서 아름다운 전원이 모두 공장 지대로 변했습니다. 산업 혁명은 영국을 강국으로 만들어줬지만 전원적인 행복은 포기하게 만들었어요. 하지만 그림쇼는 이러한 산업 도시의 어두운 모습 대신 도시의 밤 풍경을 문학적으로 표현했고, 대중들은 그의 작품에 열광했습니다. 덕분에 대저택을 소유하게 될 정도로 명성과 경제적인 부를 갖추게 됩니다.

평소 아름다운 풍경을 마주하면 사진으로 담아두고 싶을 때가 많습니다. 계절이 예민하게 느껴지는 자연 현상을 마주할 때 특히 그래요. 손에 닿으면 곧바로 녹아버리는 눈 한 송이와 어둑어둑한 거리를 환히 밝히는 달, 집 안에서 새어 나오는 따뜻한 불빛, 하얀 입김 같은 것들처럼요. 하지만 대부분 사진으로 온전히 담아내기 어렵습니다. 눈 한 송이도 보이지 않고, 달은 저 멀리 손톱만 하

게 찍히고, 집 안에서 새어 나오는 불빛은 실제 풍경처럼 제 마음을 위로하지 못하며 거리는 더욱 삭막하게 보입니다.

그림쇼는 제가 사진으로 담고 싶었던 풍경들을 시적으로 담아냅니다. 곧 첫눈이 내릴 것만 같은 늦가을의 정취와 코끝을 스치는 차가운 공기가 느껴집니다. 도시의 변화에도 서정적인 아름다움과 낭만을 잃지 않은 그림쇼의 작품에 흠뻑 빠져봅니다.

어쩐지 쓸쓸하게 느껴지는 가을밤이면 어두운 길을 환하게 밝혀주는 달빛에 마음을 기대봅니다. 이 순간만큼은 위로를 건네주는 친구가 돼줍니다. 제 방에도 달빛이 환하게 비추는 것 같습니다.

# December

## 12
## MONTHS

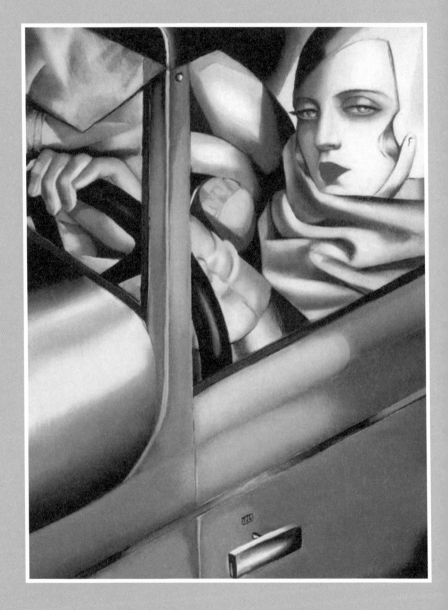

타마라 드 렘피카(Tamara de Lempicka, 1898~1980)
〈녹색 부가티를 탄 타마라(Self-Portrait in the Green Bugatti)〉, 1929, 목판에 유채, 35×27 cm

# 가려지지 않는 그녀의 뜨거운 열정

타마라 드 렘피카 - 녹색 부가티를 탄 타마라

"마담, 여기는 길이 아닙니다."

이탈리아 최고급 스포츠카인 녹색 부가티를 몰고 원하는 곳은 어디로든 갈 수 있는 자유로운 이 여성을 누군가 막아섭니다. 그녀는 나지막하게 되묻습니다.

"아, 그런가요? 그래서요?"

이 장면은 제가 상상한 것이지만 실제 렘피카의 모습과 별반 다를 것이 없을 거예요. 빼어난 미모와 자신감으로 보수적인 관습과 전통을 거부할 수 있는 배짱을 가진 자유로운 여성이니까요!

〈녹색 부가티를 탄 타마라〉는 렘피카의 자화상입니다. 녹색 부가티와 붉은 립스틱, 아르테코풍 은색 모자와 실크 스카프, 목이 긴 장갑을 보면 알 수 있듯, 그녀는 정말 눈부시고 화려한 삶을 살았습니다.

독일 여성 잡지 〈디다메Die Dame〉의 표지 그림을 그려달라는 주문을 받아 만들어진 이 작품은 이전의 수동적인 여성이 아닌 자신의 길을 스스로 개척하는 독립된 여성상을 보여줍니다. 어디든 떠날 수 있다는 자신감과 사회적 비난에도 개의치 않고 무엇이든 행할 수 있는 용기를 가진 여성을 자기 자신의 모습에 투영해 그린 렘피카는 차가운 도도함과 고혹적인 눈빛으로 "나는 사회 제도권의 변방에서 살아간다. 내게 일반적인 사회 규칙들은 통용되지 않는다"고 말합니다.

"기계 시대의 강철의 눈을 가진 여신"이라는 〈뉴욕타임스The New York Times〉의 평처럼, 운전대를 잡은 렘피카의 도도함과 배짱, 얼음처럼 차가운 표정은 여신처럼 보입니다. 당당하고 아름다운 그녀를 추종하고 싶어집니다. 보수적이었던 시대에 전형적인 여성의 이미지를 타파하고, 당당한 근대 여성의 초상을 그림으로써 그녀는 새로운 시대의 아이콘으로 급부상했습니다.

폴란드의 부유한 가정에서 태어난 그녀는 실제로도 신여성의 삶을 살았는데, 사교계 명사이자 변호사였던 타데우스 렘피카와 결혼 후 남편이 인류 역사상 최초의 사회주의 정권을 수립한 볼셰비키 혁명에 연루되자 파리로 망명했습니다. 하지만 남편은 파리에 적응하지 못했고, 생계의 위기에 몰린 렘피카는 그림을 생계 수단으로 삼게 됩니다.

아카데미 드 라 그랑드 쇼미에르Académie de la Grande Chaumière에 입학한 렘피카는 모리스 드니와 앙드레 로트에게 그림을 배우며 '부드러운 큐비즘'이라 불리는 독창적인 스타일을 발전시켰습니다. 금속 특유의 차갑고 매끈한 느낌 때문에 인물들이 기계처럼 보이거나 캔버스 속에서 차갑게 얼어붙은 대리석 조각처럼 보이는 자신만의 독특한 스타일로 그녀는 사교계의 유명 인사들을 매혹적이고 화려하게, 세련되고 부유하게 묘사해 사교계 사이에서 유명한 초상화가가 됩니다. 훗날 딸 키제트는 엄마 렘피카가 "킬러의 본능으로 화가와 사교계 인사로 활동을 벌였다"고 회고하기도 했어요.

화가로서의 삶을 개척하기 위해 렘피카는 화려하게 치장하고 사교계의 파티에 참석해 후원자를 찾았고, 하루에 9시간 이상 그림을 그렸습니다. 관음증, 동성애 등 파격적인 소재를 그리기도 했는데, 그녀는 실제로 방탕한 파티와 거침없는 남성 편력, 양성애 스캔들 등 자유분방한 사생활로 유명해요. 스타 화가로 드라마와 같은 삶을 살며 수많은 유행을 낳았고, 영화와 예술가들에게 영감을 불어넣었습니다.

〈녹색 부가티를 탄 타마라〉의 렘피카는 얼음처럼 차가워 보입니다. 무기력해진 남편 대신 생계를 위해 화가의 길을 선택했고, 사회적인 성공을 위해 보이지 않는 곳에서 백조처럼 열심히 발을 놀려야 했습니다. 자유분방하고 화려한 삶 뒤에는 망명으로 인한 불

안과 생계의 위기, 성공에 대한 열망, 상류 사회로 재진입하려는 의
지가 있었지만, 그 속내를 굳이 내비치지 않았어요. 불안함과 가난
보다 화려함과 차가운 도도함에 사람들이 더 열광한다는 것을 너
무도 잘 알고 있었으니까요.

자신의 뜨거운 열정을 차가운 도도함으로 감춘 렘피카는 강철
의 눈이 아닌 강철의 심장을 가진 여인이었습니다.

나는 사회의 한계점에 살고 있다.

그리고 그 한계점에서는 정상적인 규칙들이 통하지 않는다.

_타마라 드 렘피카

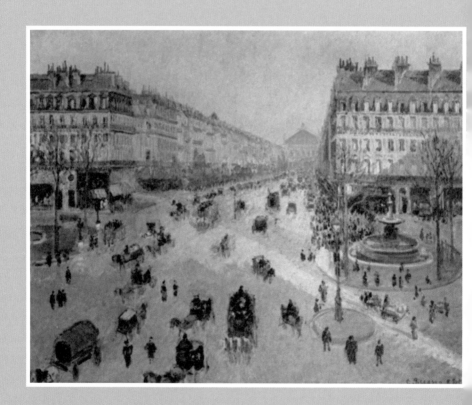

카미유 피사로(Camille Pissarro, 1830~1903)
〈겨울의 아침, 햇살에 비춘 오페라 거리(The Avenue de L'Opera, Paris, Sunlight, Winter Morning)〉, 1898, 캔버스에 유채, 73×91.

# 슬픔 속에서도 삶의 본보기가 되기 위해

카미유 피사로 - 겨울의 아침, 햇살에 비춘 오페라 거리

해가 빼꼼 고개를 내미는가 했는데, 금세 눈이라도 펑펑 쏟아질 것 같은 뿌연 겨울 아침입니다. 추운 날씨에도 거리에는 사람들로 가득합니다. 거리 풍경을 보니 더는 게으름을 피우면 안 될 것 같습니다. '조금만 더!'를 외치다 겨우 이불 속에서 나왔습니다. 환기를 시키기 위해 커튼과 창문을 열었더니, 차가운 공기가 얼굴에 와닿습니다. 저도 얼른 분주히 움직여야겠다는 생각에 마음이 급해집니다.

피사로는 괴팍하기 짝이 없던 세잔과 고갱이 스승이라 부를 정도로 존경받는 인물이었습니다. 인상파 화가 중에서 가장 나이가 많았고, 믿음직한 성품으로 젊은 화가들의 말을 귀 기울여 듣고 세심한 조언을 해주던 사람이기도 했어요. 바르비종파 화가 스승 코로의 영향을 받아 풍경화를 그렸는데, 코로는 피사로에게 자연에

충실할 것을 조언했으며, 피사로도 세잔, 고갱과 같은 화가들에게 '자연을 길잡이'로 활용하라는 충고를 하곤 했습니다.

실제로 그는 고전적인 풍경화의 관습을 따르면서도 전원 풍경 속에서 일하는 농부들, 공장, 현대의 증기선과 나룻배가 대비를 이루는 장면 등을 담아내 당대의 모습을 진실하게 보여줬습니다. 또한 인상파 특유의 기법을 바탕으로 조르주 쇠라와 폴 시냐크의 점묘법과 같은 화가들의 작품에서 아이디어를 얻고, 광학과 색채 이론을 탐구하는 등 화가로 활동하는 내내 다양한 기법을 실험하기도 했어요.

〈겨울의 아침, 햇살에 비춘 오페라 거리〉는 인상파 화가 카미유 피사로의 오페라 거리 연작 중 하나로, 당시 파리의 현대성을 보여줍니다. 당시 파리는 전면적인 도시 재개발 사업에 따라 좁고 어두운 골목이 탁 트인 대로로 바뀌었고, 최첨단 건축 자재와 기법을 이용한 현대식 아파트, 오페라 극장, 기차역, 카페, 공원 등 점차 현대 도시의 면모를 갖추고 있었지요.

프랑스 에라니에서 따뜻한 전원 풍경을 그리던 피사로가 이 오페라 거리 연작을 그리게 된 이유는 바로 자식들 때문입니다. 맏아들 루시앙이 뇌졸중으로 생사를 오갔고, 루시앙이 겨우 회복하자 이제는 셋째 아들 펠릭스가 폐결핵에 걸려 갑작스레 사망하게 됩니다. 뜻하지 않은 삶의 비극을 여러 번 겪은 피사로는 에라니에서

의 작업을 그만두고 파리로 거처를 옮깁니다. 만년에 시력까지 악화되면서 옥외 작업을 더 이상 진행할 수 없게 되자 아파트의 창에서 본 도시 풍경을 그리는 새로운 연작을 시작했습니다.

오페라 거리 연작은 총 15점으로, 같은 장소를 반복해서 그림으로써 시간과 계절에 따른 빛과 대기의 변화를 담았습니다. 그중 〈겨울의 아침, 햇살에 비춘 오페라 거리〉는 높은 시점과 자연스럽게 뒤로 물러나 보이는 원근법, 곧 눈이 내릴 것 같은 겨울 아침의 빛과 대기, 흔들리는 것처럼 표현해 더 분주히 느껴지게 한 마차와 사람들의 모습을 통해 겨울에도 떠들썩하고 활기가 넘치는 근대의 생활상을 보여줍니다.

아들을 잃은 슬픔을 겪고 화가로서 가장 중요한 자산인 시력이 악화되는 상황이었음에도, 피사로는 아들 루시앙에게 "활기가 넘치고 은빛으로 빛나는 오페라 거리를 그릴 것"이라는 편지를 보냈습니다. 비극적인 상황에도 가정적인 아버지이자 남편, 화가들의 스승으로서 자기 자신을 추스르며 변함없는 삶의 본보기가 되고자 했던 것입니다.

피사로가 본 오페라 거리는 활기가 넘치고 은빛으로 빛나는 곳이었습니다. 백 년이 지난 지금에도 제 마음에 활기를 불러일으키고 감동을 전해줍니다.

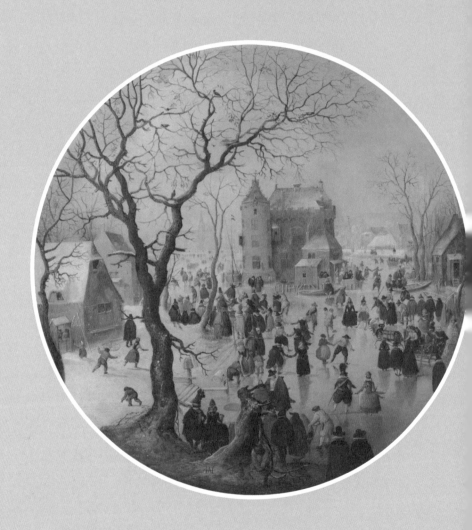

헨드릭 아베르캄프(Hendrick Avercamp, 1585~1634)
〈스케이트 타는 사람들이 있는, 성 부근 겨울 풍경(A Winter Scene with Skaters near a Castle)〉,
1608~1609, 오크 패널에 유채, 40.7×40.7 cm

# 추울수록 더욱 활기차게

커다란 성과 작은 집들이 모여 있는 마을에 어른, 아이, 귀족, 평민 할 것 없이 모두가 스케이트를 즐기고 있습니다. 말쑥하게 차려입은 젊은 남녀는 두 손을 맞잡고 천천히 산책하듯 스케이트를 타고 있고, 화려한 썰매를 탄 귀족이 보이는가 하면, 방금 만든 것 같은 나무 썰매를 끄는 사람, 넘어지고 엎어지면서도 신나게 스케이트를 타는 사람 등 각양각색의 사람들이 거리에 나와 있어요.

〈스케이트 타는 사람들이 있는, 성 부근 겨울 풍경〉은 수십 장의 스케치를 모아서 만들어진 작품입니다. 풍부한 색채와 생생한 움직임을 담아낸 스케치들이 모여 활기찬 겨울 풍경화를 만들어냈습니다. 동그란 프레임 속에 작품이 그려져 있어 마치 망원경으로 마을 축제를 보는 듯한 착각에 빠지게 만듭니다.

당시 네덜란드는 소빙하기로 인해 곳곳에 강과 운하가 꽁꽁 얼

어붙기 일쑤였어요. 이곳 마을 사람들은 추운 겨울을 더욱 잘 보내기 위해 몸을 웅크리고만 싶어도 일부러 활기차게 움직였나 봅니다. 실제로 네덜란드인에게 있어 빙판은 보행로이자 즐거운 놀이터였고, 스케이트는 스포츠이자 이동 수단이나 다름없었습니다.

겨울 풍경을 전문적으로 그린 아베르캄프는 '캄펜의 말 없는 자The mute of Kampen'로 유명했습니다. 듣지도 말하지도 못하는 장애를 가지고 태어났기 때문입니다. 겨울 놀이를 즐기는 〈스케이트 타는 사람들이 있는, 성 부근 겨울 풍경〉을 보고 있으면 그들의 신나는 이야기가 시끌벅적하게 들리는 것만 같은데, 이러한 장면을 듣지도 말하지도 못하는 화가가 그린 것이라니 그저 놀랍기만 합니다. 조금 더 자세히 들여다보면 한 사람 한 사람마다 표정도 행동도 제각각이에요. 새 한 마리, 나뭇가지 하나도 허투루 그린 것이 없습니다.

떠들썩한 분위기에 못지않게 그의 섬세하면서도 따뜻한 시선이 감탄을 더욱 자아냅니다. 넘어진 사람을 일으켜 세워주거나 스케이트를 타며 다정하게 이야기를 나누고 데이트를 즐기는 모습을 그리는 등 인물들의 옷차림과 행동을 따뜻한 색감으로 세세하게 표현했습니다. 그래서일까요. 작품 속 인물들에게 각자만의 이야기를 덧붙이고 싶어집니다. '저 둘은 사귄 지 얼마 되지 않은 연인인가 봐, 뒷모습에서도 설렘이 느껴져', '저러다 넘어지면 어쩌나', '말도

얼음판에 있네! 함께 어울리며 즐거워하고 있을까? 나무 위에 있는 까마귀는 무슨 생각을 하고 있을까?'처럼 말이지요.

작품 속에 당시 도시 건축 양식과 사람들의 옷차림, 풍속 등을 녹여내 추위를 활기차게 움직이며 이겨냈던 네덜란드의 겨울 문화를 생생하게 보여주는 〈스케이트 타는 사람들이 있는, 성 부근 겨울 풍경〉은 마치 지금 창밖에서 펼쳐지는 풍경인 듯 느껴지고, 저에게도 추운 겨울을 이겨낼 힘을 줍니다.

이제 저도 웅크리고만 있지 말고 움직여봐겠어요. 따뜻하게 무장하고 오랜만에 스케이트를 타러 가봐야겠습니다.

앤디 워홀(Andy Warhol, 1928~1987)
〈크리스마스트리(Christmas Tree)〉, 1957, 옵셋 리소그래피 금박 인쇄, 사이즈 알 수 없음

# 해피 크리스마스

마치 21세기의 문화를 통찰한 것 같은 워홀은 대중 매체 속 이미지를 그대로 복제해 화폭에 옮긴 화가입니다. 또한 유명인들과 어떻게든 친해지는 것이 자신의 명성과 작품의 가치를 높이는 지름길이라 생각해 사치스러운 생활과 연극적인 태도로 살아간 인물이기도 하지요.

〈보그Vogue〉〈하퍼스바자Harper's Bazaar〉〈뉴요커The New Yorker〉 등에서 활동하던 프리랜서 일러스트레이터였던 그는 잡지에 실린 삽화로 유명세를 얻었지만 공허함을 느꼈습니다. 성공을 버리고 순수미술 작가로 전환했지만, 막상 어떤 것을 그려야 할지 고민스러웠지요. 친근한 것을 그려보라는 친구의 충고에 캠벨 수프 깡통을 그리기 시작했고, 이후 예술을 한정 짓지 않고 코카콜라, 꽃 등의 친숙한 일상 소재, 스타와 정치인 등 유명 인사의 이미지를 자신의 스튜

디오인 더 팩토리The Factory에서 실크 스크린이라는 인쇄 방법을 이용해 대량 복제 생산했습니다. 덕분에 그는 팝아트 선구자로서 유명세를 떨쳤고, 그의 작품은 대중 미술과 순수 미술의 경계를 허물어 대중들에게 큰 호응을 얻습니다.

대중이 사랑하는 스타이자 세간의 비판과 관심을 즐기며 자신의 스튜디오에서 광란의 파티를 즐겼던 워홀에게도 의외의 면이 있었습니다.

체코에서 건너온 가난한 이민자의 아들로 태어난 그는 어릴 때부터 병치레를 자주 해 친구들과 어울리지 못하고 조용히 집에서 그림만 그리던 허약하고 소심한 아이였습니다. 가난한 형편이었지만 워홀의 엄마는 그를 위해 만화책과 그림책을 사다 줬고, 워홀이 일곱 살이 되던 해에는 사진기와 사진 현상을 할 수 있는 암실까지 마련해줬습니다. 엄마의 따뜻한 사랑과 형들의 헌신 덕분에 대학에 진학할 수 있었지요.

비잔틴 가톨릭 집안에서 자란 그는 크리스마스에 대한 선망을 가지고 있었습니다. 종교의 특성상 1월이 돼서야 성탄절을 보낼 수 있었기 때문이지요. 모두가 즐거워할 때 맘껏 즐기지 못했던 것만큼, 워홀에게 크리스마스는 모든 사람이 설레하고 집 안팎을 크리스마스 용품들로 장식하며 선물을 주고받고 산타를 기다리는, 그야말로 모두가 '함께 즐기는 날'이었을 것입니다. 순수 미술가가 되기 전

프리랜서 일러스트레이터로 활동할 무렵부터 워홀은 잡지와 티파니 등의 의뢰를 받고 크리스마스 이미지를 제작하기 시작했고, 미술가가 된 이후에도 친구들에게 카드를 보내며 즐거워했다고 해요.

꽃과 마릴린 먼로, 코카콜라와 캠벨 수프 등 자신이 사랑하는 것을 함께 똑같이 즐길 수 있도록 대량 생산했던 앤디 워홀. 크리스마스도 많은 사람과 함께 즐기고 싶은 마음을 담아 크리스마스 카드를 대량으로 만들었을 테지요. 아기 천사가 날아드는 〈크리스마스 트리〉는 성스러우면서도 평화가 깃들어 있습니다. 아름다우면서도, 워홀의 의외의 면을 볼 수 있는 작품이라 즐겁습니다.

기쁨으로 충만한 크리스마스입니다. 이날은 한 명이라도 슬퍼해서는 안 되는 날이라고 워홀은 생각했겠지요. 저도 같은 생각입니다.

여러분에게 워홀의 크리스마스 카드를 선물합니다. 행복한 성탄절 보내세요!

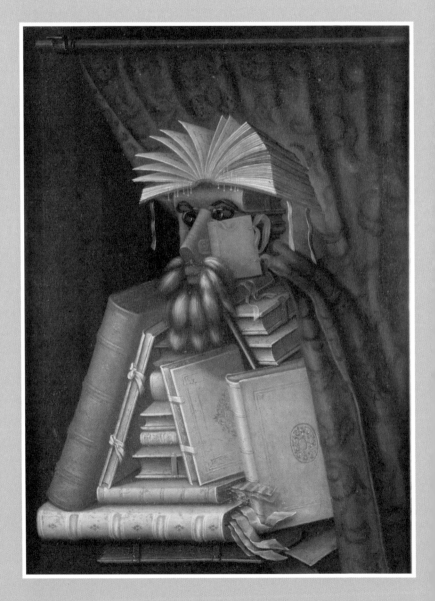

주세페 아르침볼도(Giuseppe Arcimboldo, 1527~1593)
〈사서(The Librarian)〉, 1566, 캔버스에 유채, 97×71 cm

# 인류가 만들어낸 역사 속으로

주세페 아르침볼도 – 사서

높이가 가늠되지 않는 책장에 책이 빽빽하게 꽂혀 있습니다. 거대하고 견고한 중세의 도서관답게 웅장한 위용을 자랑하고, 인류 문화의 유산이 담긴 수만 권의 장서들은 은은한 불빛을 받아 빛나고 있습니다. 거대한 도서관을 감싸는 침묵에 저도 모르게 숨죽이게 됩니다.

손을 내밀어 책 한 권을 뽑아봅니다. 알 수 없는 언어로 쓰였네요. 오래된 책 내음이 풍깁니다. 다시 책장을 찬찬히 살펴봅니다. 읽어볼 만한 책이 있을까요. 기왕이면 도서관의 역사에 관한 책이면 좋겠습니다.

다음 칸으로 이동하려는데, 사서가 추천 책을 들고 제 옆으로 다가옵니다. 사람인가요, 책인가요? 놀라서 말이 나오지 않습니다. 펼쳐진 책으로 된 머리, 서궤의 열쇠로 만들어진 안경, 작은 책으로

된 오뚝한 콧날과 책 먼지떨이 수염, 커다란 책으로 만들어진 몸과 팔을 가진 사서라니요! 그는 "찾으시는 책, 여기 있습니다"라는 말을 남기고 조용히 사라집니다. 이제 제 호기심은 책이 아니라 사서로 옮겨졌어요. 그를 따라가려다 이내 마음을 접습니다. 그의 일을 방해하면 안 되니까요.

사서는 과연 제게 어떤 책을 추천했을까요? 제 마음을 읽었는지 놀랍게도 중세 도서관의 역사에 관한 책이었습니다. 도서관의 비밀 장소와 비밀 이야기들이 잔뜩 담겨 있고, 아름답게 채색된 지도도 함께 수록돼 있었습니다. 이 책을 들고 다시 도서관 탐험을 나섭니다.

좀 엉뚱한 이야기인가요? 〈사서〉는 인류의 가장 고귀한 유산인 책을 지키는 사서의 모습을 기발하게 표현한 작품이에요. 가만 들여다보고 있으면 저도 모르게 시공간을 초월한 상상의 나래를 펼치게 됩니다.

아르침볼도는 16세기 후반의 화가로, 어려서부터 아버지를 도와 밀라노 대성당에서 스테인드글라스를 제작하며 예술가의 길을 걷게 됩니다. 이후 뛰어난 재능을 인정받고 서른다섯 살에 페르디난트 1세의 부름을 받아 프라하 왕궁의 궁정화가가 됐지요.

전통 화법으로 그림을 그리던 그가 자신만의 기발한 상상력을 발휘하기 시작한 것은 지상 모든 존재의 것을 수집해 왕실 안에 지

혜의 저장고를 만들었던 페르디난트 1세와 그것을 더욱 확충시킨 그의 아들 막스밀리언 2세, 손자 루돌프 2세 덕분이었습니다.

아르침볼도는 희귀한 수집품을 구입하며 얻은 해박한 지식과 새로운 것에 대한 호기심을 바탕으로 막스밀리언 2세의 초상화를 계절, 원소와 관련된 알레고리적 표현으로 그리며 진부한 정물화를 새롭게 표현했습니다. 막스밀리언 2세는 이러한 초상화를 어떻게 받아들였을까요? 많은 지식인들과 교류하며 학문, 미술, 음악의 발전에 기여해 르네상스의 전성기를 이끈 군주였던 만큼, 아르침볼도의 작품을 보고 그에게 팔라틴 백작 직위를 하사할 정도로 크게 만족해했다고 합니다.

르네상스 전성기를 이끌었던 막스밀리언 2세는 오늘날 오스트리아 국립 도서관의 뿌리가 되는 왕립 도서관의 기틀을 세웠고, 아르침볼도는 이러한 인문학적 분위기 속에서 자신만의 창조성을 발휘해 미술가로서 명성을 얻게 됩니다.

16세기는 인류 문명사에서 출판 산업이 본격적으로 꽃피웠던 시기였습니다. 덕분에 이전보다 많은 사람이 책을 접할 수 있었고, 도서관에는 지식의 정수가 모여들었지요. 〈사서〉에서 책과 사람이 하나로 묘사됐듯, 지식의 정수가 비치된 도서관의 사서라면 당연히 이런 모습을 하고 있을 것 같습니다. 자기 자신도 지식의 한 보고이며, 고귀한 역사와 아름다운 문장을 지키는 한 사람일 테니까요.

깊어가는 겨울밤, 책을 한 권 꺼내 듭니다. 만약 제가 책으로 표현된다면 어떤 책이어야 할까요? 한번 곰곰이 생각해봅니다. 제 오른쪽 가슴은 인문학책으로, 왼쪽 가슴은 동화책으로, 머리는 미술사책으로, 얼굴은 제가 좋아하는 작가들의 에세이책으로 구성하고 싶습니다. 눈은 아르침볼도의 〈사서〉가 추천해준 도서관 역사책이 좋겠습니다.

이제 저는 인류가 만들어낸 역사 속으로 들어갑니다. 도서관 탐험을 하며 인류가 남긴 비밀 이야기를 만나러 떠나보겠습니다.

태고에는 모두가 야생 생물이어서

생명 있는 것은 무엇이든 간에

생물이라 부르지 않을 수 없었다.

_주세페 아르침볼도

# 풍요로운 일상을 맞이하며
# 나만의 사적인 미술관을 나섭니다

~~~~~~~~

"미술 작품을 보니 오늘 하루가 행복해졌어요. 감사합니다."

미술 전시와 작품을 소개하는 아트 모임을 운영하며 들은 이 말에, 이루 말할 수 없는 벅찬 감정을 느꼈습니다. 우리가 그림을 보는 이유가 바로 이런 거 아닐까요? 그림의 색채와 형식으로 눈을 황홀하게 하고, 영혼과 마음을 정화시키고, 감동을 받고, 시대를 통찰하고, 더 넓은 세상으로 나아가기 위해 그림을 감상하는 거지요.

미술을 꼭 잘 알아야 즐길 수 있을까요? 절대 그렇지 않습니다. 잘 알지 못한다고 소심해질 필요도 없어요. 영화나 드라마를 볼 때나 책을 읽을 때처럼 일단 접해보세요. 그러면서 다양한 감정을 느끼고 배우고 천천히 소통해보는 거예요. 그림을 보고 느끼는 것만으로도 충분합니다. 이 책은 미술이 어렵고 자신의 삶과 동떨어져

있다고 여기는 분들을 위해 그저 펼치기만 해도 마음이 평온해지고 하루가 충만해지는 그림 52점을 담아낸 책입니다. 우리에게 희망의 메시지를 전하는 그림만을 신중히 골라 썼습니다. 다채롭고 흥미로운 작품의 세계에 가볍게 발 담가보세요.

고흐처럼 귀를 자르거나 선망하는 직업을 관두고 미술가의 길로 들어서는 화가를 볼 때면 괴짜처럼 보이곤 해요. 우리와 다른 사람이고, 다른 삶을 살아왔을 것 같다는 생각도 들고요. 하지만 사실 그들은 우리와 별반 다르지 않습니다. 생각하고 느낀 바를 그림으로 표현하고 보는 이의 공감을 얻고 싶어 하는 존재일 뿐이지요. 때로는 화가들의 표현 방식이 낯설고, 통념을 깨고, 분노를 일으킬 때도 있지만 이 모든 것은 우리에게 그저 새로운 세상을 보여주기 위함이며 동시에 자신을 이해해주길 바라는 마음이 담겨 있습니다.

이 책에서 저는 작품 뒤에 숨은 배경과 화가의 뒷이야기를 통해 '그들도 우리와 같은 고민을 가진 인간'이었음을 꼭 알려주고 싶었습니다. 또 지금을 살아가는 우리에게 울림을 주는 이야기를 전하고 싶었어요. 작품의 이야기가 자신의 경험에 비춰 내 것이 되고, 피와 땀이 되고, 이윽고 우리 삶에 긍정적인 영향을 끼쳤으면 하는 마음입니다.

미술은 우리 일상을 풍요롭게 만듭니다. 어떻게 인생을 살아가야 할 건지에 대한 답을 내려주고, 잠시 현실에서 벗어나 휴식을 취

하며 자아를 새롭게 발견할 수 있고, 공감하고 위로를 얻고 나아갈 방향을 찾을 수도 있습니다. 저는 앞으로도 미술을 통해 역사와 지금의 세상을 이해하고 감정을 나누고 사람들과 소통하고 싶어요. 그동안 몰랐던 세계와 이야기들을 만났을 때 생각의 지평이 넓어지고 이해하는 마음이 깊어지는 순간을 또 한번 경험하고 싶어요. 여러분도 '나만의 사적인 미술관'을 나설 때 그런 귀중한 순간들을 경험하고 가슴에 새겼으면 좋겠습니다.

이 책을 쓰며 감사한 분들이 너무도 많았습니다. 지면을 빌려 감사의 인사를 보냅니다.

부모님이 평생 우리 세 딸에게 한 말씀이 있어요. "평범한 것이 가장 행복한 일이고 자연스러운 것이 가장 아름답다"라는 말이지요. 이제는 그 말씀대로 살아가려고 합니다. 이 세상에서 가장 존경하는 엄마 아빠가 해준 말씀이니까요. 사랑하는 엄마 아빠 감사합니다. 저를 도와주기 위해 늘 최선을 다하는 남편과 동생들, 그리고 우리 동현이, 승현이, 지현이, 연아 사랑합니다. 항상 응원해주는 친구들에게도 감사를 전합니다.

《미술에게 말을 걸다》이소영 작가님과 카시오페아 출판사 민혜영 대표님. 두 분이 아니었다면 이 책《나만의 사적인 미술관》은

아마 세상에 나올 수 없었을 거예요. 진심으로 감사드립니다. 그리고 편집을 맡아주신 진다영 편집자님. 좋은 책, 예쁜 책, 갖고 싶은 책으로 꼭 만들어보겠다고 한 그 말씀 덕에 힘이 나서 저도 열심히 할 수 있었습니다. 감사합니다. 제가 운영하는 전시 모임 커뮤니티 I·ART·U에 참여해준 분들에게도 진심으로 감사드립니다. 함께해서 정말 행복했습니다.

마지막으로 이 책을 읽으시는 독자 여러분에게도 감사드립니다. 이 책은 언제 어느 때라도 여러분과 함께할 수 있는 책입니다. 위로가 필요할 때, 삶의 기쁨을 느끼고 싶을 때, 에너지를 얻고 싶을 때, 언제든 펼쳐보세요. 여러분의 사적인 미술관이 되어 오래도록 책장에서 꺼내 드는 한 권이 되길 바랍니다.

나만의 사적인 미술관

언제 어디서든 곁에 두고 꺼내 보는

초판 1쇄 발행 2020년 12월 22일
초판 2쇄 발행 2021년 3월 8일
지은이 김내리

펴낸이 민혜영
펴낸곳 (주)카시오페아 출판사
주소 서울시 마포구 월드컵로 14길 56, 2층
전화 02-303-5580 | **팩스** 02-2179-8768
홈페이지 www.cassiopeiabook.com | **전자우편** editor@cassiopeiabook.com
출판등록 2012년 12월 27일 제2014-000277호
책임편집 진다영
편집 최유진, 위유나, 진다영 | **디자인** 고광표, 최예슬 | **마케팅** 허경아, 김철, 홍수연

ⓒ김내리, 2020
ISBN 979-11-90776-28-8 03600

이 책은 저작권법에 따라 보호받는 저작물이므로 무단전재와 복제를 금하며, 책의 전부 또는 일부를
이용하려면 반드시 저작권자와 (주)카시오페아 출판사의 서면 동의를 받아야 합니다.

- 잘못된 책은 구입하신 곳에서 바꿔 드립니다.
- 책값은 뒤표지에 있습니다.